夜景光绘摄影
实战**98**招
手机玩法、人像创意与商业广告

陆鑫东◎编著

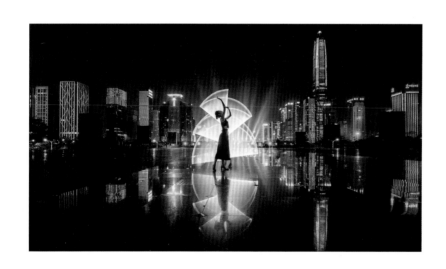

化学工业出版社
·北京·

内 容 简 介

本书由光绘吉尼斯世界纪录创造者陆鑫东应全网100万喜欢光绘摄影粉丝学员的要求精心编著。全书分3条线编写，并附带教学视频，帮助读者快速成为光绘摄影与后期高手！

第一条是拍摄设备线，详细介绍了适合拍摄光绘的手机和相机，以及拍摄光绘的道具，包括手机手电筒、光笔、光刀、光刷、光绘棒以及补光灯等，帮助读者快速了解光绘摄影需要的器材和道具，轻松做好前期拍摄的准备工作。

第二条是拍摄案例线，详细介绍了华为、小米、vivo、OPPO、苹果手机的光绘摄影技巧，以及8大光绘综合案例讲解，如字母光绘、彩带光绘、创意人像、图案光绘、婚纱光绘、汽车光绘、摩托车光绘以及综合创意类光绘等，帮助读者逐渐精通光绘摄影的前期拍摄技术。

第三条是后期处理线，详细介绍了华为手机、醒图APP、FotorGear APP的手机后期修图技巧，以及使用Adobe Camera Raw、Photoshop、Lightroom等软件对光绘照片进行精修调色处理等，帮助大家熟悉光绘摄影的后期技术。

本书结构清晰、语言简练，适合四类人学习使用：一是手机光绘摄影爱好者，二是喜欢人像光绘的摄友，三是想进军商业光绘的摄影师，四是对光绘感兴趣的各行各业的人士。

图书在版编目（CIP）数据

夜景光绘摄影实战98招：手机玩法、人像创意与商业广告 / 陆鑫东编著. —北京：化学工业出版社，2022.4

ISBN 978-7-122-40582-1

Ⅰ. ①夜… Ⅱ. ①陆… Ⅲ. ①夜间摄影—摄影艺术 Ⅳ. ①J417

中国版本图书馆CIP数据核字（2022）第014387号

责任编辑：李 辰 孙 炜　　　　　　　封面设计：异一设计
责任校对：宋 夏　　　　　　　　　　　装帧设计：盟诺文化

出版发行：化学工业出版社 （北京市东城区青年湖南街 13 号　邮政编码 100011）
印　　装：北京瑞禾彩色印刷有限公司
787mm×1092mm　1/16　印张13½　字数304千字　2023年4月北京第1版第1次印刷

购书咨询：010-64518888　　　　　　　售后服务：010-64518899
网　　址：http://www.cip.com.cn
凡购买本书，如有缺损质量问题，本社销售中心负责调换。

定　　价：118.00元

推荐语

王源宗 | 8KRAW 联合创始人，著名星空摄影师、航拍师、延时摄影师

光绘摄影是一种非常炫丽的摄影题材，本书作者拥有多年的光绘摄影经验，是一位有才华的光绘摄影师，现在他将自己的经验和技术总结为一本书，分享给大家，希望能为大家带来不一样的摄影体验。

陈雅（Ling 神） | 8KRAW联合创始人、影像村联合创始人，著名星空摄影师、风光摄影师

本书内容涉及范围广，包括手机摄影与相机摄影用户，知识点全面，内容详细，是一本不可多得的光绘摄影教程，我推荐此书！

叶梓颐 | 著名天文摄影师，格林尼治天文台年度摄影师大赛获奖者

光绘摄影是一种以光的绘画为创作手段的摄影作品，这本书详细介绍了各种常用的光绘工具，作者还亲自研发了一款非常好用的光绘棒道具，建议喜欢光绘的朋友阅读这本书，这里有你想要知道的光绘技巧。

严 磊 | 视觉中国签约摄影师，视觉中国 500px 中国爬楼联盟部落创办人

这是一本非常全面的光绘摄影教程，书中从入门到实拍再到后期，从多个方面进行了系统与专业的讲解，相信通过本书的学习，人人都可以成为一名优秀的光绘摄影师。

邓 楠 | 手机摄影专家，著名摄影自媒体人，知乎摄影领域优秀回答者，MPA 世界手机摄影大赛冠军

光绘摄影作为近年来新兴的摄影题材，值得深入探索。期待本书作者带领我们欣赏独特的光绘视角，拍出震撼的光绘作品。

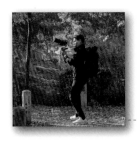

韩建睿 | 未来影像创始人

"摄影"最早的翻译叫做"光画",意为用光作画。当我们穿过182年的时间长河来到现在,关于摄影的浪漫,作者在这本书里向大家娓娓道来。

陈宇辰 | 独立摄影师,Instagram 官方认证摄影师

摄影是一门用光的艺术,而光绘摄影更是把"用光"和"绘画"相结合,其中的创意和趣味性往往更强。学完这本书,相信你会发现一个全新世界,也期待你能受到本书的启发,创作出自己的光绘摄影作品。

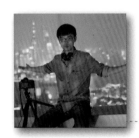

冰　河 | 知名摄影师、旅行徒步爱好者、摄影科普作者、《摄影笔记实战篇》图书作者

摄影是用光的艺术,风光摄影是这样,光绘摄影同样如此,希望大家能在这本书中学到更多对光的理解。

伊伦迪尔 | 旅行风光摄影师,视觉中国"自然之光"部落创始人,2017年视觉中国Best 10最受欢迎奖获得者

本书通过8大光绘案例详细讲解了前期拍摄与后期处理技术,常见的光绘拍摄技巧全都有。认真学完本书,你还能全面了解光绘摄影的道具与环境,要想拍出精美的光绘作品并不难。

唐及科得 | 旅行家、短视频导演、环球旅行摄影博主、《飞手是怎样炼成的》图书作者

本书作者拍摄了许多精彩的光绘作品,拥有非常丰富的拍摄经验。书中介绍的经验和技巧可以很好地帮助摄影爱好者入门光绘摄影,并通过技术提升拍出更高质量的影像作品。

作者选择了难，读者才有了易

作为本书的策划人，我深深觉得，本书能够出版，至少经历了三难。

第一难，策划难。策划难在哪里？难在读者定位，难在内容定位，难在特色定位。

"光绘"这个摄影细分领域，因作品惊艳、新奇，开始被越来越多的人喜欢和玩拍。但目前玩拍最多的是偏商业的光绘摄影，如本书的作者陆鑫东，就经常给商家拍汽车光绘、婚纱光绘、创意光绘等，但如果本书仅定位给要进军商业光绘的摄影师，那读者受众就太窄了，而作者陆鑫东编写这本书，有一个非常重要的初衷，就是希望光绘的摄影魅力，能被越来越多的人看到、喜欢并拍摄。

我的想法是，光绘摄影放在以前，是单反相机用户的专利，是少数人的玩法，要想普及光绘摄影，就必须将这类高端、高冷的摄影，做成普通、普遍的大众摄影，即随便一个摄影爱好者，都随手可拍，让小众变大众。而要实现并做到这一点，必须做成手机摄影爱好者的内容，因为目前最大的摄影群体是手机摄影爱好者，这是最为重要的读者定位。

读者定位明朗了，内容定位就得跟上，光绘属于摄影的夜景和慢门范围，而夜景和慢门是大多数摄影新手的痛点，也是摄影能出效果的热点，因此标题体现上必须要有"夜景"或"慢门"的关键词。现在的摄影平常拍什么最多？是人像，因此在内容上还要体现"光绘人像"的技巧。

考虑到光绘摄影最初多应用于商业广告的效果呈现，又想到目前大众使用专业摄影器材的门槛大幅度降低，普通人接触商业广告的制作也变得越来越容易。之后又与作者陆鑫东一起讨论，最终将书名定为《夜景光绘摄影实战98招：手机玩法、人像创意与商业广告》。

第二难，写作难。写作难在哪里？难在作者放弃了自己最想写的内容，来写读者最需要的内容。

作为商业光绘摄影师的陆鑫东，平常为了满足客户的需要，都尽量将作品拍得

高、大、上，既要漂亮、精美，又要大气、恢宏，但要拍出这些"高级"的作品，也需要相对高级的光源设备与相机镜头等，如果写这些内容，对于他来说不仅最熟，也会写得容易且快。

但是，本书的读者定位既然将手机用户放在了第一位，那就必须紧贴手机摄影爱好者的实际情况与痛点需求来写。比如用手机怎么拍出好看的光绘？不用找专业的光绘工具，用手机手电筒作为光源，怎样拍出好看的光绘？因为不是人人都有非常专业的光绘设备，如果要特意准备或者购买，那无疑是增加了光绘拍摄的难度与实现性。

因此在写作时，作者陆鑫东放下了专业的光源设备，而致力于手机摄影者的方便与快捷操作，在他苦心思考和安排下，便有了大家随手可拍的光源，比如用手机的手电筒、手电筒套一个蓝色或红色的垃圾袋、手机屏幕本身的光亮、手机里找一张有图案的图片等，让大家在夜晚也能轻松拍出精彩的光绘作品。

大家想不到的是，因为前面读者定位和内容定位的调整，本书几次修改了大纲，比如之前的大纲，是以拍摄器材、曝光时间、取景技巧来逐步安排内容的，如下：

【基础技能篇】
第1章　快速入门：掌握光绘摄影基础知识
第2章　摄影器材：准备相机与光绘小道具
第3章　曝光时间：掌握相机参数设置技巧
第4章　拍摄环境：哪些地方最适合拍光绘
第5章　取景技巧：掌握光绘作品的构图法
第6章　小试牛刀：使用手机拍摄光绘作品
第7章　实战拍摄：开始拍摄你的第一张光绘作品
【案例拍摄篇】
第8章　创意人像：展现唯美的夜景人物
第9章　车类光绘：拍出酷炫的产品效果
第10章　圆形光绘：让精彩聚集在焦点上
第11章　字母光绘：让你的光绘能说会道
第12章　彩带光绘：七彩形状绽放出美丽
第13章　形状光绘：给你的光绘长双翅膀
第14章　综合创意：展现光绘的更多魅力
第15章　后期处理：打造鲜明的光绘特效

因为将手机摄友放在了首位，所以内容也做了大的调整。在前面几章，分别介绍了安卓手机，如华为、小米、vivo手机拍摄光绘的方法，同时也讲了苹果手机拍摄光绘的内容。另外，不仅讲解了如何运用手机自带的功能进行拍摄，而且还介绍了运用第三方慢门APP拍摄的方法和技巧。

再换位思考，平常大家拍光绘，拍得最多，或最喜欢拍的是什么呢？我们做了调研和统计，如520、2021这样表达爱意或年份的数字，拍摄率最高；其次是光带、图

案、汽车及创意光绘，于是大纲最终调整如下：

从读者需求和痛点出发的倒推写作方式，对于作者来说，是最难的。因为写手机拍摄要用不同型号手机重拍、重写，大大增加了作者时间、精力上的投入，但是值得，因为读者能学到东西，这才是作者写这本书最大的价值所在。

第三难，录屏难。录制视频难在哪里？还是难在作者以读者为中心，放弃了自己最熟的方式，为读者提供最方便的教学。

这本书原计划是不带教学视频的，根据书中的文字内容和图片呈现，读者基本上都能掌握光绘的拍摄技巧，但如果有教学视频，读者看视频会更加直观，学习起来也会更容易，所以思考再三，我们还是录制了视频。但是一个好想法的实现，往往都需要忙碌好久，比如录制视频，就是一件非常耗费时间和精力的事情。

这里面还有一个麻烦且辛苦的细节：作者在写完书稿后，就录了教学视频，因为作者习惯使用英文版软件，所以书中用到的Photoshop等软件最开始也都使用了英文版。但我思考再三，觉得大多数读者肯定还是希望使用中文版软件来讲解的，这样更容易看懂。于是我与作者协商用中文版软件又重新录制了一遍教学视频，并且将书中的英文版软件界面截图全部更换为中文版的界面截图。这样的工作量可想而知，作者又花了许多时间和精力来更换和调整。

说实话，这两年我与很多摄影大咖都打过交道，为他们策划过多本在京东畅销的摄影书，如《星空摄影与后期从入门到精通》《无人机摄影与摄像技巧大全》《花香

四溢：花卉摄影技巧大全》《城市建筑风光摄影与后期》等，有一点感受特别深刻，就是他们之所以能成为大咖，特别重要的一点是，他们有一种特别务实、踏实的精神，尤其是耐得住烦、经得起催，换成一般人早就没有耐心了。

写书是一项非常注重细节的工作，为了写好这本光绘书，陆鑫东不辞辛苦飞到长沙，亲自给我们演示光绘的拍摄要领，碰巧他来的那天下大雨，他便在宾馆的房间里给我们实战演示。虽然之前他拍过很多商业光绘作品，但写书更多的是从读者角度出发，所以很多现有的作品用不上，怎么办？他又用无数个夜晚，安排时间，选择地点，为了写书而重拍作品。他为人的细心、做事的扎实、勤奋的态度和精益求精的品格，不仅令我佩服，也为我树立了良好的榜样。

一本书的上市，从最初的策划，到中间的编写，再到后期的审校、印刷等，有几十道工序，有几十人的参与，前面所讲的三难，只是其中的一部分，还有很多的辛苦是出版社的编辑们在经历和付出。我们一致的希望是，阅读和学习这本书的读者，能多拍光绘作品，多拍大片，那我们的努力便是值得的。

我有一个网名叫"构图君"，在公众号"手机摄影构图大全"中，我分享过300多种构图，欢迎大家去看看。在本书的封底，有我的微信号和公众号二维码，想深入沟通和交流摄影的朋友欢迎扫描与关注。

龙飞

中国摄影家协会会员

长沙市摄影家协会会员

湖南省摄影家协会会员

湖南省青年摄影家协会会员

湖南省作家协会会员，图书策划人

化学工业出版社、清华大学出版社等出版单位
特约摄影作家

京东、千聊摄影直播讲师，湖南卫视摄影讲师

用光作画，创意无限

光无处不在，从我们出生的那天开始，它便陪伴在我们身旁，没有它我们无法认识这个世界，无法遇到心爱的人，无法见证生命的奇迹。但是光又不存在，我们看不到它，也摸不到它，只能通过折射、反射来感知它的存在。光，多么神奇的一种存在啊！

回想过去，总觉得冥冥之中光与我有着某种隐隐的关联，在我的人生路上不断指引我前行。在孩童时代，总是特别好奇一个三棱镜能把阳光折射出7种色彩，于是在课余时间沉迷于用各种透镜组合游戏。

进入初中、高中后，我又被浩瀚的星空和宇宙深深吸引，尤其是夜晚璀璨星河中的那一抹流星，总能让我思维放大到宇宙尺度，感觉那一瞬间看懂了所有的宇宙奥秘；进入大学后，因为机缘巧合进入了应用物理专业，里面的光学课程让我对光的认识又提升了一个层次。

如果说，以前觉得光只是一种普通的自然界产物的话，那大学的学习让我看到了光的本质，正是这些深奥但又有趣的课程，让我知道了光其实也是电磁波，它既是光也是粒子（波粒二象性），光速是恒定不变的，而且是宇宙中的最快速度。

也许是这种我和光之间逐渐蔓延开来的纽带关系，让我在大学期间接触了摄影，这也许是我第一个深陷其中不可自拔的兴趣爱好。都说摄影是用光的艺术，也许是专业的关系，对于光圈、快门、ISO等摄影术语，在我脑海中都变成了光子通过数量，光子进入CMOS时长，光子敏感程度等概念，也许学得太理科了吧。

我这个人除了喜欢摄影以外，还喜欢DIY一些摄影类的器材，比如摄影轨道、稳定器等，我都自己做过，直到有一次看到国外朋友做了一个光绘工具，这才让我第一次接触到光绘摄影这个领域，才知道光绘是用光来进行创作的，多酷的点子！

后来，我就开始自己研发一种光绘工具——光绘棒。它是一个可编程的LED光绘棒，能够直接刷出复杂的图形。在设备制作开发过程中肯定要不断进行测试，然后再改进。正是这个不断重复的测试、改进过程，让我迷恋上了光绘摄影，也真正为我的未来打开了一道充满光明的大门。

在2018年的时候，我研发的光绘产品Magilight正式在国外Indiegogo平台上线，短短20天内完成了60多万美金的众筹金额，成了当时摄影类最成功的众筹产品。这一成果大大鼓舞了我，我看到了大家对光绘的热爱，后来我通过网络（抖音：fotogeeker，B站：影像极客fotogeeker，500px：陆鑫东）不断分享我的光绘作品与拍摄过程，得到了千万级的播放及百万级的点赞量，这让我对光绘的未来充满了期待。

如果是第一次听说光绘摄影的朋友，应该很多人会像我一样，觉得光绘摄影很酷，然后内心又会有另外一种声音：不就是用光当画笔来画画吗？感觉也没什么难度。但是事实曾经不知多少次打了我的脸。刚开始拍光绘的时候，我还在使用佳能5D2相机，镜头是佳能16-35，当时我只知道光绘需要长时间曝光模式，所以我选择了曝光30秒，结果拍出来全部过曝了。

原来参数调节也是一门大学问啊？参数调不好的话，要么场景太暗，要么过曝。后来还遇到了人物晃动模糊、光绘图形不美观以及人物补光等问题，这一切都是在每一次的拍摄和N次的失败后换来的经验。有句哲语叫做：量变产生质变。

没错，不管什么行业，什么技能，都必须经历量变的过程最后才能达到质变，所以每一位对光绘摄影感兴趣的朋友，如果你也被光的魅力吸引，那就好好去拍摄、去理解、去驾驭光吧，相信你在不断的积累后，必定能拍摄出令人惊叹的光绘摄影作品。

在这里也感谢化学工业出版社的大力支持，感谢龙飞主编的策划、好友唐及科得的帮助，让我将自己的光绘摄影技术与经验能融会成一本光绘摄影教程，我其实不喜欢特别死板的理论讲解体系，而更喜欢将经验知识融合在实际的拍摄案例中，这样相信大家能更好地接受。

本书主要面向光绘摄影用户、手机摄影用户、慢门摄影用户、夜景摄影用户等。你觉得你没有相机玩不了光绘？不用担心，我面向的是所有摄影爱好者，你只要有一台手机也可以把光绘玩得出神入化。

本书共分为上、中、下3篇，具体内容如下：

上篇是道具与环境，主要讲解什么是光绘、光绘的基本原理、什么器材适合拍光绘、光绘需要哪些道具、如何DIY自己的光绘工具以及哪些地方适合拍光绘等内容。

中篇是手机光绘实拍，现在几乎每个人都有一台手机，而且随着手机摄影功能的日益提高，很多人都爱上了手机摄影，用手机也能轻松拍出漂亮的光绘作品。

下篇是案例实战部分，这部分干货最为集中，俗话说："百闻不如一见"，我说的再天花乱坠，也不如好好讲一个案例来得更为实际，所以在这一篇中，我结合了字母光绘、彩带光绘、人像光绘、婚纱光绘以及汽车光绘等内容，全方面讲解了光绘的不同玩法。

最后，我还设置了一个常见问题的问答环节，除了不断地练习，经验的总结也显得非常重要，这些都是我根据自己的拍摄经验，以及学员或粉丝们的提问认真总结出来的，每一个问题都非常有代表性，可以让你在玩光绘的路上少走弯路。

在这里，感谢每一位够买本书的朋友，我们以光相识也是一场缘分，希望我书中总结的一些经验能让你在以后能更好地驾驭光，多多拍摄出惊艳的光绘摄影作品，也能让更多的人一起感受宇宙给我们创造的最神奇的礼物——光！

陆鑫东

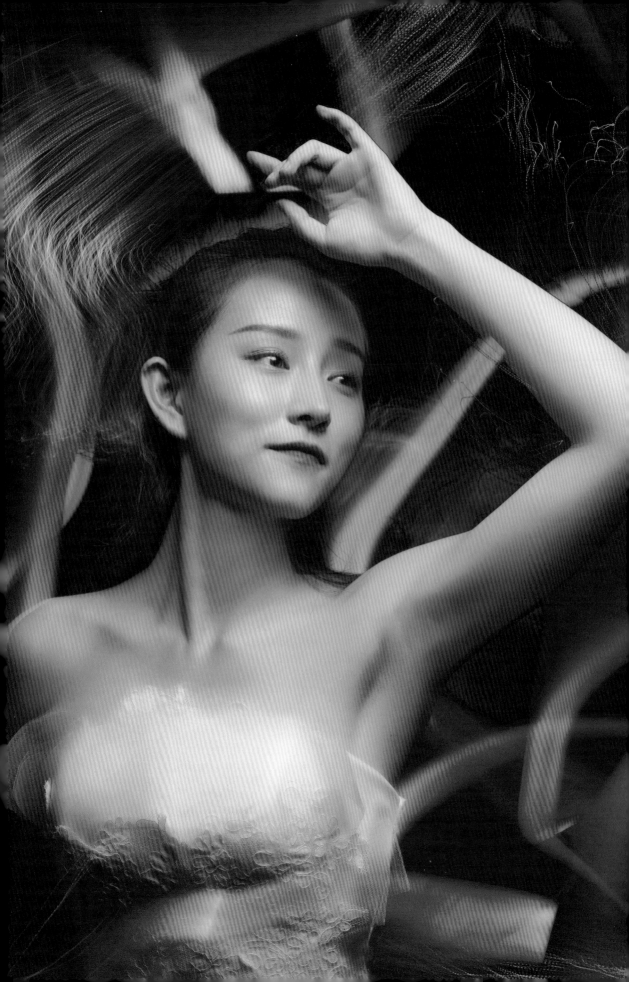

目　录

上篇：道具与环境

中篇：手机光绘实拍

下篇：相机拍摄与后期处理实战8大案例

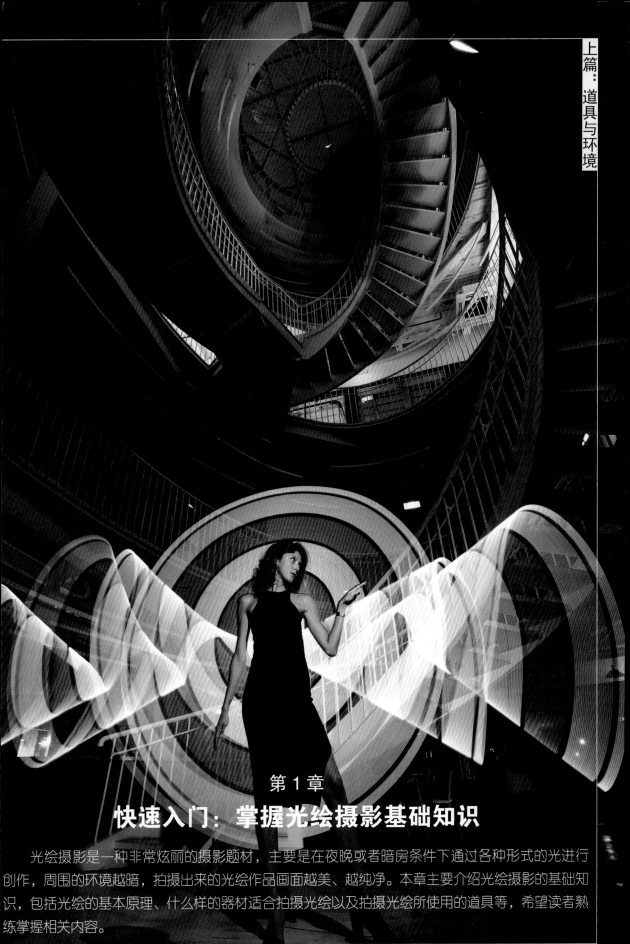

第 1 章

快速入门：掌握光绘摄影基础知识

　　光绘摄影是一种非常炫丽的摄影题材，主要是在夜晚或者暗房条件下通过各种形式的光进行创作，周围的环境越暗，拍摄出来的光绘作品画面越美、越纯净。本章主要介绍光绘摄影的基础知识，包括光绘的基本原理、什么样的器材适合拍摄光绘以及拍摄光绘所使用的道具等，希望读者熟练掌握相关内容。

001　什么是光绘摄影

　　光绘也称为光绘摄影，是一种以光的绘画为创作手段的摄影作品，任何光源都可以作为成像效果的一部分。光绘摄影因为光的存在，赋予了它无限的可能，不局限于时间、地点、形式，甚至连光绘的工具也可以随心所欲，任何发光的物体，都可以作为光绘工具。

　　如图1-1所示，这是在一个古镇的小路上拍摄的一张非常简单的光绘作品。将手机固定在三脚架上，设置拍摄模式为专业模式，长曝光10秒，按下快门后使用一根短的光绘棒在手机前面写了"R17"的字样，在10秒内写完，此时手机的感光元件会记录下光的轨迹，照片中就出现了R17的光绘效果。

■ 光圈：F/1.5，曝光时间：10秒，ISO：100，焦距：26mm　　　　　图1-1　作品《R17》

002　光绘的基本原理

　　光绘作品一般都是在黑暗的环境下拍摄的，周围的环境光越暗，拍摄的效果越好。那么，光绘的基本原理是什么呢？

　　如果我们把照片想象成一块黑色的画布，设置快门的长曝光时间为10秒，那么按下快门之后，光线开始进入感光元件，相当于这些光开始在这张黑色的画布上作画，整个曝光过程中进入相机感光元件中的光线会不停地叠加在一起，形成最后的光绘效果。

　　我们可以通过相机中的专业模式，或者手机中的专业模式，将曝光时间调为8秒或以上，然后拍摄出光源的运动轨迹，就会形成一幅带着光的摄影作品。华为手机中还有专门的"光绘涂鸦"模式，能快速拍出炫丽的光绘作品，这个模式非常适合新手使用。

　　有同学会问：光线进入感光元件之后，会不停地叠加，但为什么绘制光绘的光绘师最后没有出现在照片中呢？这是因为相机记录的是光线的运动轨迹，只要光绘师穿着黑色或深蓝色的衣服，而且移动速度够快的话，就不会对画面产生影响。但是，如果进行光绘的光绘师在某一位置停留的时间比较久，这时光绘师身上的光依然能被相机接收，从而产生人影。

　　如图1-2所示，这是使用光绘道具（车轮上装了灯带，然后旋转）在丛林里拍摄的"蘑菇"光绘效果，因为我当时穿的是黑色衣服，而且移动速度较快，所以没有在画面中留下人影。

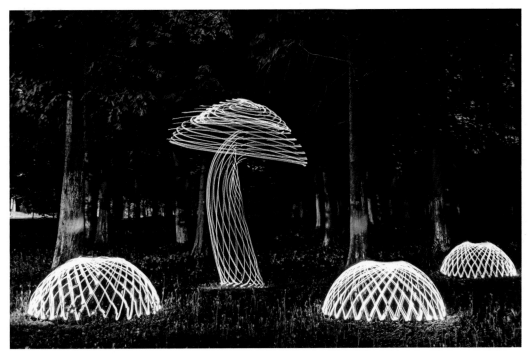

■ 光圈：F/5，曝光时间：20秒，ISO：320，焦距：23mm　　　　　图1-2　作品《蘑菇》

003 如何用光绘体现创意

　　简单的光绘工具可以拍摄出简单的光绘图案，如手机的手电筒、荧光棒、小灯以及钢丝球等，这些道具都比较简单，使用的时候也十分方便，只要在绘画之前心中已有设计好的图案，也能拍出一些简单的创意光绘作品。

　　而复杂的光绘工具，如光绘棒、光刷和光刀等可以拍摄出许多创意的光绘图案，通常一些复杂的创意图案都是用光绘棒绘制的。如图1-3所示，就是使用光绘棒绘制的天使的翅膀，这样的光绘作品不仅好看，而且创意感十足。

★ 温馨提示 ★

　　不管使用哪种光绘工具来绘图，绘画动作都要一气呵成，中间不能有任何停顿或拖沓，否则画面中的光源就会停在某处造成画面过曝。对于刚接触光绘的摄影玩家来说，拍摄前最好在纸上预先练习要绘制的光绘图案，确定所有笔画轨迹之后，再进行实际拍摄。

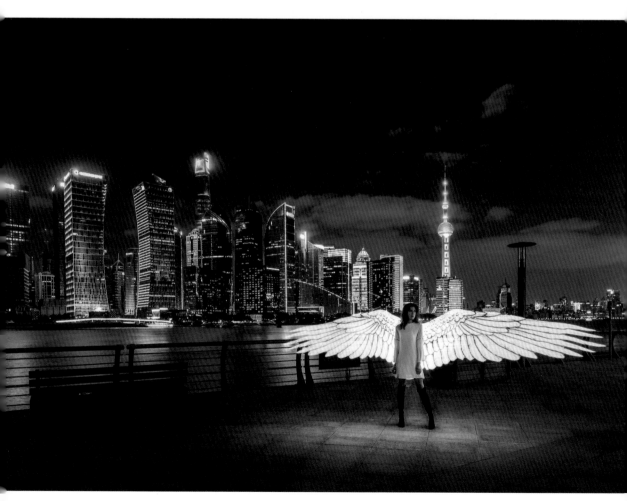

■ 光圈：F/11，曝光时间：8秒，ISO：200，焦距：21mm　　　　　图1-3　作品《天使的翅膀》

004　什么样的手机适合拍光绘

要想挑一款适合拍摄光绘的手机，需要注意以下几个方面。

1. 必须是智能手机

只有智能手机才能拍摄光绘作品，目前市场上还有许多老款经典手机，也许是出于怀旧，很多人也一直在使用老款经典手机，但这类手机是无法拍摄光绘照片的。

这里推荐5个品牌的手机，包括华为手机、苹果手机、小米手机、vivo手机以及OPPO手机，这些手机的摄影功能都很好。特别是华为手机，华为P40的拍摄功能十分强大，用户的好评度也比较高，好评率在国内也是数一数二的，一直被认为是手机里面拍照最好的工具之一。如图1-4所示，为使用华为手机中的专业模式拍摄的创意光绘作品。

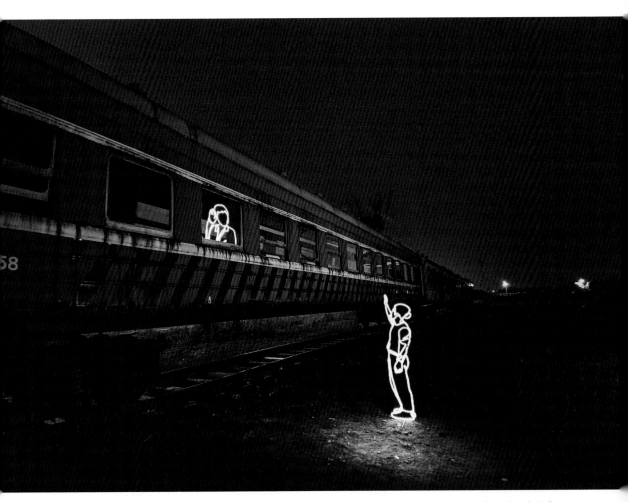

■ 光圈：F/2.2，曝光时间：79秒，ISO：64，焦距：17mm　　　　图1-4　作品《离别的车站》

2. 手机性能不能太低

在智能手机中，也分为低端机、中端机和高端机，低端手机像素不高、CPU运行速度慢、存储容量也不大，在拍摄光绘照片的时候，容易导致相机功能闪退，拍摄出来的照片也会出现画质差、噪点多等问题，直接影响成像质量。

在选择手机性能的时候，最好选择中端机或高端机，像素越高、性能越好的手机，拍摄出来的光绘作品画质就越好。如红米10X系列的手机性能就很强大，搭载了天玑820处理器，后置摄像头有4800万像素，搭载了OIS光学防抖长焦相机，支持3倍光学变焦，最高30倍数码变焦。如图1-5所示，为使用红米10X系列手机拍摄的光绘作品。

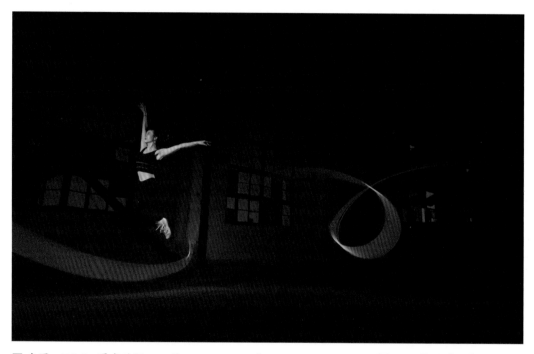

■ 光圈：F/1.8，曝光时间：3.2秒，ISO：100，焦距：26mm　　　　图1-5　作品《梦中的女孩》

3. 可以手动设置曝光参数

日常拍摄风光照片的时候，一般都是使用手机相机的自动拍摄模式，选好景后直接按下快门就能完成拍摄。其实现在很多手机的相机都具有专业模式，在该模式下可以对相机的一些曝光参数进行手动调整，如快门、ISO、白平衡以及闪光灯等，以满足日常的拍摄需求。只有在专业模式下，才能调整快门速度，让相机进行长时间的曝光，同时将ISO调到最低，以保证拍摄的画质。

4. 一定要支持长曝光功能

如果手机的相机没有专业模式，也没关系，现在很多手机APP都支持手动调节拍摄参数，可以在应用商店进行下载。但有一点需要注意，有些手机不支持长时间曝光，就算下载的APP上可以调节快门速度，但是最慢也只能调到1/3秒、1/2秒，甚至连1秒都达不到，这也是不行的。

005 什么样的相机适合拍光绘

工欲善其事，必先利其器。拍摄一幅完美的光绘摄影作品除了创意之外，拍摄设备也很重要。不同的题材需要的设备也千差万别，比如：人像摄影可能需要的是中焦段大光圈的镜头和高像素的相机，以保证人物的细节和锐度；体育摄影可能需要的是一台性能强劲的高速相机和一个超长焦的镜头，以保证拍摄到远处运动员的精彩瞬间。那么，光绘摄影需要什么样的相机和镜头，或者说什么样的相机和镜头适合拍光绘呢？

1. 轻便的机身系统

相机工业发展到今天已经经历了100多年的历史，这100多年也是相机性能不断升级的过程，从胶片显影到现在的数字显影，相机的功能已经不能同日而语，300+对焦点、高速追焦、4K摄像、14挡高宽容度等新功能层出不穷。但是，进行光绘摄影，真的需要这么高级的功能吗？答案是完全不需要。

很多朋友想学光绘摄影，但是价格高昂的单反相机让他们望而却步。实际上，光绘摄影的本质是长时间曝光，现在几乎所有的单反或者微单相机都有长时间曝光的功能。这就意味着，几乎任何一款相机都可以拍摄光绘。

在满足"长时间曝光"这个功能的前提下，建议考虑一下相机的轻便性，一台过于沉重的相机不仅使用不方便，而且还很累赘。在拍摄时，经常会变换拍摄位置、调整拍摄角度，如果相机太沉重，那么无形之中就增加了拍摄者的体力消耗。

所以，在同等价位的相机产品中，建议大家选择更为轻便的相机。比如佳能200D、索尼A7系列微单、索尼黑卡等。大家可能觉得这样的相机产品拍摄的画质会不够好，实际上这已经不是问题，现在的相机技术已经非常成熟，哪怕是中低端的相机也能够满足绝大多数的拍摄需求。如图1-6所示，为索尼A7R Ⅲ相机与索尼黑卡相机。

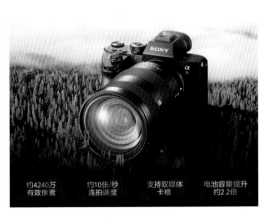
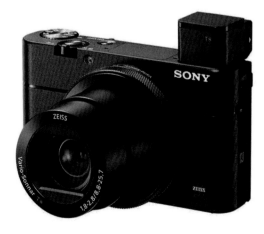

图1-6 索尼A7R Ⅲ相机与索尼黑卡相机

2. 良好的降噪能力

在前面内容中我们提到，在同等价位的相机产品中，建议选择更为轻便的产品，但是由于光绘摄影的特殊性，还有一个参数指标需要考虑，就是降噪能力，在同等价位的情况下尽量选择降噪能力好的相机。

我们知道，相机的成像原理是光线投射到相机的CMOS或者CCD上，然后CMOS或者CCD将光信号转换成电信号，再经图像处理器处理后显示在显示屏上。但是电子产品都有一个问题就是会发热，在长时间曝光的情况下，传感器处于长时间工作状态，它的发热量是远远大于日常拍摄场景的，发热以后传感器就会产生大量的热噪点，这些噪点通常会在暗部出现，会直接影响光绘作品的画质。

降噪能力是相机性能的一个重要指标，在选购时可以做一个测试来验证相机的降噪能力。测试方法就是盖上镜头盖，把曝光时间设置为30秒，然后拍摄一张纯黑的照片，把照片放大后查看细节，就能看到热噪的情况了。

3. 适合光绘的镜头焦段

如果资金充裕，首选价格比较昂贵的镜头，比如佳能的红圈、尼康的金圈、索尼的蔡司系列等。如果想买性价比高一点的镜头，建议选择一些定焦镜头或者变焦比不是那么大的镜头。所谓变焦比，就是最长焦距除以最短焦距，比如70-200mm的镜头，变焦比就是200/70，接近于3；24-70mm镜头的变焦比就是70/24，也是接近于3。变焦比如果大于3，这个镜头的光学结构是比较难设计的，光学素质也难以保证在一个较高的水平，所以如果资金不是很充裕的情况下，建议大家选择一些变焦比小的镜头，比如适马、腾龙或图丽等镜头。

那什么样的镜头适合拍摄光绘呢？实际上并没有什么限制，所有镜头都是可以拍的。但是，根据拍摄题材的不同，这里提供两个常用的焦段供大家参考，一个是广角变焦镜头，另一个是定焦镜头。

广角变焦镜头主要有14-24mm、16-35mm、17-40mm等范围，最为推荐16-35mm焦段，这个焦段比较适合拍摄环境人像，16mm到35mm的调整范围比较大，可以满足大部分环境人像的构图。通常情况下不推荐使用比16mm更广的镜头，因为会产生比较大的畸变，除非有创意拍摄想法的时候可以考虑使用，在其他时候畸变带来的更多的是负面作用。

定焦镜头中，比较推荐50mm和85mm这两个焦段，这两个焦段最适合拍摄人像的中景和特写镜头，结合光绘就可以拍摄出商业化的人像照片。定焦镜头的画质普遍高于变焦镜头，而且像50mm和85mm这两个焦段的镜头性价比很高，比如佳能50mm/F1.8的镜头600元左右就能买到，佳能85mm/F1.8的镜头2000元左右即可买到。除了拍摄光绘以外，在其他日常拍摄中，把光圈开到最大，柔美的虚化展现在显示屏中的时候，就能感受到大光圈定焦镜头的魅力了。

006 三脚架是必备的摄影工具

　　光绘要求在完全黑暗的环境中拍摄，曝光时间需要几秒甚至几十秒，如此长时间的曝光，如果没有一套可靠的支撑工具是不行的。支撑工具有很多种，最常见的就是三脚架，但是三脚架的价格既有几十元的，也有几万元的，差别非常大，那该如何选择呢？一定要选择最贵的吗？当然不是。

　　不管买什么样的器材，都离不开一条标准，就是在预算范围内买最适合的。如果只是为了拍光绘买个几万元的三脚架，那就太不值了。在挑选三脚架的时候，主要看它的结构是否合理轻便，支撑是否稳固，然后在此基础上再对比价格、材质等。

　　因为光绘大部分是在户外环境拍摄，所以轻便非常重要。在轻便的基础上，还要看它的结构是否稳固。如图1-7所示的三脚架，很多摄友应该都见过，轻便是很轻便，但是稳固性不好，一阵风刮过来就可能被吹倒，万一摔坏相机就得不偿失了。

　　那些价格较贵的三脚架，除了品牌比较有名以外，很多采用的都是碳纤维的材质，能兼顾轻便和稳定性。如图1-8所示，是一款碳纤维的三脚架，稳定性特别好，外出携带也很方便。

　　如果想买性价比高的三脚架，可以考虑铝材质的，虽然比碳纤维的重一些，但是实用性已经不错了，完全能满足我们的拍摄要求。

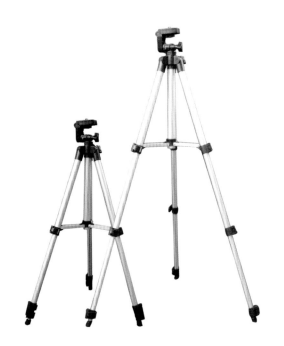

图1-7 不太稳固的三脚架　　　　　　　图1-8 碳纤维的三脚架

　　三脚架的节数从1节到5节不等，在购买三脚架的时候要注意一下自己的身高，可以根据自己的身高来选择合适的三脚架高度，超过自己身高的三脚架也没用，拍

摄的时候够不着，而且节数越多，脚架不稳的可能性越大。一般情况下，推荐3节的三脚架。

007 使用身边随手可用的简易道具

光绘是光的艺术，我们身边随手可用的能发光的简易道具有哪些呢？比如手机上的手电筒，以及单独装电池的小型手电筒，这些都是拍光绘时随手可用的简易道具。大家仔细观察不难发现，众多的光绘工具中，最常见的发光工具就是手电筒，因为手电筒具有成本低、体积小、亮度高、容易扩展以及使用方便等特点，所以也是最常用的光绘工具。

如图1-9所示，就是使用手电筒正在绘制光绘的过程图；如图1-10所示，为绘制并拍摄完成的光绘效果图。

图1-9 使用手电筒正在绘制光绘的过程图

■ 光圈：F/1.9，曝光时间：73秒，ISO：64，焦距：27mm 图1-10 作品《母子》

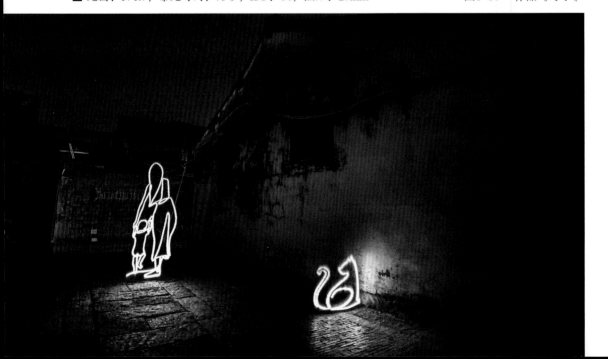

008　使用稍微专业一点的光绘道具

稍微专业一点的光绘道具有光笔、钢丝棉、冷烟花、烟花棒等，还有一些是在手电筒的基础上开发出来的光绘道具，如光刀、光刷等。

1. 光笔

光笔小巧轻便，外出时容易携带，亮度比较高，电池的续航能力也强，在操作绘图时十分方便，手持感也非常好。光笔的拍摄效果如图1-11所示。

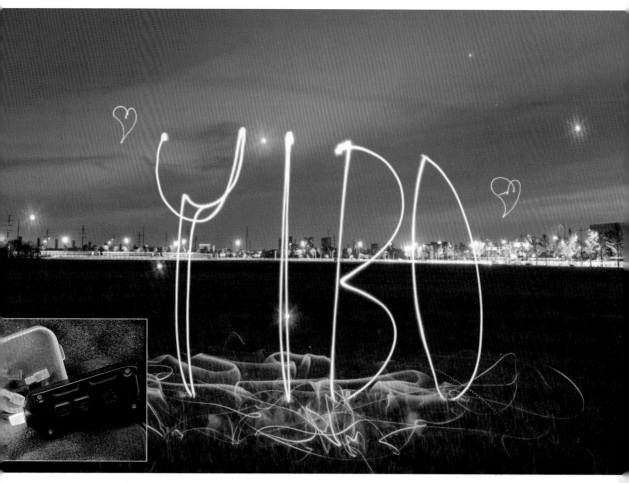

■ 光圈：F/1.9，曝光时间：15秒，ISO：100，焦距：26mm　　　　图1-11　作品《炫丽夜景》

2. 光刀

光刀是通过光坞的灯珠发光的，光穿过亚克力刀体后整体发光，以形状为基础，画出具有半透明、立体感的光绘效果。光刀有6种形状，包括圆形、尖桃形、椭圆形、六边形、矩形以及火焰形。如图1-12所示，为圆形光刀的拍摄效果；如图1-13所示，为矩形光刀的拍摄效果。

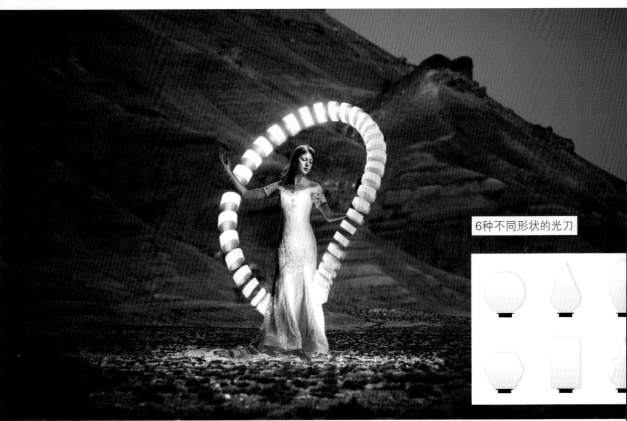

6种不同形状的光刀

■ 光圈：F/3.5，曝光时间：5秒，ISO：800，焦距：85mm　　　图1-12　作品《圆形光刀效果》

■ 光圈：F/9，曝光时间：6秒，ISO：400，焦距：19mm　　　图1-13　作品《矩形光刀效果》

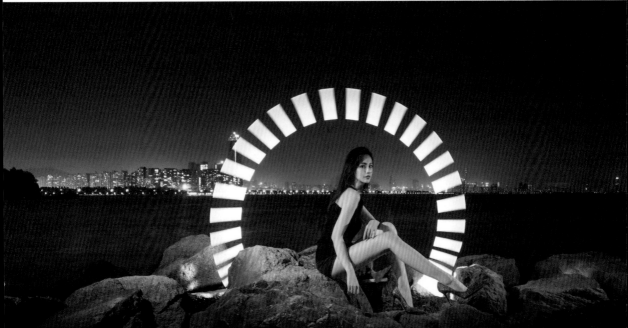

3. 光刷

光刷的材质是一种光导纤维，有黑色和白色两种，如图1-14所示。

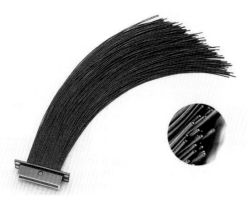

图1-14 黑色和白色两种光刷

黑色光纤主要通过光坞的灯珠发光，光穿过光纤后在末端有单点光效。黑色光纤具有不漏光的特性，可以画出极具线条感的光绘效果。

白色光纤也是通过光坞的灯珠发光的，光穿过光纤后整体发亮，有由强渐弱的光效。白色光纤可以画出具有亮度渐变、自然漏光的光绘效果。

如图1-15所示，为使用黑色光纤拍摄的光绘作品，单点光效不漏光；如图1-16所示，为使用白色光纤拍摄的光绘作品，有自然漏光的特性。

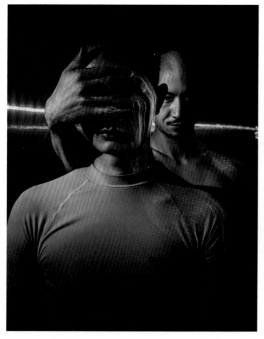
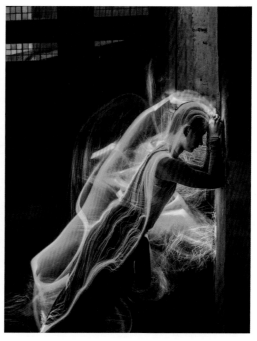

图1-15 黑色光纤拍摄的光绘效果　　图1-16 白色光纤拍摄的光绘效果

009　使用高大上的专业光绘道具

通常认为带电子电路且需要手动或手机控制的设备就属于比较高大上的光绘道具了，如光绘棒，如图1-17所示。

Magilight光绘棒就是一种富有创意的光绘工具，利用强大的内置微处理器控制LED灯带，实现多种多样的发光变化，直接展现各种精彩的图像，让拍摄者摆脱工具的限制，创造出更多复杂、漂亮的光绘作品。

如图1-18所示，为使用光绘棒拍摄的创意人像光绘作品。

Magilight

Fotorgear

图1-17　光绘棒

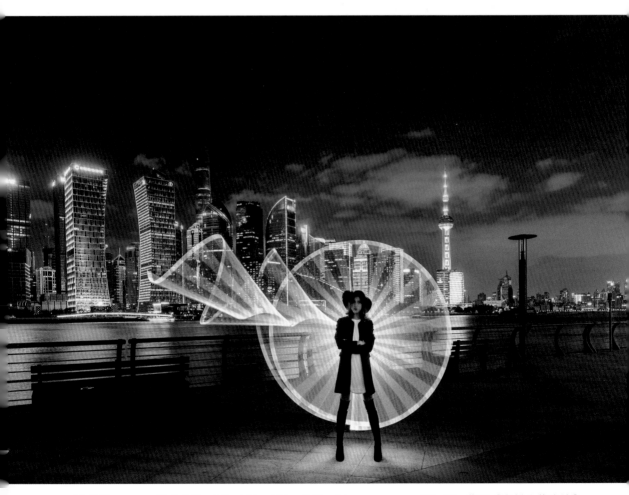

■ 光圈：F/11，曝光时间：8秒，ISO：200，焦距：21mm　　　　图1-18　作品《夜景人像光绘》

010　使用闪光灯和手电筒补光

前面提到过，光绘是用光在黑暗中绘画的艺术，光绘工具是唯一的发光源，相机长时间曝光把光的轨迹记录下来，最后形成一幅作品。但是，光绘也有很多题材，如果只是用光画一些创意图形，上面的操作没有问题，但如果是拍人像，那么画面中还要保证人像的清晰，此时就需要对人物进行补光。

1. 离机闪光灯

在人像光绘中，光的出现大多情况下是为了绘制背景来衬托人物，这样就会出现一个问题，就是人物面部会缺少光照，从而导致画面欠曝，如图1-19所示。遇到这种情况，就需要一个离机闪光灯对人物的面部进行补光，补光完成后的拍摄效果如图1-20所示。

图1-19　未补光导致画面欠曝

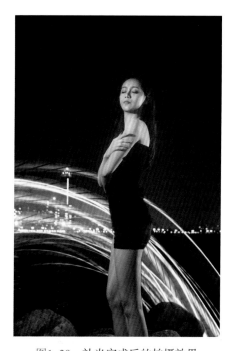
图1-20　补光完成后的拍摄效果

为什么要使用离机闪光灯，而不是机顶闪光灯呢？因为机顶闪光灯主要存在以下3个问题。

（1）功率小。机顶闪光灯受限于体积和供电问题，功率往往比较小，如果人物稍微站远一点，可能就达不到补光的效果了。

（2）补光效果太平淡。机顶闪光灯位于相机的顶部，只能向正前方闪光，所以相当于在人物的正面直接进行补光，这样的补光效果不能凸显人物面部的轮廓，整体看上去太平淡。

（3）不能调节补光范围。很多时候，补光不需要把场景全部照亮，只需要把人物脸部或者环境中的某一个区域照亮，此时可以调整离机闪光灯的焦距或者使用束光筒

进行补光。而机顶闪光灯照射的是扩散光，并且范围不可调，有很多限制。

2. 手电筒补光

如果相机没有机顶闪光灯，并且也没准备离机闪光灯，则可以使用手电筒补光，我们随身携带的手机上就有手电筒，也可以使用独立的手电筒工具。

如果是独立的手电筒，要选用锂电池供电的高亮度手电筒，并且色温要准，最好是正白光，一些手电筒的光会偏蓝色或者蓝紫色，所以购买时要仔细挑选。手电筒因为束光性比较强，不是发散性的光源，所以补光的时候比较灵活，哪里需要补光，照亮哪里即可。

3. 小型的LED灯

现在这种小型的LED补光灯很流行，外出携带也很方便，可以临时用来给模特的面部补光。切记不要用太大的面板灯，不仅外出携带不方便，操作也不方便，而且还容易穿帮。

手电筒和小型的LED灯这两种补光灯只是临时用来救急使用的，不能当作常规的补光工具。要想给画面完美补光，还是得用离机闪光灯。因为闪光灯的发光时间短，功率高，闪光灯的闪光时间为1/160秒，更容易定影。我们可以想象一下，在纯黑的环境中，如果不补光，在长时间的曝光过程中，最终也只能得到一张纯黑的照片。但是在这个过程中，如果用闪光灯在1/160秒内完成一次闪光，那么在这1/160秒内照亮的物体就会被相机记录下来，这就是定影的过程。

如果用手电筒或者LED补光灯，亮度肯定比不上离机闪光灯，这就需要延长补光时间，可能要从1/160秒延长到1秒，在这1秒内如果模特发生了轻微的晃动，这些都会被相机记录下来，形成鬼影或者虚化效果，从而让这一幅作品功亏一篑。所以，用离机闪光灯补光是效率最高的一种补光方式，而且它还能定格运动的瞬间。如图1-21所示，在模特尽量保持静止的10秒内用离机闪光灯进行补光，才能让人物动作更加清晰。

■ 光圈：F/8，曝光时间：10秒，ISO：200，焦距：16mm　　　　　　图1-21　作品《舞动的美丽》

011 DIY 属于自己的光绘工具

我的父亲曾经是一名空军的机械师，负责轰炸机的尾炮维修工作，在我眼中这是一个非常神圣的工作，从小我就受到了父亲的熏陶，对机械产生了浓厚的兴趣，也激发了我较强的动手能力，所以我喜欢DIY各种小玩意，有用的或者没用的，装了拆，拆了装，DIY的乐趣只有当你置身其中的时候才能体会到。

长大以后，我很庆幸童年的经历给我奠定的基础，自从接触光绘摄影后，我也喜欢自己动手DIY各种想要的工具，接下来我就介绍两种光绘工具的制作方法，希望大家也能自己动手，一起体会创造的乐趣。

1. DIY光绘棒

光绘棒是一个非常神奇的工具，第一次知道它源于一位知名的国外摄影师——Eric Pare，他是来自加拿大的光绘艺术家，作品闻名世界，他也被多家媒体争相采访。除了光绘，他也擅长360度全景、子弹时间等多种技术，是一位将艺术和技术结合的全能艺术家。他用DIY的光绘棒创作了一系列唯美的光绘作品，这深深吸引了我，也让我在光绘的道路上越走越远。

下面来看看DIY光绘棒需要准备哪些材料：

· 滤色片；
· 强光手电筒；
· 透明胶带；
· 尺子；
· 美工刀。

下面讲解DIY光绘棒的具体步骤。

步骤01 用尺子和美工刀裁剪滤色片，这里我用的是磨砂半透明的滤色片，宽度以能包裹手电筒一圈为准，一般我用10cm左右，如图1-22所示。

步骤02 用裁剪好的滤色片把手电筒卷起来，确定卷筒的直径，如图1-23所示。

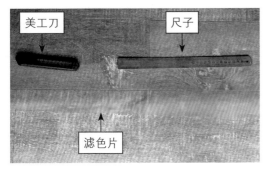

图1-22 裁剪好滤色片

图1-23 用滤色片卷手电筒

步骤03 用透明胶带将滤色片卷起来的地方粘好，这样一根磨砂塑料管就做好了，如图1-24所示。

步骤04 把强光手电筒灯头一端插进卷起来的滤色片卷筒中并固定好，如图1-25所示。

图1-24　用透明胶带粘好滤色片　　　　　图1-25　连接好手电筒和滤色片

步骤05 至此，一根最简单的光绘棒就做好了，打开手电筒查看光绘棒效果，如图1-26所示。如果想要不同颜色的光绘棒，只需要用不同颜色的滤色片来制作就可以了。

图1-26　打开手电筒查看光绘棒效果

2. DIY光刀

人的想象力总是那么令人惊奇，当我们发现可以在手电筒上面安装各种不同的材质得到不同的效果以后，有人脑洞大开，发明了光刀这个工具。之所以叫光刀，是因为它的外观长得确实挺像刀的，再仔细一看，其实就是手电筒上装了一个透明的亚克力板，但是你可能无法想象，这么简单的一个结构，就能创作无数种光绘效果。

下面来看一下DIY光刀需要准备的材料：

• 一块亚克力板，厚度10mm，裁切成所需的形状，如图1-27所示；

• 两个PVC快接头，内直径分别为40mm和32mm，如图1-28所示；

图1-27　亚克力板　　　　　　　　　图1-28　PVC快接头

- 502胶水；

- 玻璃胶。

下面开始讲解DIY光刀的具体步骤。

步骤01 将亚克力板材按照需要的形状裁切好（商家可以代为切割，建议大家购买时让商家帮助裁切，这样裁出来的外形更加规矩），这里裁切成如图1-29所示的形状。

步骤02 将直径40mm的快接头螺帽拧下来，在螺帽上按照亚克力板的厚度用钢锯锯开一个深为13mm左右的豁口，如图1-30所示。

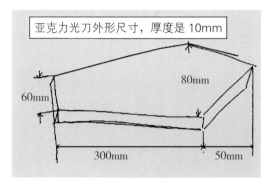

图1-29　裁切亚克力板材

图1-30　在螺帽上锯开一个豁口

★ 温馨提示 ★

豁口的宽度要小于亚克力板的厚度，因为裁切后要用钢锉锉平，锉平后豁口也要尽量小于亚克力板的厚度，这样安装亚克力板时才够牢固，能严丝合缝，便于用胶水粘好。

步骤03 将裁切好的亚克力板材装到快接头螺帽上，然后用502胶黏合亚克力板与快接头螺帽，如图1-31所示。

步骤04 用玻璃胶填充空洞，如图1-32所示。

图1-31　用502胶黏合亚克力板与快接头螺帽

此处用玻璃胶填充

图1-32　用玻璃胶填充空洞

步骤05 将内径40mm的快接头锯断，保留约45mm的长度（根据手电筒灯头的长度来锯），如图1-33所示。

步骤06 将内径32mm的快接头螺帽拧下来，用锉刀慢慢锉平快接头的螺纹（锉的时候要慢慢锉，尽量将此头锉得比内径40mm的快接口稍微粗一点，这样安装后才不会松动）。将锉好的快接头插到之前锯断的内径40mm的快接口里，插入的长度根据手电筒灯头的厚度来决定，保证手电筒放进去后灯头与管口平行，安装示意图如图1-34所示。

在红线处用钢锯锯断，右侧留用安装光刀

图1-33　将内径40mm的快接头锯断

将32mm快接头螺纹打磨后插入到锯断后的40mm快接口中

图1-34　快接头的安装图纸

步骤07 安装后的快接头成品效果如图1-35所示。

安装好的样子

图1-35　安装后的快接头成品效果

步骤08 都做好以后，就可以开始组装了，组装好的成品效果如图1-36所示。

安装好的效果图

图1-36　组装好的光刀成品效果

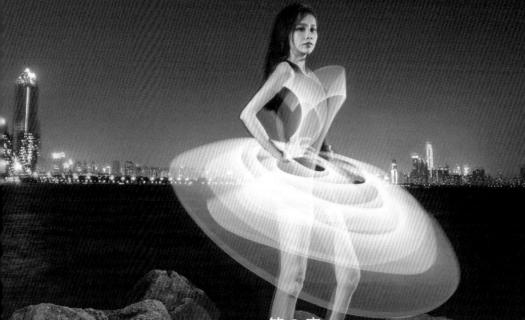

第 2 章

拍摄环境：哪些地方最适合拍光绘

　　拍摄环境与要拍摄的光绘内容是直接相关的，如果要拍摄一组环境光绘人像，需要有远处的高山、沙漠等场景，那必须选择室外场景拍摄；如果拍摄的是汽车、摩托车、时尚人像以及微距等主题，则可以在室内影棚拍摄。本章就来介绍适合拍摄光绘作品的拍摄环境及拍摄时要注意的一些事项。

012　寻找有水源的地方

在有水源的地方拍摄光绘照片时，水能反射和折射光线，能够成倍地强化光绘效果，会让作品更加真实。充分利用水中的倒影，还可以拍摄天空之境的效果。因此拍摄光绘可以选择河边、湖边、江边这种有水源的场景进行拍摄。

在有水源的地方拍摄光绘时，要重点表现光绘与水中倒影的关系，通过水面呈现不一样的景色，同时适当地调整拍摄角度以及拍摄的高度，还可能得到意想不到的画面效果。

如图2-1所示，是我在家中别院泳池旁拍摄的光绘效果，这种拍摄方式属于对称式构图中的一种，光绘背景与人物在水中形成了倒影，拍出了天空之境的效果，特别有意境。

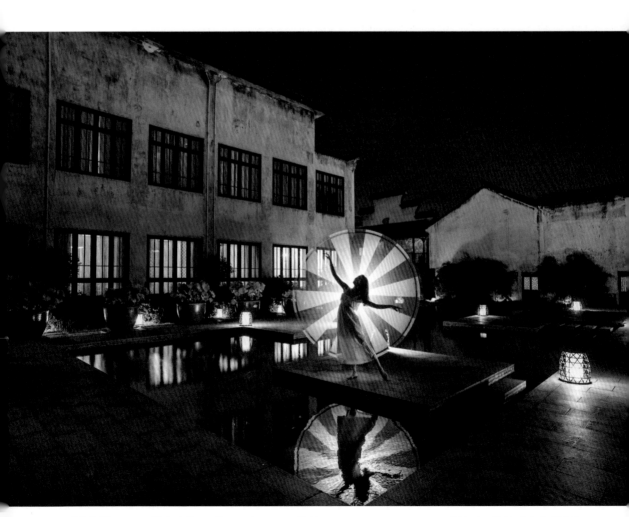

■ 光圈：F/8，曝光时间：6秒，ISO：160，焦距：20mm　　　　　图2-1　作品《水乡美女》

013 寻找一片开阔的场地

摄影很多时候是做减法，并不是场景越复杂越好，越是广阔的空间、震撼的场景，都是杂物越少的，也许只是一片广袤无垠的荒野，也许只是一片起伏的沙漠，但是当你置身其中的时候才能感受到那种直击心灵的冲击力，不需要过多的语言描述，你能从灵魂深处感受到那种磅礴的气势。

因此，寻找身边比较开阔的场地拍摄光绘也是不错的选择，杂物越少，场景越干净，照片就越吸引人，比如楼顶、广场平地、野外平地、山顶观景台以及广袤的沙漠等。

如图2-2所示，是我在一片开阔的场景中拍摄的光绘人像作品，女孩在光绘背景中起舞，姿态优美，十分吸引观众的眼球。

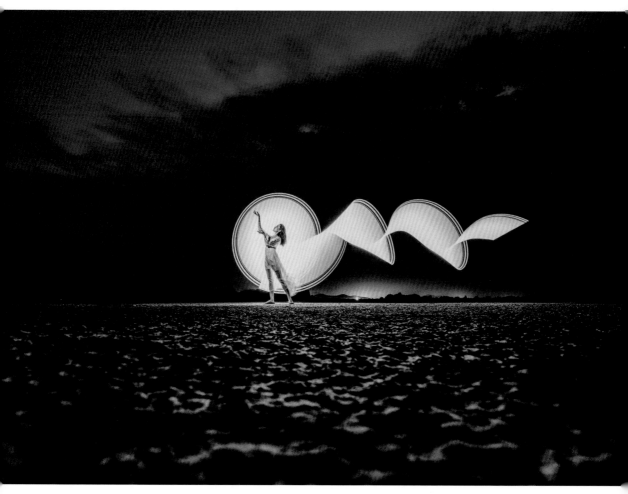

■ 光圈：F/4.5，曝光时间：4秒，ISO：500，焦距：16mm　　　图2-2　作品《黑夜中的精灵》

014 寻找城市的天际线

　　城市的天际线，是指我们站在城市中的某个地方，放眼望去，天地相交的那条轮廓线。一个城市给人的第一印象往往是这座城市的色彩、规模和标志性建筑。如果想拍摄一幅好看的城市光绘照片，需要花点心思寻找城市的天际线，它是一个城市的名片，表现了整个城市的活力。

　　有一次我凌晨3点起床，花了一个半小时徒步走到66层未完工的大厦并爬上了楼顶，俯瞰整个城市天际线的时候，我能感受到整个城市的心跳，这是一种很奇妙的感觉，有机会大家也可以体验一下。

　　如图2-3所示，是我在上海某顶楼拍摄的光绘作品，以城市天际线为背景，俯瞰上海的夜景和地标建筑，感受大都市的繁华。

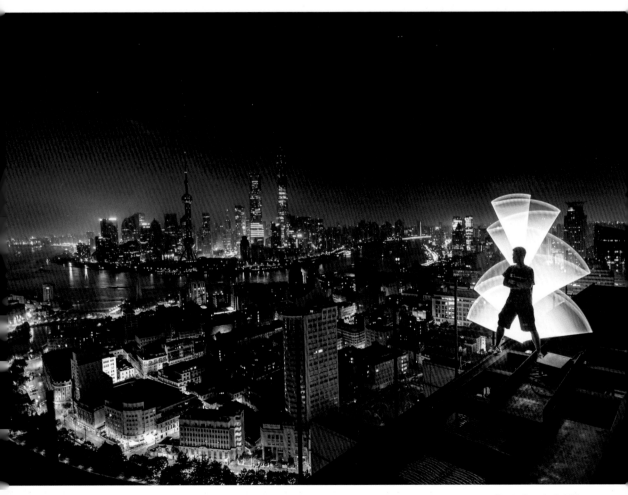

■ 光圈：F/2.8，曝光时间：6秒，ISO：200，焦距：20mm　　　　图2-3　作品《上海夜景》

015 以公园凉亭为背景拍摄

每个城市都有或大或小的公园，而且公园中的风景通常都很美，也有很多适合拍照的小景，因此公园也是适合拍光绘的场所之一。

在公园中拍摄光绘作品时，在地景的选择上就比较多了，可以以树林为前景，以凉亭为前景，也可以以草地为前景，如果公园中有湖，还可以以湖面为前景，这些都是不错的选择。

如图2-4所示，是我在某公园的凉亭前拍摄的光绘人像作品，女孩静坐在那里，侧头望向远处，一脸幸福的笑容。此时，我用光绘棒绘制了一条七色彩虹路，这样的七彩特效与当时的环境、人像十分贴合，整个画面满溢幸福、炫丽的感觉。

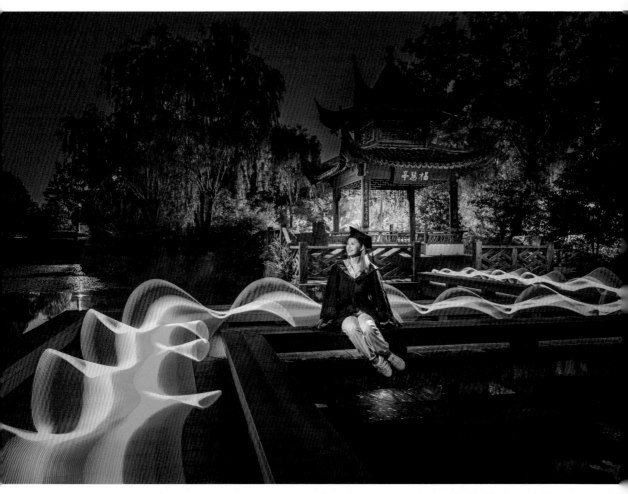

■ 光圈：F/5，曝光时间：10秒，ISO：320，焦距：24mm　　　　图2-4　作品《七色彩虹路》

016　以乡间小路为背景拍摄

　　乡村不仅空气质量好，人也没有城市那么多，而且晚上10点后，村里人基本都关灯睡觉了，光污染也很少。所以，走在这样的乡间小路上，拍摄一幅光绘人像作品，主体会十分突出，光绘效果也十分炫丽。

　　如图2-5所示，就是一幅以乡间小路为背景拍摄的光绘人像作品，道路两侧的屋檐上只有稀少的光源，家家户户都已熄灯睡觉，此时女孩在这样静谧的乡间小路上起舞，我用光绘棒绘出了扇形的光绘背景，画面十分梦幻。

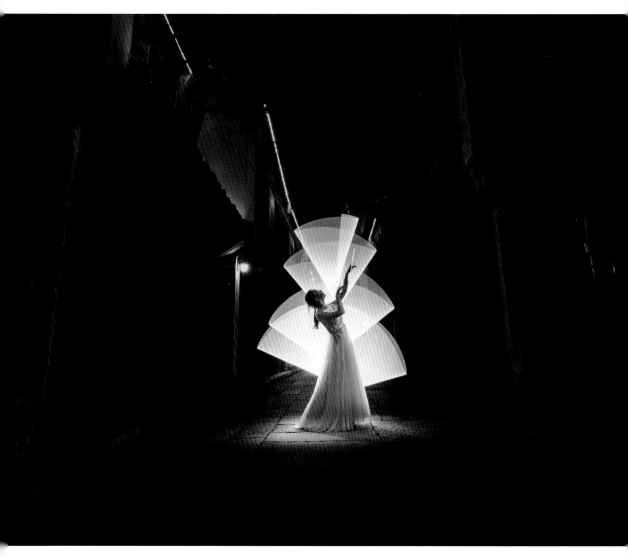

■ 光圈：F/9，曝光时间：6秒，ISO：250，焦距：16mm　　　图2-5　作品《乡间光绘》

　　每当假期回老家的时候，我都会带上摄影设备，拍摄一些家乡的人、物和美景。前面的作品是以女孩为主体、以光绘效果为背景来拍摄的；我们也可以只拍光绘效果，以光绘图案为主体进行拍摄。

　　如图2-6所示就是使用华为P40手机拍摄的光绘图案作品。图案为一个妇人背着孩子，走在乡间的小路上，旁边还跟着一只小狗，好像是一种陪伴。这样的画面非常具有生活气息，主人与小狗之间也显得十分有爱，她们走向前面有光的地方，好像是要一起回家。画面充满了故事性，能激发观者的想象力，这样的作品自然也很难不让人喜欢。

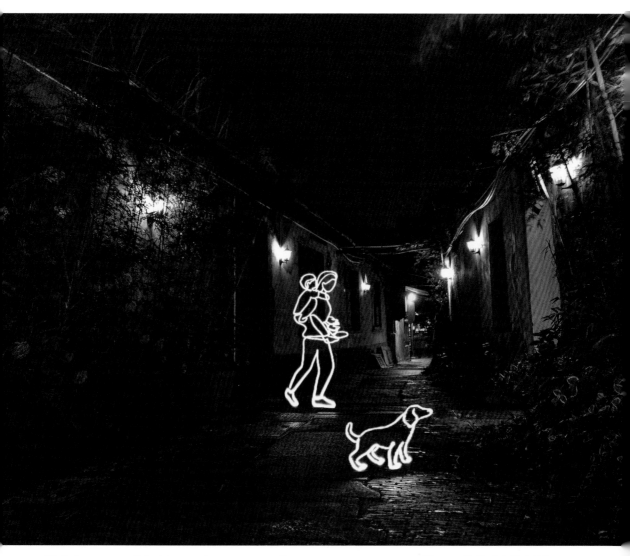

■ 光圈：F/1.9，曝光时间：72秒，ISO：64，焦距：27mm　　　　图2-6　作品《乡村生活》

017 以山野道路为背景拍摄

夜晚山上的光污染也极少，有些地方甚至伸手不见五指，但越黑的地方拍摄出来的光绘作品越纯净，画面也越漂亮，所以这样的环境也适合拍光绘。

春天的时候，在百花争艳的山野道路上，风景也是极美的，用光照亮路旁盛开的花朵，依稀的光影也显得十分夺目。

如图2-7所示，就是我以山野道路为背景拍摄的光绘人像作品，特意选了类似花丛中的场景，两侧盛开的红色花朵十分醒目，女孩在花丛中起舞，身姿优美，用光绘棒绘制的光绘背景更是很好地衬托了人物的形态。

在乡村的山野道路上，只要没有光污染，都适合拍摄光绘作品。下面再展示两幅以山野道路为背景拍摄的光绘人像作品，如图2-8所示，道路两侧的粉黛乱子草很好地衬托了中间的光绘效果，使人物主体更加唯美、漂亮。

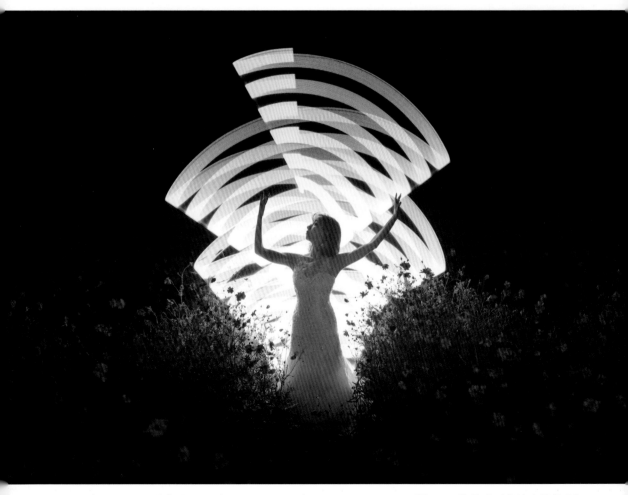

■ 光圈：F/8，曝光时间：6秒，ISO：640，焦距：85mm　　　图2-7　作品《百花丛中的仙女》

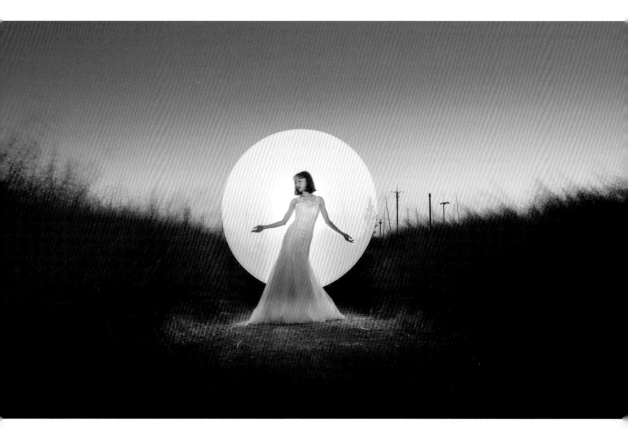

■ 光圈：F/8，曝光时间：6秒，ISO：320，焦距：16mm

■ 光圈：F/8，曝光时间：6秒，ISO：400，焦距：16mm

图2-8　作品《粉黛佳人》

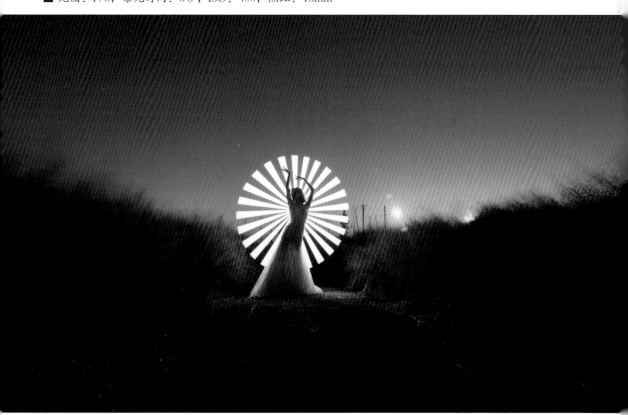

018 以江河海水为背景拍摄

在江边或者海边拍摄光绘照片时，可以以江水或海水为背景进行拍摄，黑夜下暗沉的海水会使画面显得更深邃，空旷的场景也会使画面更加震撼。

如图2-9所示，就是一幅以海水为背景拍摄的光绘人像作品，女孩斜倚在海边的石头上，我用光绘道具绘出了发光的艺术效果，女孩仿佛一条美人鱼半躺在海边，如梦如幻，这样的光绘充满艺术魅力。

★ 温馨提示 ★

在江边或者海边拍摄光绘人像作品时，一定要注意人身安全，因为夜晚的光线不是很好，一定要用手电筒照亮脚下的路，避免摔倒受伤。

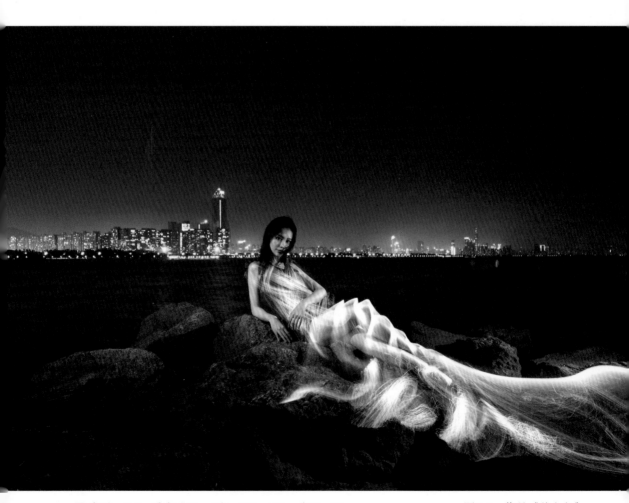

■ 光圈：F/9，曝光时间：4秒，ISO：500，焦距：25mm 图2-9 作品《美人鱼》

019　以森林树木为背景拍摄

　　以森林树木为背景拍摄光绘作品时，画面会给人一种魔幻感，因为森林的夜晚是漆黑的，隐约的光线只能大概看出周围的环境，这时拍摄的光绘也是最炫丽的，能充分展现光的艺术魅力。

　　如图2-10所示，是我在森林中拍摄的一幅光绘人像作品，光绘形状类似于传说中的风火轮，火焰绽放，再加上漆黑的环境背景，整个画面给人一种女孩要"放大招"的感觉，似乎要开始施展强大的法术了，有如魔女般的特效。

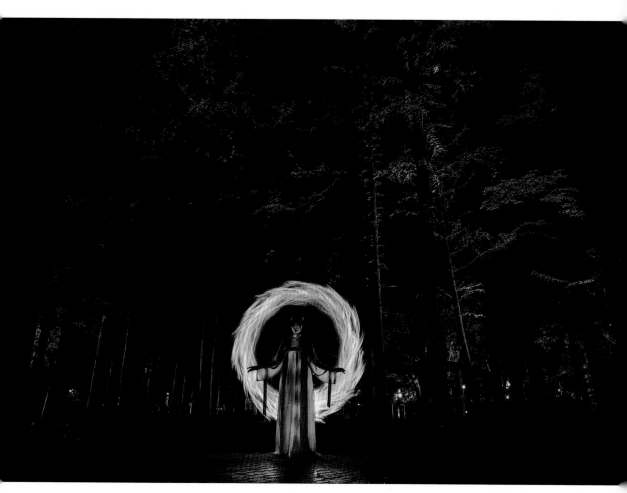

■ 光圈：F/7.1，曝光时间：5秒，ISO：320，焦距：21mm　　　　图2-10　作品《暗夜魔女》

在同样的场景下，同样的女孩和服装，换一种光绘样式，给人的感觉就完全不一样了。如图2-11所示，这里绘制的是一个带白光的扇形光绘，增加了缥缈感，给人的感觉犹如仙女下凡。

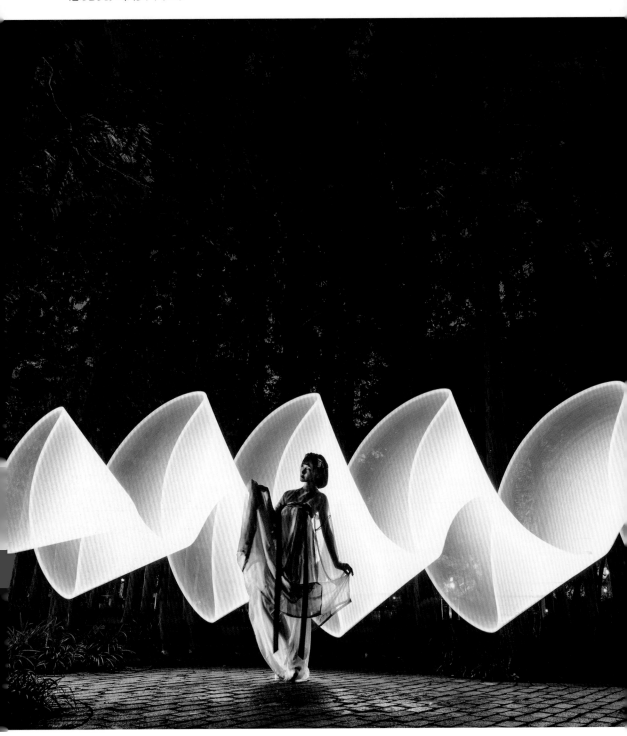

■ 光圈：F/7.1，曝光时间：6秒，ISO：500，焦距：21mm　　　　图2-11　作品《林中仙子》

020 在比较有特色的室内拍摄

在室内拍摄光绘人像作品时，可以重点突出建筑的对称美、线条美、质感美、光影美。对称美，可以将人物作为对称中心点进行取景构图；线条美，利用建筑的线条引导观者视线聚焦到人物主体上；质感美，借助建筑的材质来衬托人物；光影美，根据建筑上光线的明暗变化来增强画面的情感。

如图2-12所示，是我在教堂用华为手机拍摄的一幅婚纱光绘作品，女孩穿着洁白的婚纱站在教堂的中央，两侧的椅子和弧形的建筑轮廓凸显了对称美，光绘的图案也呈对称的形式，人物头顶的灯具由于光线的变化极具质感，整个画面极具美感。

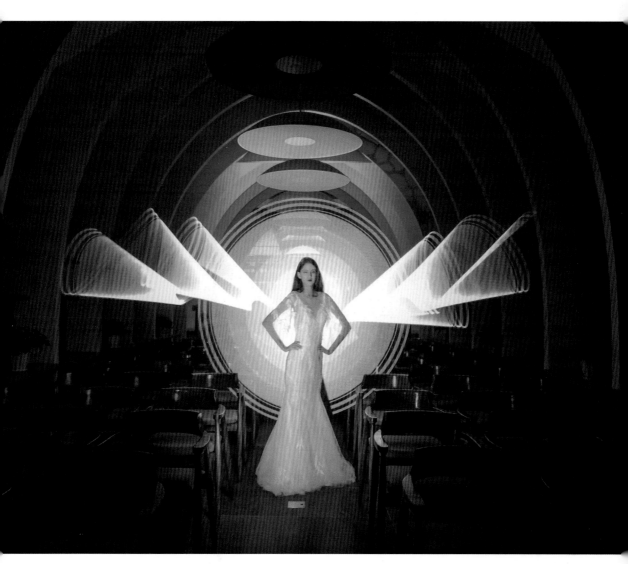

■ 光圈：F/1.6，曝光时间：15秒，ISO：50，焦距：27mm　　　　图2-12　作品《梦中的婚礼》

　　拍光绘教堂算得上是一个比较有特色的地方，但摄影棚也是不错的选择。在摄影棚拍光绘，最好6面都布置为黑色，包括墙面、顶面和地面，最好的方法就是找一大块黑布，把整个环境罩起来，搭建一个黑影棚，然后在黑影棚中布景、打灯，绘出想要的光绘效果。

　　如图2-13所示，这幅作品就是在黑影棚中拍摄出来的，女孩妙曼的身姿在光绘背景中形成了完美的剪影，营造了犹如嫦娥奔月般的效果。周围的建筑是在3D软件中做出来的，既简单又不失格调，整幅作品看上去既显质感，又非常唯美。

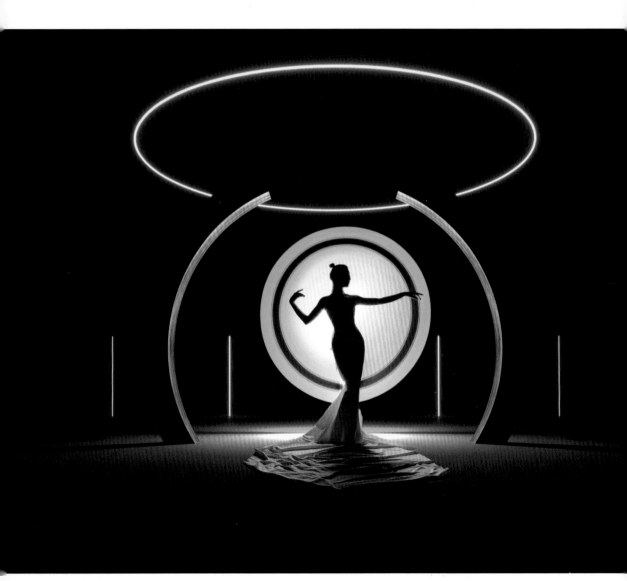

■ 光圈：F/9，曝光时间：8秒，ISO：100，焦距：24mm　　　图2-13　作品《绝代佳人》

　　如果想拍摄魔幻类、科幻类的光绘特效，可以找废弃的工厂或者烂尾楼，在这些破旧、压抑的环境中，更容易营造那些超现实的场景和氛围。

　　如图2-14所示，就是我在一个废弃的工厂拍摄的一幅万圣节主题的光绘作品，展现了一场恶魔的斗争。

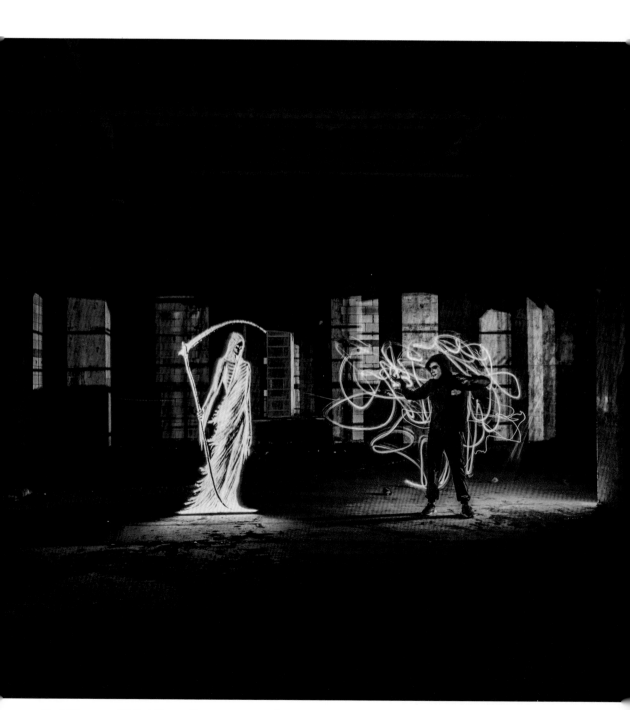

■ 光圈：F/8，曝光时间：35秒，ISO：500，焦距：28mm　　　　图2-14　作品《恶魔的斗争》

021　光绘作品常见的构图技巧

构图是为主题和主体提供最佳的表达和表现形式，好的构图可以让视觉要素的主体更突出、更强烈，从而提升画面的艺术表达效果。在光绘摄影中，常见的构图方式包括主体构图、九宫格构图、曲线构图以及对称构图等，下面逐一讲解。

1. 主体构图

主体就是照片中的主题对象，是反映内容与主题的主要载体，也是画面构图的重心或中心。主体是主题的延伸，陪体是和主体相伴而行的，背景是位于主体之后的，用来交代环境，三者是相互呼应和关联的。摄影中主体是和陪体有机联系在一起的，背景不是孤立的，而是和主体相得益彰的。

如图2-15所示，女孩是画面的主体，光绘是陪体，而沙漠则是背景。

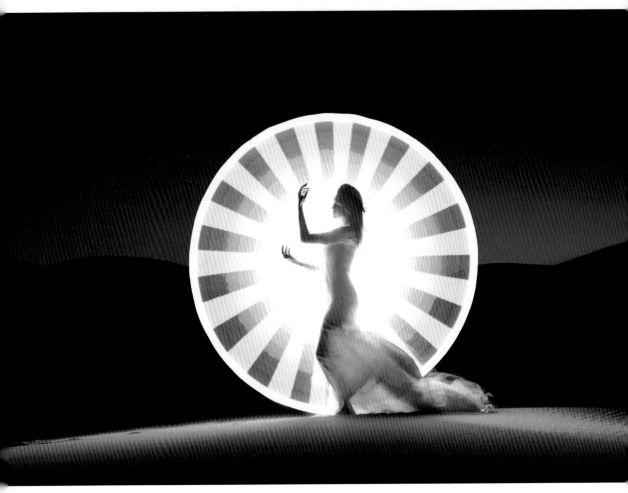

■ 光圈：F/4，曝光时间：2.5秒，ISO：500，焦距：85mm　　　　图2-15　作品《沙漠中的女孩》

2. 九宫格构图

九宫格构图又叫井字形构图，是黄金分割构图的简化版，也是最常见的构图手法之一。

九宫格构图是指用横竖两条直线将画面分为九个空间，同时画面中会形成四个交叉点，这些交叉点即为趣味中心点，利用这些趣味中心点来安排主体，使其醒目且不呆板，增强画面中的主体视觉效果。

如图2-16所示，是在一个废弃的仓库拍摄的光绘人像作品，我将人物主体放在了九宫格的左下方位置，这是九宫格构图中较为常用的构图手法。

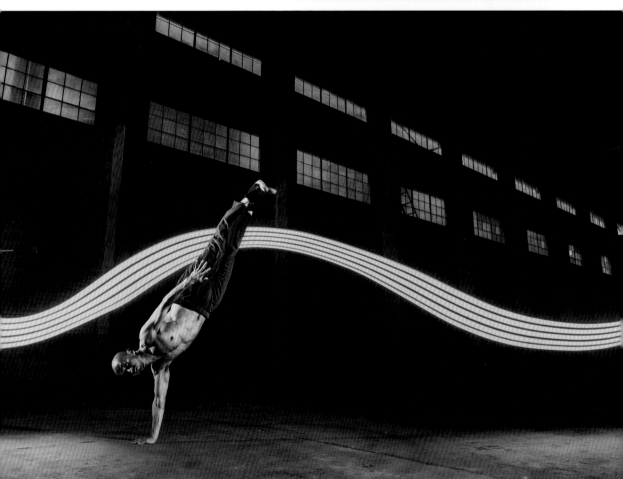

■ 光圈：F/5.6，曝光时间：10秒，ISO：640，焦距：16mm　　　图2-16　作品《现代舞》

3. 曲线构图

曲线构图的关键在于对拍摄对象形态的选取。自然界中的拍摄对象有各种不同的曲线造型，它们的弧度、范围和走向各异，但拍出来的画面都让人感觉舒服，并且曲线造型也具有视觉延伸的特点，尤其是蜿蜒的曲线，能在不知不觉中引导观者的视线随曲线的走向而移动。

在光绘摄影中，可以以背景中的某种曲线为特点进行构图，也可以以光绘呈现出来的曲线形状来构图。如图2-17所示，就是以光绘的曲线形态来构图的画面，将光绘以类似曲线般的造型呈现在画面中，整个画面给人一种柔美感。

曲线构图法是一种比较优美的构图方式，曲线过渡平滑不显突兀，很多画面都非常适合用曲线来进行构图。

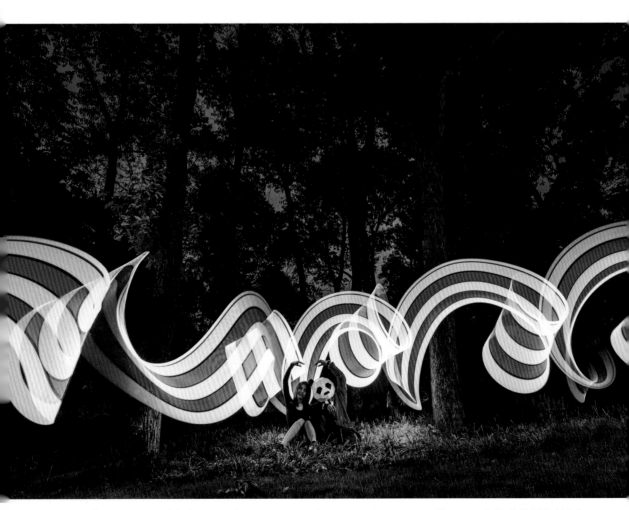

■ 光圈：F/6.3，曝光时间：10秒，ISO：800，焦距：24mm　　　　图2-17　作品《幸福的恋人》

4. 对称构图

对称构图是指以一个点或一条线为中心，两侧的形式和大小是一致且呈现对称的，可以是画面上下对称，也可以是画面左右对称，或者是画面斜向对称等，这种对称画面给人以平衡、和谐的感觉。中国传统艺术讲究的就是对称，对称的景物也给人以稳定感。

如图2-18所示，就是以左右对称构图拍摄的光绘作品，人物的右侧是玻璃镜面，左侧的光绘内景全部映在右侧的镜面上，形成了左右对称的构图效果，实物与镜面影像相互呼应，让画面达到一种平衡，打造出空灵、纯净的视觉效果，增强了画面的视觉冲击力。

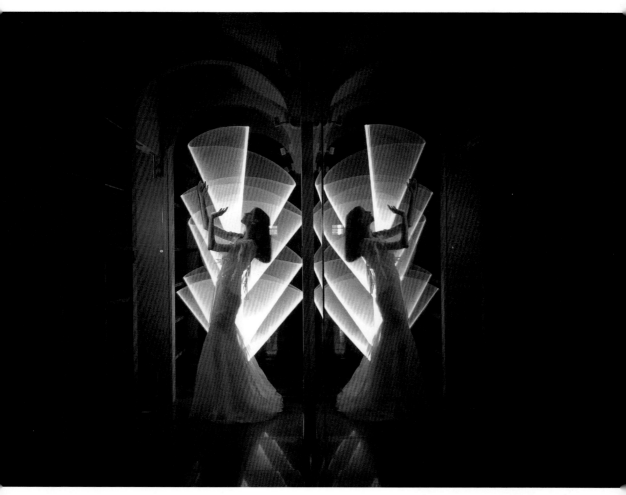

■ 光圈：F/1.6，曝光时间：8秒，ISO：50，焦距：27mm　　　　图2-18　作品《双面美人》

下面再展示两幅对称构图的光绘作品，如图2-19所示，两幅图均以上下对称为主，暗夜中的实景在地面光亮的瓷砖上形成了倒影效果，虚实对比强烈，使画面更加丰富多彩。

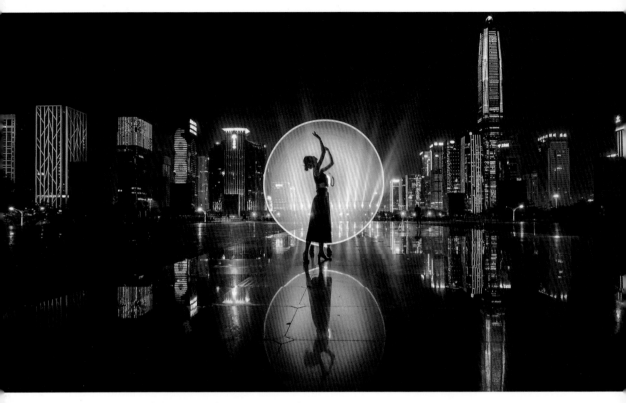

■ 光圈：F/9，曝光时间：6秒，ISO：200，焦距：24mm

■ 光圈：F/9，曝光时间：6秒，ISO：200，焦距：24mm

图2-19　作品《城市夜景光绘》

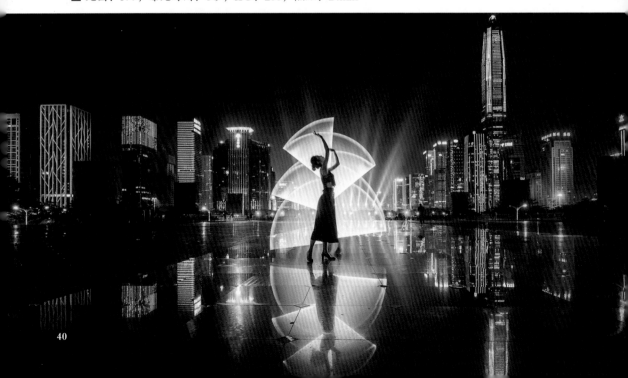

第 3 章

华为手机：运用光绘模式拍摄字母

华为P40手机的摄影功能非常强大，内置了"流光快门"拍摄模式，其中包括"车水马龙""光绘涂鸦""丝绢流水"以及"绚丽星轨"4种不同类型的慢门模式，选择"光绘涂鸦"模式，即可拍摄光绘。本章就来介绍运用"光绘涂鸦"模式拍摄字母光绘的要点与具体操作。

022 注意事项：架稳手机保证画面清晰

使用华为P40手机中的"光绘涂鸦"模式可以一键拍出绚丽的光绘效果，在拍摄时需要注意以下几点事项。

1. 一定要用三脚架固定手机

在拍摄光绘时，一定要使用三脚架、八爪鱼或者手机支架将手机固定好，不能有任何抖动，否则拍出来的画面会模糊不清。

如图3-1所示，分别为手机三脚架与八爪鱼支架。

图3-1　手机三脚架与八爪鱼支架

★ 温馨提示 ★

三脚架的优点一是稳定，二是能伸缩。但三脚架也有缺点，就是摆放时需要相对平坦的地面，而八爪鱼则不受地面环境的限制，因为它有"妖性"，既能爬杆、上树，还能倒挂，实用性非常强。

2. 尽量两个人配合操作

选择"光绘涂鸦"模式拍摄时，相机中不能自主设置曝光时长，只能手动按下"停止"按钮来结束拍摄。所以，最好是两个人配合操作，一个人负责操作手机的拍摄功能，查看拍摄效果；另一个人负责画光绘图案。如果一个人拍光绘，可以购买一个无线快门线，通过无线快门控制拍摄时长，这样也比较方便。

3. 一定要在曝光时间内完成拍摄

根据拍摄时的环境光线，确定合适的曝光时间，然后在预定的曝光时间内完成光绘。很多新手在拍摄光绘作品时，都会遇到这样或那样的问题，要么拍摄的画面过曝，要么在预定的时间内没有画完光绘，或者相机距离人物太近，画的光绘图案超出了拍摄范围，这些都是拍摄时需要注意的问题，多拍几次，很多问题都能迎刃而解。

023　道具准备：任何光绘道具都适合

使用华为P40手机拍摄光绘照片的时候，对光绘道具没有什么要求，如手机自带的手电筒、小型的LED发光笔、光刀、光绘棒以及光刷等道具都可以使用，在任何场景下都可以使用华为P40手机来进行拍摄。

如图3-2所示，为在室内黑暗的环境下使用手机的手电筒拍摄的场景。

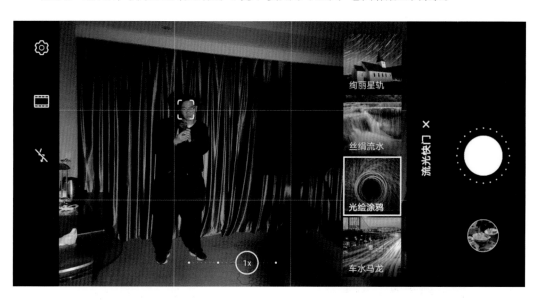

图3-2　使用手机的手电筒拍摄的场景

如图3-3所示，为在室内黑暗的环境下使用光刀+红色塑料袋自制的光绘道具拍摄的场景。将光刀用红色塑料袋包住，这样发散出来的光就变成红光了。

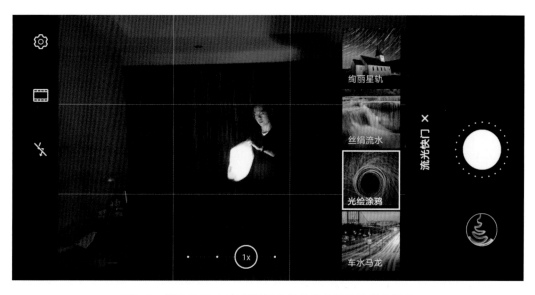

图3-3　使用光刀+红色塑料袋自制的光绘道具拍摄的场景

024　拍摄模式：打开“光绘涂鸦”模式

架稳华为P40手机，对画面进行取景构图后，接下来打开“光绘涂鸦”模式即可开始拍摄光绘了，下面介绍具体的操作方法。

步骤01　从手机桌面启动相机应用，进入“拍照”界面，如图3-4所示。

步骤02　向左滑动下方标签，❶选择“更多”选项，进入“更多”界面；❷点击“流光快门”按钮，如图3-5所示。

图3-4　进入“拍照”界面　　　　　　　　图3-5　点击“流光快门”按钮

步骤03　进入“流光快门”界面，❶选择“光绘涂鸦”模式，如图3-6所示；❷点击右侧的“拍摄按钮” ◼，即可开始拍摄光绘照片。

图3-6　选择“光绘涂鸦”模式

025　提前练习：字母反写、模拟拍摄

扫码看实拍视频

本章案例绘制的是字母"W"，正常情况下我们是从左往右写，但是在拍摄光绘照片的时候，要从右往左写，这样在手机相机中看到的才是正常的书写顺序。

如图3-7所示，为模拟拍摄，"W"是从右往左开始写的，但是从手机拍摄效果中可以看到是从左往右写出来的。

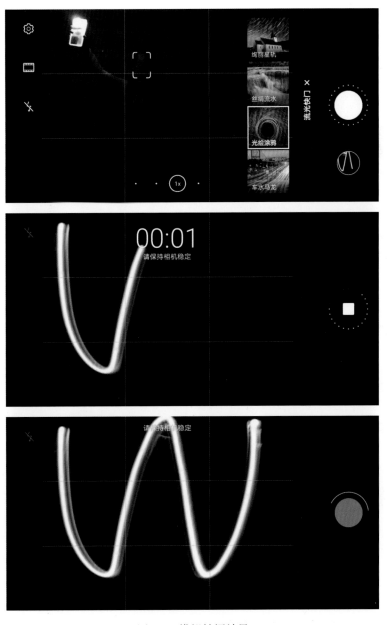

图3-7　模拟拍摄效果

026 实战拍摄：根据现场效果多拍几组

扫码看实拍视频

　　本章案例绘制的字母"W"是用手机自带的手电筒绘制的，对于光绘摄影新手来说，可能要多拍几次，才能拍出满意的字母光绘效果，现场实拍过程与拍摄效果如图3-8所示。

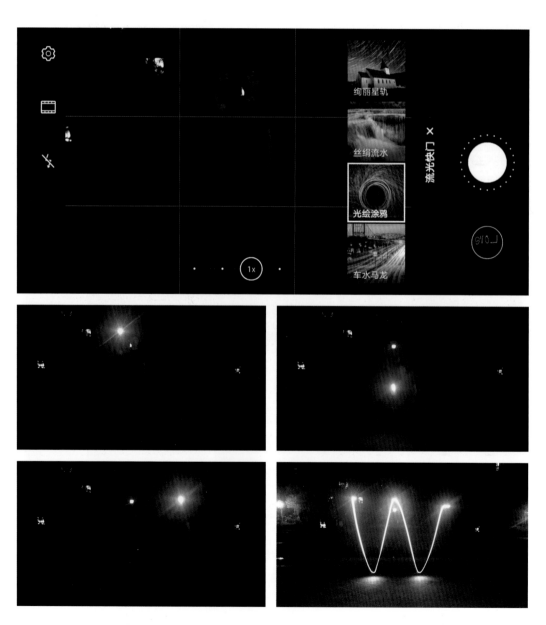

图3-8　现场实拍过程与拍摄效果

027　后期处理：使用自带软件处理字母光绘

扫码看后期制作
视频

【效果展示】：拍摄完成后的画面比较暗，后期处理时添加了"清纯"滤镜效果，提亮画面，并调整了照片的对比度、饱和度、锐度、亮部、暗部以及色温等参数，使照片更加清晰，闪烁着白光效果，如图3-9所示。

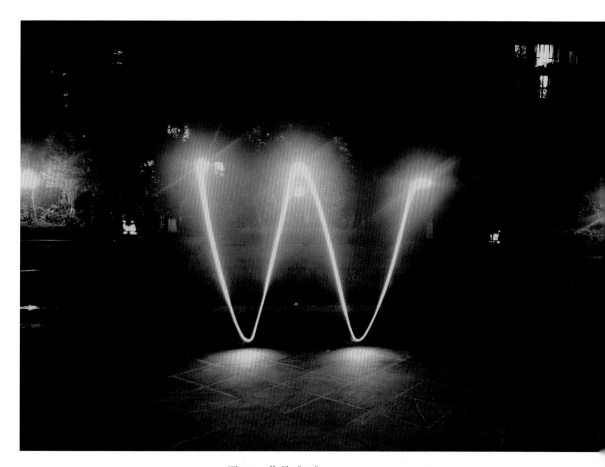

图3-9　作品《W》

照片拍摄完成后，使用华为P40手机自带的修片功能即可对照片进行一定的后期处理，基本能可以满足用户的大部分修图需求。下面介绍字母光绘照片后期的具体操作。

步骤01 在"图库"文件夹中打开之前拍摄好的字母光绘素材，点击下方的"编辑"按钮，如图3-10所示。

步骤02 进入"编辑"界面，其中包含很多图片处理功能，如提亮、除雾、修剪以及调节等，点击"滤镜"按钮，如图3-11所示。

图3-10　点击"编辑"按钮

图3-11　点击"滤镜"按钮

步骤 03 弹出"滤镜"面板，滑动滤镜列表，选择"清纯"滤镜效果，即可将该滤镜效果应用到照片上，如图3-12所示。

步骤 04 ❶点击"调节"按钮，弹出"调节"面板；❷设置"对比度"为3，增强画面的对比度，如图3-13所示。

图3-12　应用"清纯"滤镜效果

图3-13　设置"对比度"为3

步骤 05 设置"饱和度"为-6，降低画面的饱和度，使颜色偏灰，如图3-14所示。

步骤 06 设置"锐度"为3，增强画面的锐度，如图3-15所示。

图3-14　设置"饱和度"为-6

图3-15　设置"锐度"为3

步骤 07 设置"亮部"为-3，降低画面的亮部光线，如图3-16所示。

步骤 08 设置"暗部"为-5，降低画面的暗部光线，如图3-17所示。

图3-16　设置"亮部"为-3

图3-17　设置"暗部"为-5

步骤 09 设置"色温"为-1，微调画面的色温，如图3-18所示。

步骤 10 设置完成后点击右上角的◢按钮，弹出列表框，选择"另存"选项，如图3-19所示，即可对照片进行保存操作。

图3-18 设置"色温"为-1

图3-19 选择"另存"选项

步骤 11 至此，完成字母光绘照片的后期处理操作，最终效果如图3-20所示。

图3-20 最终效果

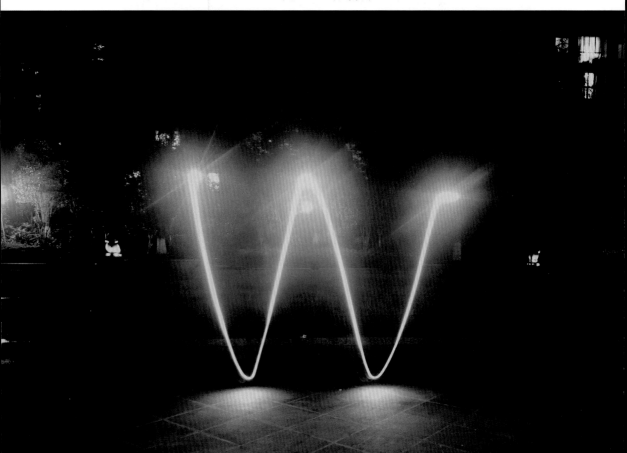

028　扩展效果欣赏：两幅手机光绘作品

下面再展示两幅使用华为P40手机在同一场景中拍摄的光绘作品，如图3-21所示。

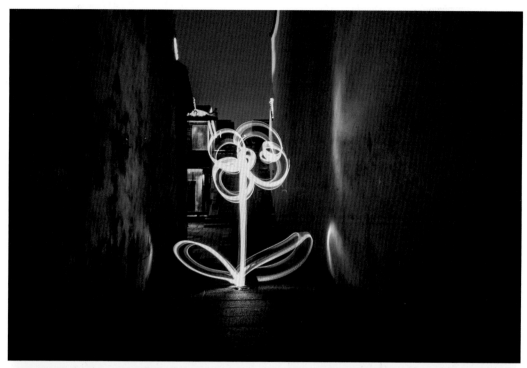

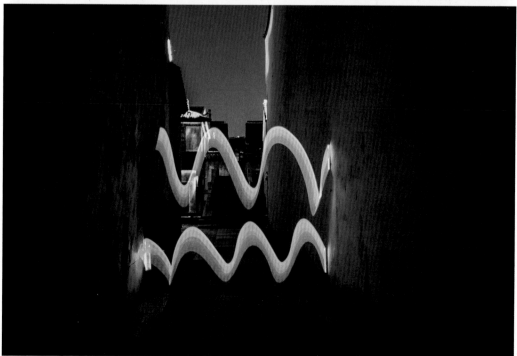

■ 光圈：F/1.5，曝光时间：10秒，ISO：100，焦距：26mm　　　图3-21　使用华为P40拍摄的光绘作品

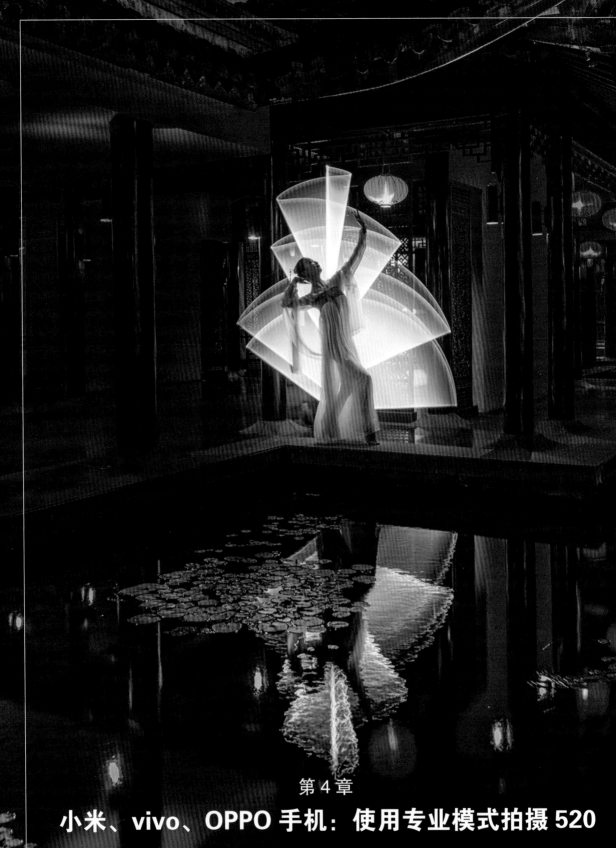

第 4 章

小米、vivo、OPPO 手机：使用专业模式拍摄 520

专业模式类似于相机里面的M挡（手动模式），在小米、vivo和OPPO手机中都有专业模式，在专业模式下可以自动调节曝光参数，如ISO、快门以及白平衡等，以达到我们需要的画面效果。本章以OPPO R17手机为例，讲解使用专业模式拍摄520光绘照片的方法。

029　注意事项：520 的数字是反写的

520代表"我爱你"，通常是恋人之间用来表达爱意的数字，也有很多粉丝朋友问我520怎么拍？这里有一点需要注意，使用小米、vivo或者OPPO手机拍摄520光绘照片的时候，520数字要反着来写，最好先在纸上写出来，拍摄之前多练习反写的笔画，要能熟练写出来。

反写的520数字效果如图4-1所示；用手机拍摄出来的效果如图4-2所示。

图4-1　反写的520数字　　　　图4-2　手机拍摄出来的520正面效果

030　拍摄要点：手机灯光的开关操作

使用手机手电筒作为光源来绘制数字或图案时，需要注意手机灯光的开关操作，当我们从右往左写完数字"5"之后，要关闭手机灯光，然后在数字"2"的起始位置再次打开灯光，开始写"2"。当数字"2"写完以后，再次关闭手机灯光，然后从数字"0"的起始位置再打开灯光，开始写"0"。每一个单独的数字写完以后，都要关闭手机灯光，这样拍摄出来的数字才是独立的，否则容易导致字体变形，或者数字拖尾，最终拍出来的效果可能就不像"520"了。

对于光绘新手来说，最好两手同时操控手机，一只手专门用来握住手机画图，另一只手专门用来操控手电筒的开关，这样分工协作能更好地保证拍出来的画面的效果。

031　道具场景："手机＋红色塑料袋"自制光绘工具

本章以OPPO手机为例，讲解使用专业模式拍摄数字520的方法，使用的道具是手机手电筒的光源，这里在手机外面套了一个橘红色的塑料袋，如图4-3所示，这样画出来的光绘图案笔画的外面一层就泛着橘红色的光，如果直接使用手机手电筒画图，拍摄出来的就是白色的光绘。拍摄场地选在小区楼下绿化带中一个比较暗的地方。

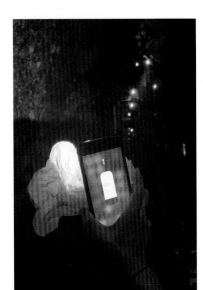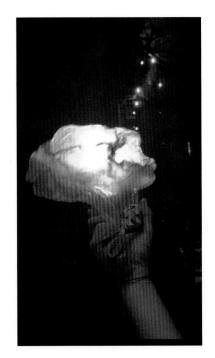

图4-3　"手机+橘红色塑料袋"自制光绘工具

032　拍摄参数：设置手机的专业模式

小米、vivo和OPPO手机的相机中都有专业模式，下面介绍在专业模式中设置曝光参数的操作方法，具体步骤如下。

步骤01 架好三脚架，将手机横向固定在三脚架上，从手机桌面启动相机应用，进入"照片"界面，如图 4-4 所示。

图4-4　进入"照片"界面

步骤02 滑动标签栏，❶ 选择"更多"选项，进入"更多"界面；❷ 选择"专业"模式，如图 4-5 所示。

图4-5　选择"专业"模式

步骤03 进入"专业"模式设置界面，选择"ISO"选项，弹出 ISO 参数设置条，如图 4-6 所示，手机横放时参数从下往上依次排序，最下方的 ISO 参数最小，最上方的 ISO 参数最大。

图4-6　弹出ISO参数设置条

步骤04 向上滑动参数条，设置ISO参数为100，这是OPPO手机相机最小的ISO参数值，如图4-7所示。

图4-7　选择最下方的100选项

步骤 05 ❶ 选择 "S" 选项（S 表示快门参数），弹出 S 参数设置条；❷ 向下滑动
参数条，设置快门时间为 16s，如图 4-8 所示。

图4-8 设置快门时间为16s

步骤 06 曝光参数设置完成后，对画面进行取景构图，然后点击 "拍摄" 按钮◉，
开始使用 OPPO R17 手机拍摄光绘照片，如图 4-9 所示。

图4-9 开始拍摄光绘照片

★ 温馨提示 ★

本章以 OPPO R17 手机为例，讲解了 ISO 和快门参数的设置方法，小米手机和 vivo 手
机的专业模式与 OPPO 手机类似，功能界面大同小异，大家根据界面中的参数，设置 ISO
和 S 两个曝光参数即可。

033 实战拍摄：根据现场效果多拍几组

扫码看实拍视频

本章案例绘制的数字"520"，相比上一章的字母"W"来说，难度稍微增加了一点点，对于光绘摄影新手来说，要多练习反向写字的笔画，流畅完成光绘，才能拍出满意的"520"光绘效果。现场实拍过程与拍摄效果如图4-10所示。

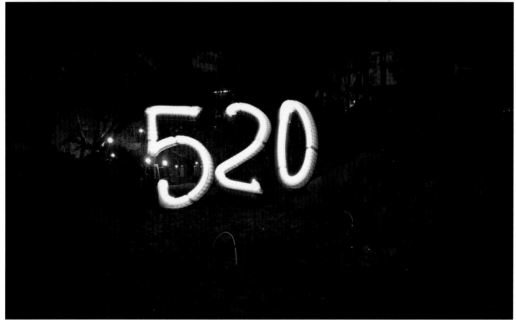

图4-10 现场实拍过程与拍摄效果

034　后期处理：使用醒图 APP 处理照片

扫码看后期制作
视频

【效果展示】：拍摄完成后的画面偏灰，在后期处理时对画面进行了裁剪，调整了照片的光感、亮度、对比度、饱和度、锐度、高光以及色温等参数，提升了照片的画质，使520数字更加鲜明、艳丽，最终效果如图4-11所示。

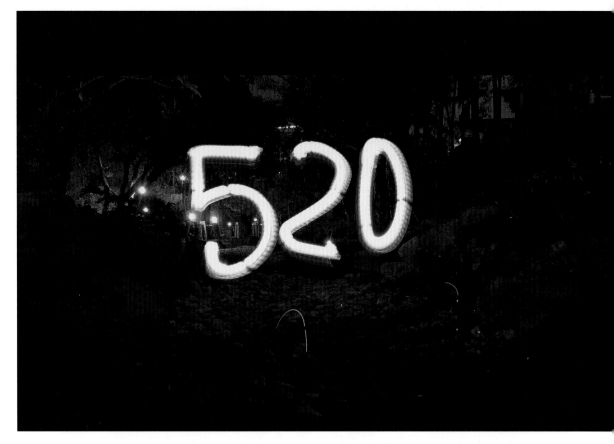

图4-11　作品《520》

接下来对光绘照片进行后期处理，这里使用醒图APP对光绘照片进行后期调整，具体操作步骤如下。

步骤01 打开醒图APP，进入操作界面，点击"导入"按钮，如图4-12所示。

步骤02 在图库中选择之前拍摄完成的光绘素材，点击"调节"按钮，如图4-13所示。

步骤03 进入"调节"界面，❶点击"光感"按钮；❷设置参数为30，提亮画面的环境光，如图4-14所示。

步骤04 ❶点击"亮度"按钮；❷设置参数为-20，降低画面的亮度，如图4-15所示。

图4-12　点击"导入"按钮

图4-13　点击"调节"按钮

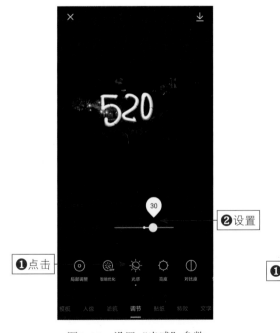

图4-14　设置"光感"参数

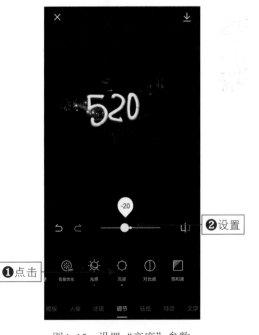

图4-15　设置"亮度"参数

步骤05 ❶点击"饱和度"按钮；❷设置参数为9，提高画面饱和度，如图4-16所示。

步骤06 ❶点击"高光"按钮；❷设置参数为-22，降低画面高光部分的亮度，如图4-17所示。

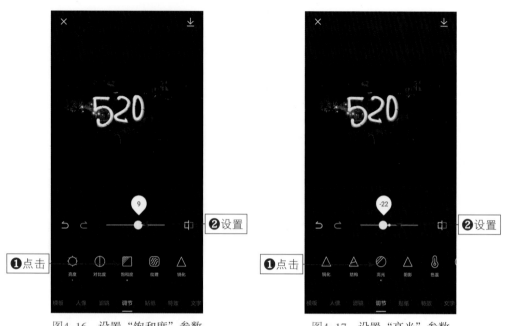

图4-16 设置"饱和度"参数　　　　　　图4-17 设置"高光"参数

步骤07 ❶点击"阴影"按钮；❷设置参数为29，提升画面的暗部细节，如图4-18所示。

步骤08 ❶点击"对比度"按钮；❷设置参数为35，提高画面对比度，如图4-19所示。

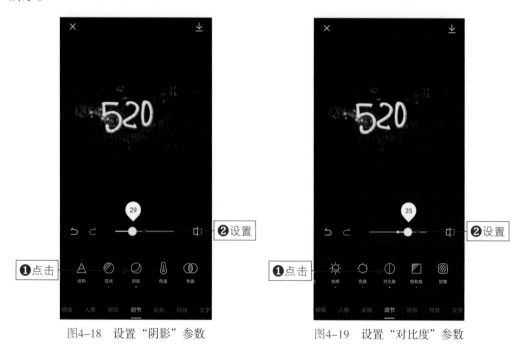

图4-18 设置"阴影"参数　　　　　　图4-19 设置"对比度"参数

步骤 09　❶ 点击 "结构" 按钮；❷ 设置参数为 61，提升画面的结构细节，如图 4-20 所示。

步骤 10　❶ 点击 "色温" 按钮；❷ 设置参数为 -19，使画面偏冷色调，如图 4-21 所示。

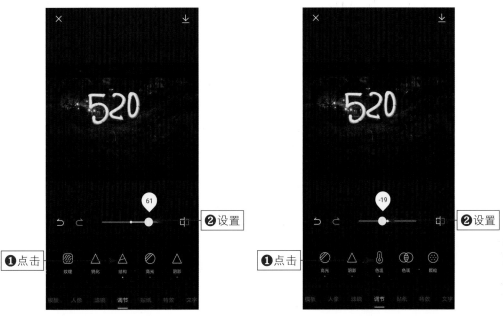

图4-20　设置 "结构" 参数　　　　　　图4-21　设置 "色温" 参数

步骤 11　❶ 点击 "色调" 按钮；❷ 设置参数为 10，微调画面的色调，如图 4-22 所示。

步骤 12　❶ 点击 "锐化" 按钮；❷ 设置参数为 38，提升画面的细节，如图 4-23 所示。

步骤 13　后期处理完成后点击右上角的 ↓ 按钮，保存照片，如图4-24所示。

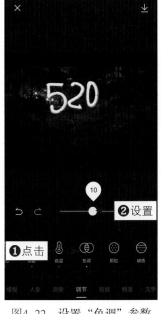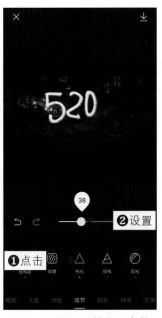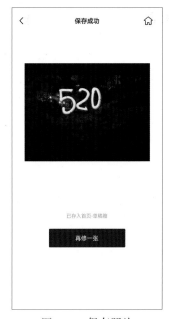

图4-22　设置 "色调" 参数　　　图4-23　设置 "锐化" 参数　　　图4-24　保存照片

035　扩展效果欣赏：两幅手机光绘作品

下面再展示两幅使用OPPO R17手机的专业模式拍摄的光绘作品，如图4-25所示。

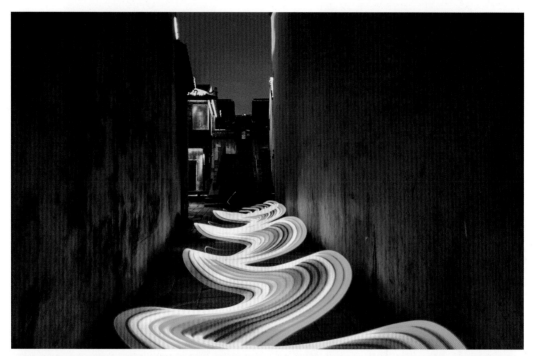

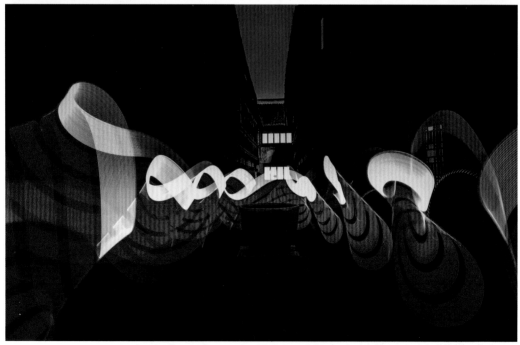

图4-25　使用OPPO R17拍摄的光绘作品

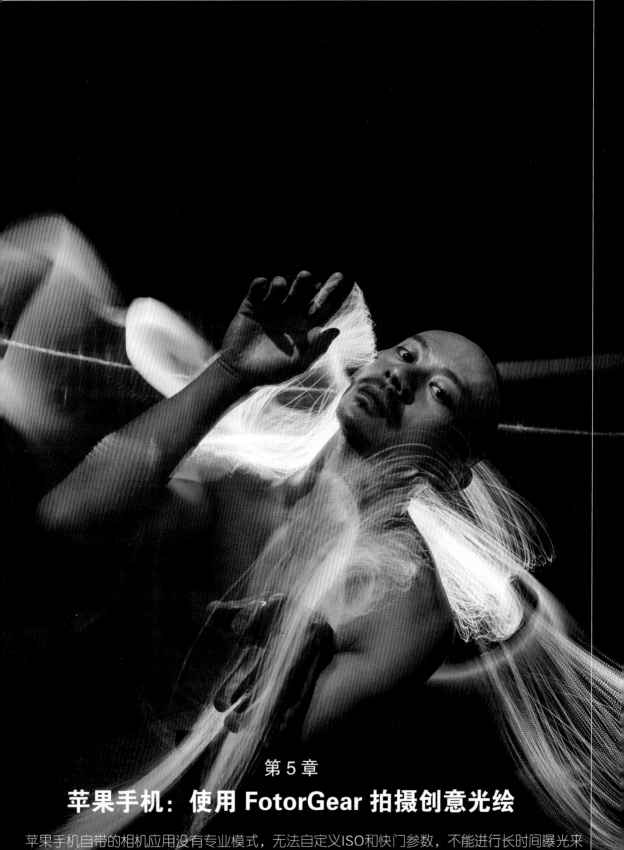

第 5 章

苹果手机: 使用 FotorGear 拍摄创意光绘

苹果手机自带的相机应用没有专业模式,无法自定义ISO和快门参数,不能进行长时间曝光来拍摄光绘照片,对此我们可以在APP Store中下载FotorGear APP,使用该APP拍摄创意光绘。本章就介绍使用苹果手机中的FotorGear APP拍摄光绘照片并进行后期处理的具体操作。

036　注意事项：曝光参数的设置技巧

FotorGear是一款专业的摄影工具，因此更契合摄影师真正的需求，在提供专业拍摄功能的同时也追求了高效，而基于苹果手机不能拍光绘的痛点，则在APP中植入了实时光绘功能。

使用FotorGear APP拍摄光绘照片时，可以不是全黑的环境，但也不能太亮。ISO参数可以稍微调低一点，比如100左右；快门速度也不用太高，可以控制在1/30秒以下，如图5-1所示。

ISO与快门参数

图5-1　ISO与快门的参数设置界面

此时，大家会有一个疑问：在安卓手机的专业模式下，一般都将快门速度设为8秒或10秒左右的长曝光来拍摄光绘，为什么苹果手机中可以设置为1/30秒呢？

这是因为安卓手机专业模式下的这个8秒是真正的长曝光，快门真的拍摄了8秒的时间，光线通过这8秒的时间被相机接收。而苹果手机的系统中，没有真正的长曝光功能，它是通过算法来实现的，比如快门速度设置为1/30秒，如果需要长曝光8秒的话，其实是不断在叠加这个1/30秒的每一帧的画面，相当于录像8秒，把画面中发亮的光线叠加进去，其实这是一个假的长曝光。

037　特殊设备：可以加一片 ND 滤镜

使用光绘道具拍摄时，绘画人员切记不要穿白色衣服，一定要选深色服装，否则很容易将绘画人的光影也记录下来。深色的衣服与黑色的天空接近，这样才不容易被记录。如果觉得拍摄环境比较亮，或者快门速度太快，可以在手机镜头前加一片ND滤镜来达到减光的效果，如图5-2所示。

图5-2　手机镜头前的ND滤镜

038　熟知工具：了解 FotorGear APP

使用FotorGear APP拍摄光绘照片之前，需要先了解一下FotorGear APP的相关摄影与后期功能，这样对于光绘照片的前期拍摄与后期处理都有很大的帮助。

1. 使用光绘模式，手动设置曝光参数

在FotorGear APP界面中，点击左下方的"模式"按钮，切换到"光绘"模式，然后可以手动设置相机的曝光参数，如快门、ISO、对焦、白平衡以及色偏等，如图5-3所示，帮助我们快速拍出满意的光绘作品。

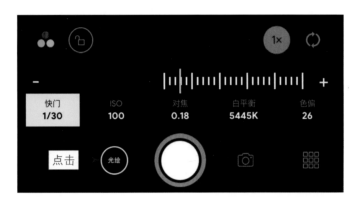

图5-3　手动设置曝光参数

2. 可以拍摄RAW格式照片

拍摄RAW格式的照片，能记录数码相机传感器的原始信息，可以保留更多的图像细节。在界面上方点击JPG图标，即可切换为RAW格式，如图5-4所示。

图5-4　切换为RAW格式

3. 可以使用峰值对焦

在拍摄照片时，打开"峰值对焦"功能，可以实现更精确的聚焦。❶只需要在FotorGear界面中点击██按钮；❷在弹出的面板中点击"峰值对焦"按钮，即可开启"峰值对焦"功能，如图5-5所示。

图5-5　开启"峰值对焦"功能

4. 可以查看照片直方图

通过实时查看照片的直方图，可以保证拍摄的每张照片都完美曝光。❶只需要在FotorGear界面中点击██按钮；❷在弹出的面板中点击"直方图"按钮，即可在拍摄界面左上角显示直方图信息，如图5-6所示。

图5-6　显示直方图信息

5. 可以使用参考线

打开FotorGear中的"参考线"功能，可以帮助我们对画面进行更好的构图取景。❶只需要在FotorGear界面中点击██按钮；❷在弹出的面板中点击"参考线"按钮，即可在拍摄界面中显示九宫格，如图5-7所示。

6. 可以使用水平仪

打开FotorGear中的"水平仪"功能，可以使画面保持水平拍摄，让画面构图更加严谨。❶只需要在FotorGear界面中点击██按钮；❷在弹出的面板中点击"水平仪"按

钮，即可在拍摄界面中显示一条水平线，如图5-8所示。

图5-7　显示九宫格

图5-8　显示一条水平线

7. 可以实时应用滤镜

在拍摄界面中，可以实时应用图像滤镜，包括"人像""胶片""电影""黑白"以及"风光"等滤镜模式。❶只需要在FotorGear界面中点击 按钮；❷即可弹出滤镜列表框，选择喜欢的滤镜模式即可，如图5-9所示。

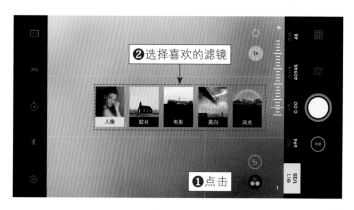

图5-9　选择喜欢的滤镜模式

8. 强大的后期处理功能

在FotorGear APP中，拍摄好照片后，还可以对照片进行后期处理，调整照片的亮度、对比度、饱和度、阴影、高光以及锐度等，如图5-10所示，使照片更加完美。

选择照片滤镜

调整亮度

调整高光

调整暗角

调整色温

调整对比度

图5-10 强大的后期处理功能

039　道具场景：准备一张图片画光绘

通过前面内容的学习，我们对FotorGear APP的功能有了一个基本的了解，接下来以苹果手机为例，讲解使用FotorGear APP拍摄光绘作品的方法。

本章案例的光源道具是在手机中打开一张线条图片（类似的图也行），如图5-11所示。

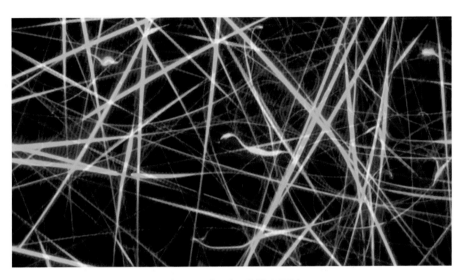

图5-11　打开一张线条图片

用这张图片（借助手机的屏幕光）来拍摄光绘效果，拍摄场地是在家中的客厅，桌上摆了一个空瓶，在空瓶的后方通过左右不断晃动手机屏幕为空瓶添加光绘背景效果，如图5-12所示。

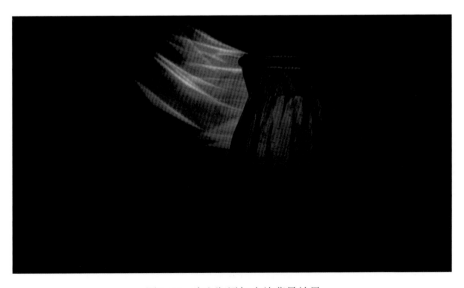

图5-12　为空瓶添加光绘背景效果

040　拍摄参数：调整相机的曝光参数

使用FotorGear APP拍摄光绘照片之前，需要先调整相机的曝光参数，具体步骤如下。

步骤01 打开FotorGear APP，设置ISO为21，调整为APP最小的参数，这样可以保证拍摄的画质，如图5-13所示。

步骤02 设置SHUTTER（快门）为1/20秒，如图5-14所示。

图5-13　设置ISO参数

图5-14　设置快门参数

步骤03 设置FOCUS（对焦）为0.26，调整画面的对焦效果，如图5-15所示。往上还可以设置画面的AWB（白平衡）和TINI（色偏）属性。

图5-15　设置对焦参数

041　实战拍摄：根据现场效果多拍几组

曝光参数设置完成后，接下来就可以拍摄光绘照片了，具体操作方法如下。

步骤 01 在三脚架上将设置好曝光参数的手机架稳，用另一台手机打开准备好的光绘照片，如图5-16所示。

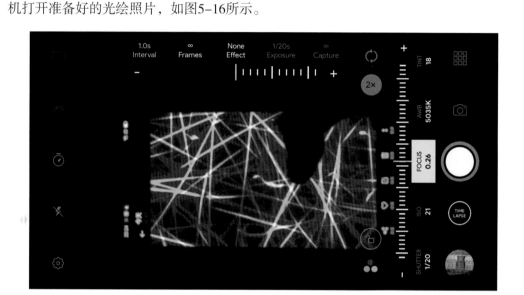

图5-16　打开准备好的光绘照片

步骤 02 按下"拍摄"按钮，开始拍摄光绘作品。使用打开了光绘照片的手机在空瓶的后面左右晃动，利用手机屏幕光即可拍摄出线条光绘背景，拍摄过程如图5-17所示。拍摄完成后，再次点击"拍摄"按钮，即可结束拍摄。

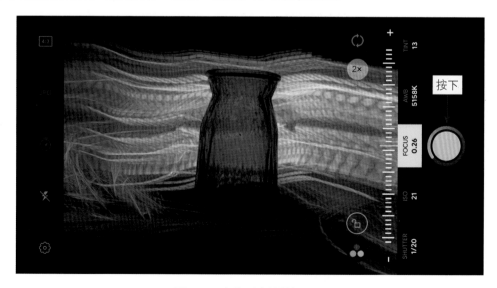

图5-17　光绘照片的拍摄过程

042　后期处理：使用 FotorGear APP 处理照片

【效果展示】：拍摄完成后的画面有些偏暗，而且瓶子有些歪，在后期处理时调整了照片的亮度、对比度、清晰度、色温、饱和度、高光、阴影以及锐度等参数，提升了照片的画质，并对照片进行了二次构图与裁剪操作，最终效果如图5-18所示。

扫码看后期制作
视频

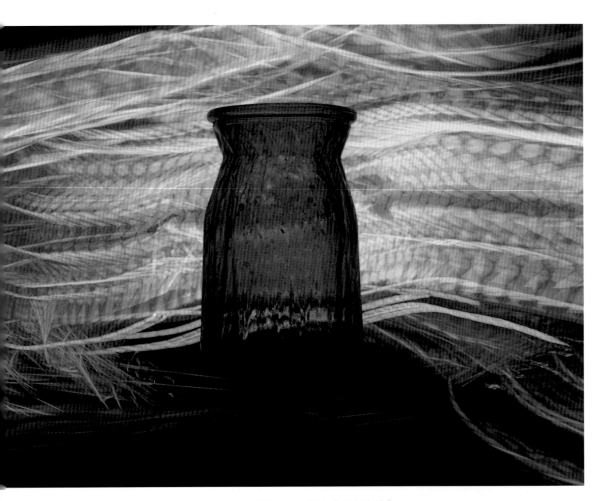

图5-18　作品《空瓶光绘》

接下来对光绘照片进行后期处理，同样使用FotorGear APP对光绘照片进行后期调整，具体操作步骤如下。

步骤01 在拍摄界面中，点击右下角拍摄完成的照片缩略图，如图5-19所示。

图5-19　点击拍摄完成的照片缩略图

步骤 02 打开该照片，点击界面下方的 按钮，如图5-20所示。

步骤 03 进入Filter（滤镜）界面，选择Film6滤镜样式，对画面的色彩进行处理，如图5-21所示。

图5-20　点击相应的按钮

图5-21　对画面应用滤镜

步骤 04 ❶点击Edit（编辑）按钮；❷在弹出的面板中点击Brightness（亮度）按钮，如图5-22所示。

步骤 05 ❶设置参数为29，调整照片的亮度；❷点击Done（确定）按钮确定，如图5-23所示。

图5-22　点击Brightness按钮

图5-23　调整照片的明亮度

步骤 06 点击Contrast（对比度）按钮，如图5-24所示。

步骤 07 ❶ 设置参数为 3，调整照片的对比度；❷ 点击 Done 按钮确定，如图 5-25 所示。

图5-24　点击Contrast按钮

图5-25　调整照片的对比度

步骤 08 按照相同的方法设置Clarity（清晰度）为14，调整照片的清晰度，如图5-26所示。

步骤 09 设置Temperature（色温）为-44，将照片调为冷色调，如图5-27所示。

图5-26　调整照片的清晰度

图5-27　将照片调为冷色调

步骤 10 设置Saturation（饱和度）为-30，降低照片的饱和度，如图5-28所示。

步骤 11 设置Highlights（高光）为13，调整照片的高光，如图5-29所示。

图5-28　降低照片的饱和度

图5-29　调整照片的高光

步骤 12 设置Shadows（阴影）为37，调整照片的阴影部分，如图5-30所示。

步骤 13 设置Sharpen（锐度）为31，调整照片的锐度，如图5-31所示。

图5-30　调整照片的阴影部分

图5-31　调整照片的锐度

步骤14 调整完成后保存照片，再运用其他修图工具对照片进行裁剪与二次构图，最终效果如图5-32所示。

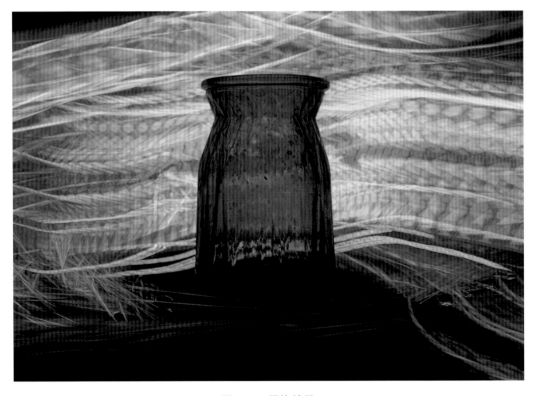

图5-32　最终效果

043　扩展效果欣赏：科技感的人物光绘作品

下面欣赏一幅使用FotorGear APP拍摄的人物光绘作品，效果如图5-33所示。本例作品的实拍过程与后期处理都录制了视频教学，大家可以根据本书封底提示下载资源参考学习。

扫码看实拍视频

扫码看后期制作
视频

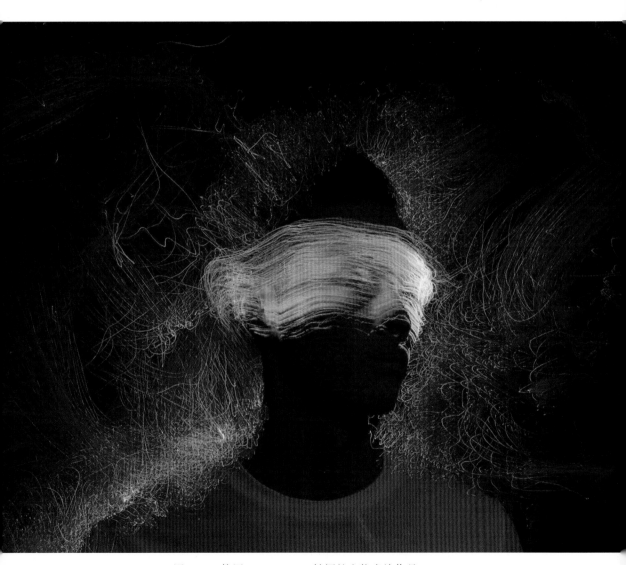

图5-33　使用FotorGear APP拍摄的人物光绘作品

第 6 章

字母光绘：表达爱意的《LOVE》

拍摄光绘作品时，可以手绘很多光绘图形，如字母、数字以及各种各样的图案，而字母光绘是光绘摄影中最简单的，也是最容易实现的光绘效果。本章就以字母光绘作品《LOVE》为例，介绍前期拍摄与后期处理技巧，帮助大家快速了解拍摄字母光绘的要点。

044　注意事项：光绘的字母图案都是反的

　　在拍摄字母光绘的时候，需要提前了解相关的拍摄事项，这样既能节省拍摄时间，又能提高拍摄的效率。

　　首先要明确一点，如果是一个人拍摄光绘作品，把相机架好以后，面对相机开始拍摄光绘，如果是按正常的书写顺序绘制字母，那么拍摄出来的字母都是反的。

　　比如，按正常的书写顺序绘制"LOVE"的光绘，我们在相机里面看到的"LOVE"就是反向的、镜像的，拍摄出来的光绘效果如图6-1所示。这是因为绘制光绘时是面对相机的，从相机的视角去看正常书写顺序的字母就会是反向的效果。

图6-1　正向书写"LOVE"拍摄出来的效果

　　因为是面对着相机绘制光绘，绘制者的视角与相机的视角呈镜像关系，为了使拍摄出来的字母正常显示，那么在绘制光绘的时候需要反向书写"LOVE"，可以按照图 6-1 所示的字母路径去绘制，从右向左书写，这样在相机中看到的"LOVE"就是正确的，如图 6-2 所示。

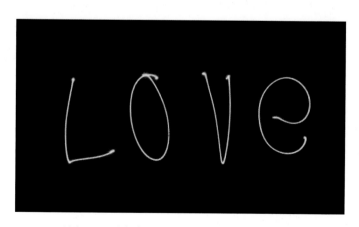

图6-2　反向书写"LOVE"拍摄出来的效果

正常情况下，我们写"L"的时候，是从上往下，再到右结束，但在光绘的时候则不能这样书写，反向书写的顺序是从上到下再到左。对于光绘摄影的初学者来说，反向书写字母可能一时不太适应，那有没有什么捷径呢？

捷径还是有的，如果我们在一个纯黑的环境中拍摄，周围没有能看得清的物体或建筑，这时就可以正向书写字母，相机拍摄出来的是反向的效果，然后通过后期软件对画面进行水平翻转，就可以将反向的字母调正了。采用这种方法需要注意一个问题，如果背景中有高楼大厦或者广告牌，这种方法就不适用了，因为水平翻转画面时背景中的高楼大厦和广告牌都被反向了，这样很容易就会穿帮，让人一看就知道照片进行了反向调整。

045　记住位置：要记住每一笔字母的位置

如果只是光绘单个字母，比如A、B、C、D等，则比较简单，只要记住字母反过来是什么样，然后反向光绘该字母就行了。但是，如果需要写一句英文，比如"Happy Birthday"，这时就会有一个问题，当写完一个字母的时候，需要记住该字母的位置，否则写下一个字母时很容易造成字母重叠，或者两个字母之间的间距过大，而字母之间的间距太近或太远，拍出来的光绘整体效果都不好看。

因此，我们需要记住每一个字母的范围，知道它的宽度和高度大概是多少，保证一个单词或一句完整的英文绘制完成后，每个字母的高度都差不多，字母之间的间距也差不多，这样拍摄出来的字母光绘才漂亮，如图6-3所示。

图6-3　记住每个字母的范围

★ 温馨提示 ★

　　如果是一个人拍光绘，最好准备一些辅助的小工具，比如一个闹钟。现在很多手机都有拍摄倒计时的功能，可以设置3秒、10秒倒计时等，这样就能保证我们有充足的时间去按快门，当相机开始拍摄，直到计时结束，我们能清楚地知道什么时候开始光绘。

046 道具准备：推荐发光笔等小型工具

哪些工具适合拍摄字母光绘呢？这里分两种情况，第一种情况是，如果完全手工光绘字母，建议用一些小型的LED发光笔、手机手电筒、光刀以及手电筒等，因为写字的范围不是很大，所以使用的工具体积也不宜过大。

如前面的图6-2和图6-3都是用小型LED发光笔绘制出来的，本章的"LOVE"光绘是使用手机手电筒绘制的，推荐使用这些小的光绘工具，光绘的时候很方便。如图6-4所示，则是用短光绘棒绘制的字母，光绘的面积稍大一点。

图6-4 用短光绘棒绘制的字母

第二种情况是，用Magilight光绘棒刷字母，即将字母图案导入光绘棒中，然后横向刷出来即可。如图6-5所示，就是用光绘棒刷出来的字母图案。

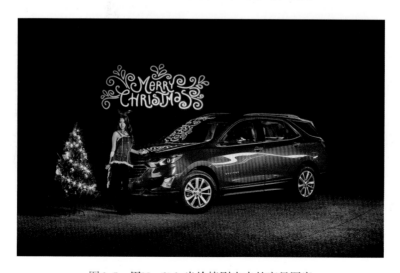

图6-5 用Magilight光绘棒刷出来的字母图案

047 地点选择：纯黑或依稀可见的环境

在绘制字母光绘的时候，对地点并没有太多的要求，可以选择在纯黑的环境中拍摄字母光绘，也可以在依稀可见的环境中进行拍摄。

本章案例拍摄的是"LOVE"光绘效果，我选择在一个小公园中进行拍摄，公园中只有一些依稀可见的路灯，光污染并不严重。在这样的环境下，架稳相机，确定好构图，然后再确定光绘的范围，使用的光绘工具是手机的手电筒。一切准备就绪就可以拍摄了，如图6-6所示。

图6-6　拍摄环境及拍摄前的准备

048　曝光参数：设置 ISO、快门和光圈

设置好构图之后，还要设置曝光参数，包括ISO、快门和光圈的参数值，这张光绘照片的ISO为250、快门速度为13秒、光圈为F/9。下面以尼康D850相机为例，讲解曝光参数的设置方法与流程。

1.设置ISO参数

下面介绍设置ISO的操作，具体步骤如下。

步骤01　将拍摄模式调为M挡，按下相机左上角的MENU（菜单）按钮，如图6-7所示。

步骤02　进入"照片拍摄菜单"界面，通过上下方向键选择"ISO感光度设定"选项，如图6-8所示。

图6-7　按下MENU按钮

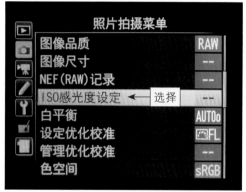

图6-8　选择"ISO感光度设定"选项

步骤03　按下OK按钮，进入"ISO感光度设定"界面，选择"ISO感光度"选项并确认，如图6-9所示。

步骤04　弹出"ISO感光度"列表，通过上下方向键选择250的感光度参数值，如图6-10所示。按下OK按钮确认，即完成ISO感光度的设置。

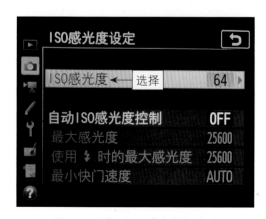

图6-9　选择"ISO感光度"选项

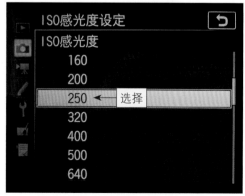

图6-10　选择250的感光度

★ 专家提示 ★

在实际拍摄过程中，可以根据当时环境光线的情况来设置 ISO、快门以及光圈的参数，以得到较好的曝光效果。

2. 设置快门参数

下面介绍设置快门速度的操作，具体步骤如下。

步骤01 按下相机右侧的info（参数设置）按钮，进入相机参数设置界面，如图6-11所示。

步骤02 拨动相机前置的"主指令拨盘"，可以调整快门的参数，将快门参数调整到13秒，如图6-12所示，即完成快门参数的设置。

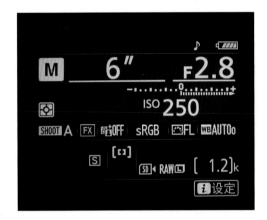

图6-11　进入相机参数设置界面

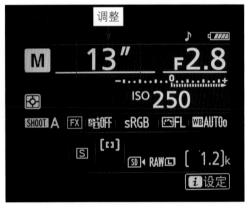

图6-12　将快门参数调整到13秒

3. 设置光圈参数

下面介绍设置光圈的操作，具体步骤如下。

步骤01 按下相机右侧的info按钮，如图6-13所示。

步骤02 进入相机参数设置界面，拨动相机后置的"副指令拨盘"，将光圈参数调至F9，如图6-14所示，即完成光圈参数的设置。

图6-13　按下info按钮

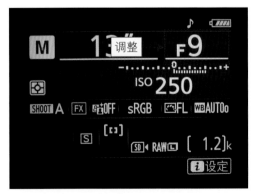

图6-14　将光圈参数调至F9

049 实战拍摄：根据现场效果多拍几组

扫码看实拍视频

　　设置好曝光参数后，接下来就可以按下快门，打开手机的手电
筒，一边绘制一边拍摄光绘作品了。根据现场效果，可以调整曝光
参数，多拍几组。因为快门速度设置为13秒，所以只需要在13秒内将
"LOVE"绘制完即可。如图6-15所示，为现场实战拍摄的视频画面截图。

图6-15　现场实战拍摄的视频画面截图

　　拍摄完成后的《LOVE》光绘效果，如图6-16所示。

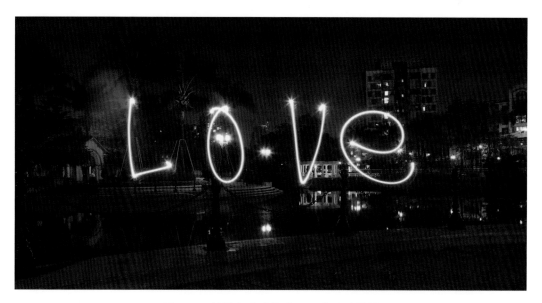

图6-16　拍摄完成后的《LOVE》光绘效果

050 后期处理：使用 Adobe Camera Raw 处理字母光绘作品

【效果展示】：拍摄完成后的画面比较暗，在后期处理时调整了
画面的色温、亮度、对比度、阴影以及自然饱和度等，使画面色调
偏冷，整体更加有质感，最终效果如图6-17所示。

扫码看后期制作
视频

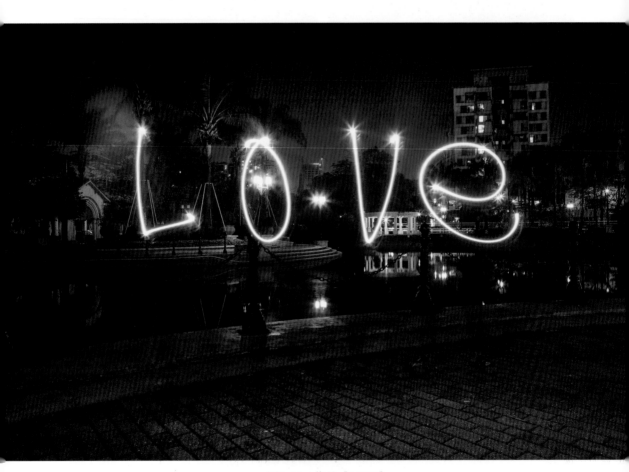

图6-17　作品《LOVE》

下面介绍在Photoshop的Adobe Camera Raw插件中处理字母光绘作品的具体操作。

步骤01 将拍摄完成的光绘素材（LOVE.jpg）拖曳至Photoshop工作界面中，在菜单
栏中依次单击"滤镜"→"Camera Raw滤镜"命令，如图6-18所示。

图6-18　单击"Camera RAW滤镜"命令

步骤02 打开Camera Raw界面，在右侧设置"色温"为-30、"曝光"为0.6、"对比度"为11、"阴影"为12、"清晰度"为19、"自然饱和度"为52，如图6-19所示，调整画面色彩。

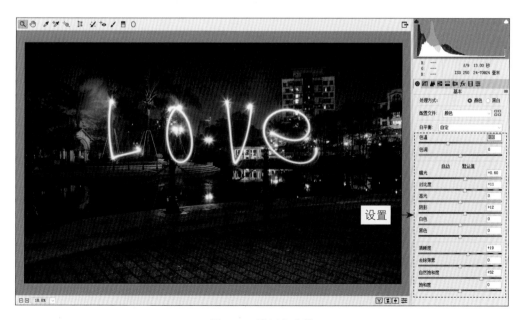

图6-19　设置各参数

步骤03 目前的画面整体较亮，需要压暗四周的环境光。❶在上方工具栏中选取"径向滤镜"工具 ◯；❷在光绘位置绘制一个椭圆，重置局部校正设置，在右侧面板中设置"效果"为"外部"；❸在上方设置"曝光"为-0.9、"对比度"为-23、"高

光"为–22、"清晰度"为4，如图6-20所示，压暗环境光，使光绘主体更加明显、突出。

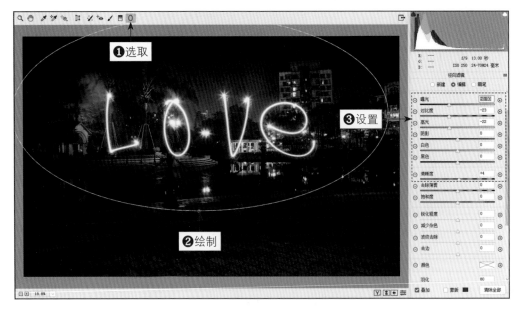

图6-20　使用"径向滤镜"工具压暗环境光

步骤 04 夜晚的光绘在地面会形成反光，因此需要将地面的光影绘制出来。❶在右侧面板中选中"新建"单选按钮；❷在地面位置绘制一个椭圆，重置局部校正设置，在面板下方设置"效果"为"内部"；❸在上方设置"曝光"为1.2、"对比度"为29、"清晰度"为4，如图6-21所示，增强地面的光影感。

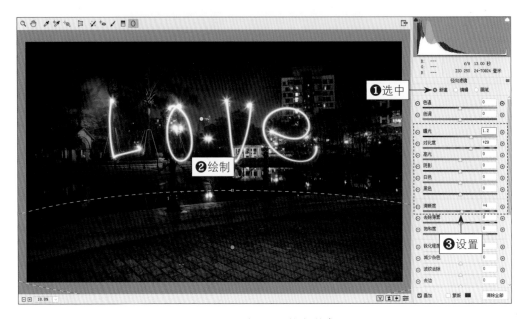

图6-21　增强地面的光影感

步骤 05 调节完毕单击"确定"按钮，返回Photoshop工作界面，按"Ctrl+S"组合键对照片进行保存操作。至此，完成本案例的后期处理操作。

051 扩展效果欣赏：拍摄 520、2021 等光绘

下面再欣赏两幅数字光绘作品，这是我在同一场景下拍摄的两幅光绘，效果如图6-22所示。

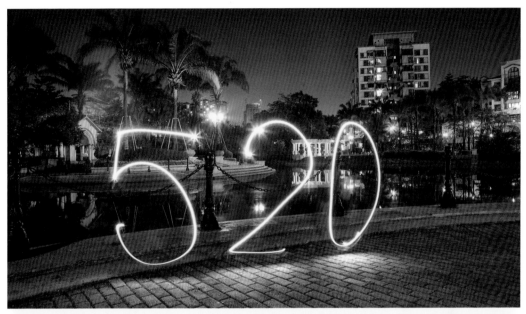

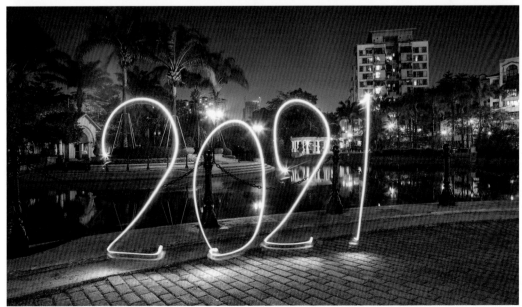

■ 光圈：F/9，曝光时间：13秒，ISO：250，焦距：24mm 图6-22 两幅数字光绘作品

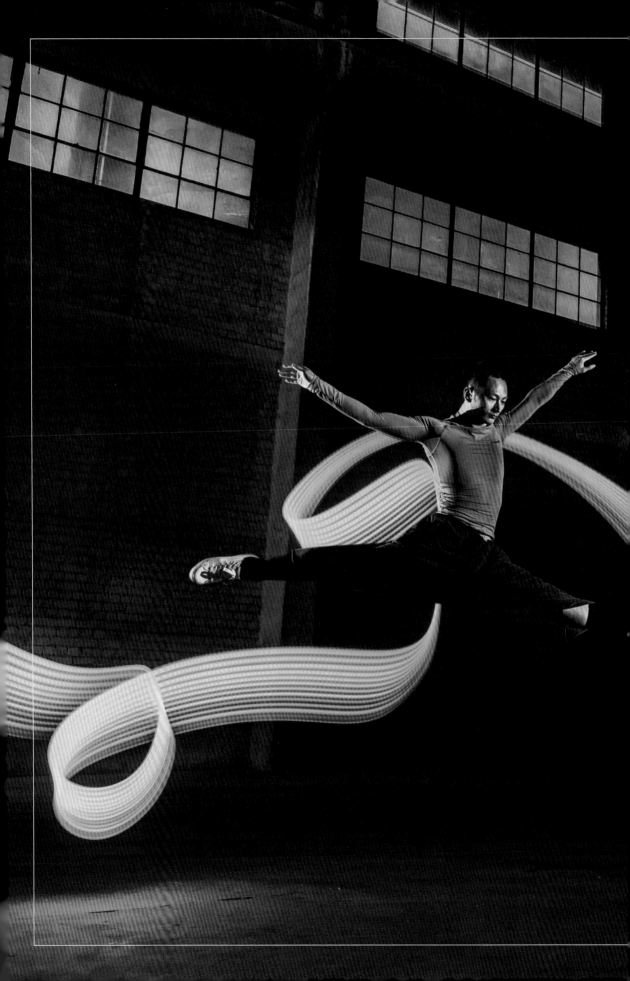

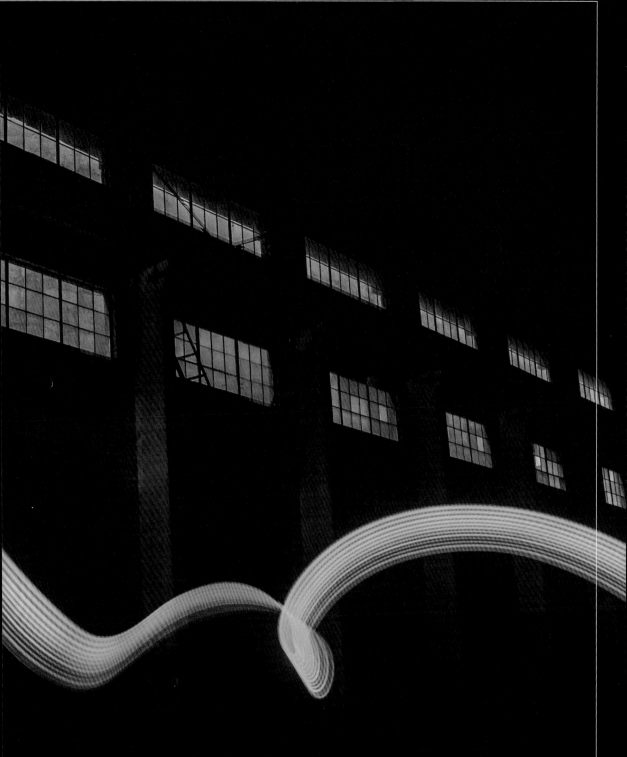

第 7 章
彩带光绘：使画面呈现炫酷的效果

彩带光绘效果类似于飘逸的彩带，给人柔美、灵动的感觉，它的曲线感也非常好，适合与舞者同框拍摄，舞者优美的身姿与彩带光绘交相呼应，画面非常唯美。本章就来介绍彩带光绘的前期拍摄与后期处理技巧，帮助大家掌握彩带光绘的精髓。

052 单人画面：拍摄人物跳跃光绘的要点

 因为要拍的是类似彩带的光绘效果，所以绘制之前需要一定的练习，使用光绘道具挥舞的时候，对画面的连续性要求比较高。如果绘制的时候动作不是很连贯，那么光绘图案会有锐角，或者有停顿感，显得不那么流畅。所以，使用光绘道具挥舞的时候手要柔软一点，要保证连续性。

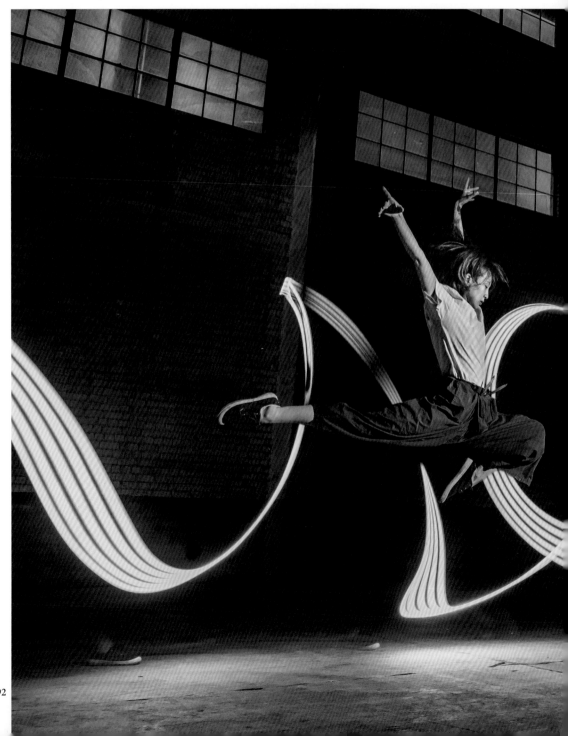

　　拍摄人物跳跃的彩带光绘作品时，在人物的选择上要选舞者模特，因为舞者的身姿比较柔软，再加上彩带的光绘效果，整个画面会给人一种飘逸的感觉。如图7-1所示，即为舞者与彩带光绘结合的光绘作品。

图7-1　作品《跳跃的舞者》
■ 光圈：F/5.6，曝光时间：3.2秒，ISO：640，焦距：16mm

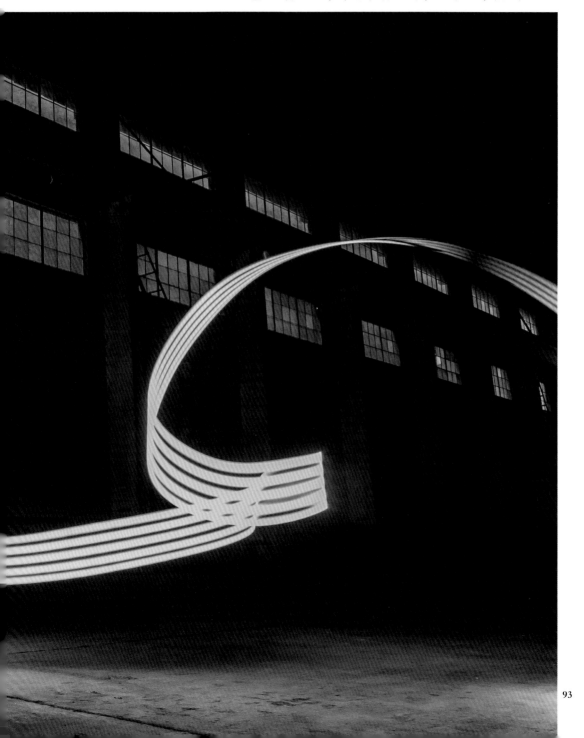

如何拍摄人物跳跃的彩带光绘呢？这里介绍两种方法。

1. 单张实拍

在一个纯黑的环境中，通过长时间的曝光来拍摄。拍摄时先画光绘，在拍摄没结束时让舞者进入，当舞者跳起腾空时开一下闪光灯，定格舞者的身影，然后继续画光绘，直至完成拍摄。因为拍摄的环境是纯黑的，所以相机接收到的光就是闪光灯闪光的那一刻，也就是舞者跳起腾空的画面会被相机记录下来。

这种拍摄方法存在一个问题，就是光绘的彩带线条和舞者跳跃的位置有重叠时，拍摄出来的画面可能会有重影，光绘的图案可能会从舞者的身上透过来，因为同一个位置既有光绘的光，也有闪光灯的光，两种光都会被相机记录下来，从而形成重影。对于该问题解决的方法是，在绘制光绘的时候，提前规划好路径，尽量不要与人物跳跃的位置重叠，两种光只要不重叠在一起，就不会形成重影。

2. 多张曝光合成

对舞者与光绘进行单独拍摄，然后通过后期对照片进行合成。先拍一张舞者跳跃的照片，调好闪光灯，当舞者跳起腾空的那一刻开一下闪光灯，将这一瞬间拍摄下来。再拍一张彩带光绘的照片。然后在 Photoshop 中对两张照片进行曝光合成，使用图层蒙版将与舞者重叠的光绘擦除。这样的拍摄效率非常高，最终效果也很好，推荐大家使用这种方法拍摄人物彩带光绘。

053 多人画面：拍摄多人组合光绘的要点

前面讲解的是单个模特的拍摄，补光比较简单，只要对着一个模特补光即可。当进行多人组合拍摄时，则需要处理人与人之间的补光问题，如果只用一个补光灯，可能只照亮了一个人，其他人没有照亮。如果用多个补光灯，有些人的脸部则可能过曝，或者在有些人的脸部形成阴影。同时因为人物前后的站位，也可能导致补光不均匀。

因此，拍摄多人组合的彩带光绘时，需要特别注意补光的问题，现场多试几次，人物的站位多调几次，以达到最佳的补光效果。

在拍摄多人组合的彩带光绘时，建议使用多张曝光合成的方法进行拍摄。画光绘的时候幅度也要大一点，彩带光绘需要包围画面中的每一个人，这样拍摄出来的画面才好看。如图7-2所示，为拍摄的多人组合的彩带光绘作品。

054 汽车画面：拍摄汽车产品光绘的要点

拍摄汽车产品光绘时，重点是体现汽车的质感和速度感，可以用光刀或者光绘棒来画光绘。画光绘的时候尽量以简洁为主，主体是汽车，光绘只是用来衬托汽车主体的，如果光绘太绚丽，可能会喧宾夺主。如图 7-3 所示，为拍摄的汽车彩带光绘作品。

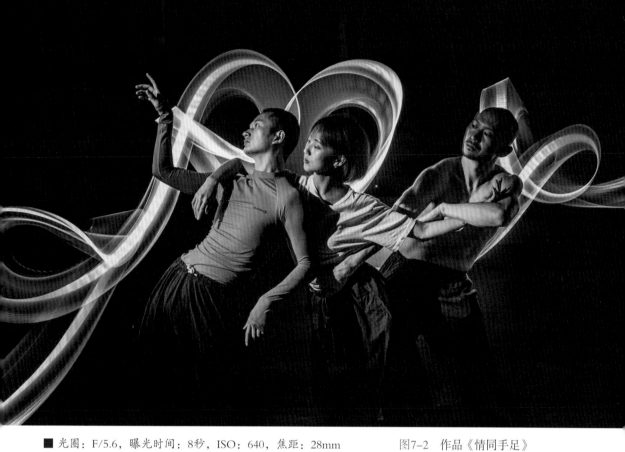

■ 光圈：F/5.6，曝光时间：8秒，ISO：640，焦距：28mm　　　　图7-2　作品《情同手足》

■ 光圈：F/9，曝光时间：10秒，ISO：250，焦距：28mm　　　　图7-3　作品《星空下的汽车》

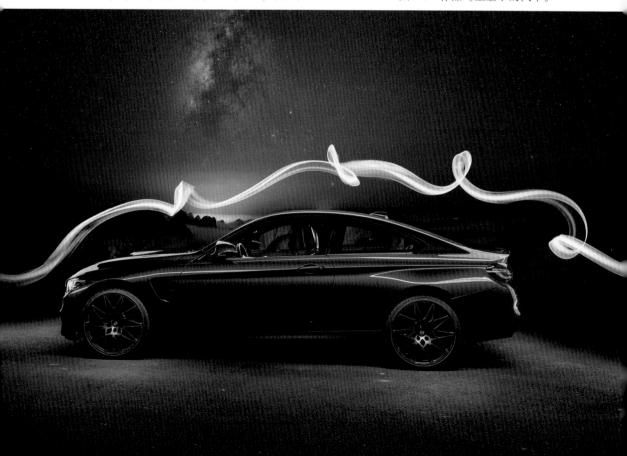

拍摄汽车的内部时，比如方向盘，如果想要体现线条般的流光感，可以使用光刷，光刷可以拍出很多细小的光丝，能很好地体现汽车的科技感。

055　道具准备：光刀、光绘棒以及光刷

其实，很多道具都可以用来绘制彩带光绘，比如光刀、光绘棒以及光刷等。但需要注意的是，在画彩带光绘的时候，要一边跑一边甩，因此操作幅度会比较大，所以光绘道具不宜过重，否则会影响甩的幅度和力度，并且光绘的动作也不会那么灵活。

比如光绘棒，又重又长，甩的时候就不太方便，所以光绘棒适合画转动幅度较小的彩带，如从左刷到右的七彩线条，不用大幅度甩动，画的时候轻松，拍摄出来的效果也很好。

画彩带光绘的时候，用得最多的道具是光刀，不仅轻便，甩起来的时候也更加灵活顺手。如图7-4所示，就是使用光刀画出来的人物彩带光绘效果。

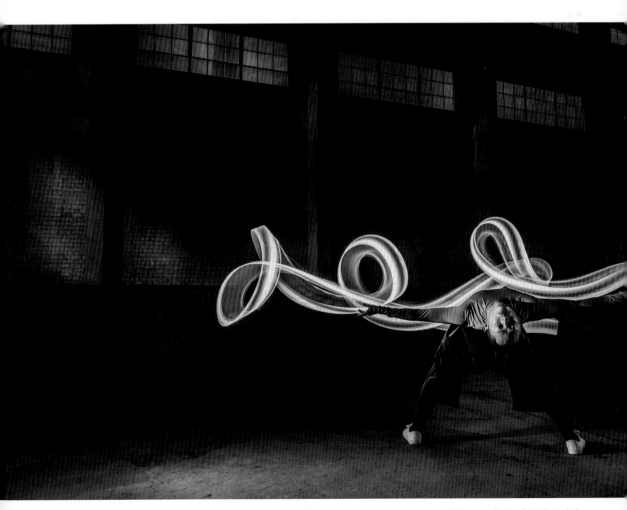

■光圈：F/5.6，曝光时间：8秒，ISO：250，焦距：16mm　　　　图7-4　作品《七彩的夜》

056 地点选择：纯黑的环境下拍摄

本章案例拍摄的是人物彩带光绘效果，我选择在一个废弃的小仓库中拍摄，环境几乎是纯黑的，只能依稀看到右上角的窗户上有一些微弱的光，人物在补光灯下才稍微显示出身影，如图7-5所示。在这样的环境下，架稳相机，确定好构图，然后再确定人物运动的轨迹以及光绘的范围，即可准备开始拍摄了。本例使用的光绘工具是光刀。

窗户上有一些微弱的光

稍微显示出身影

图7-5 在一个废弃的小仓库中拍摄

057 曝光参数：设置 ISO、快门和光圈

确定构图后，接下来设置曝光参数，包括ISO、快门和光圈的参数值。本章拍摄的光绘作品最终是进行多张曝光合成的，这里一共拍摄了两张照片，人物照片的ISO为640、快门速度为3秒、光圈为F/5.6；光绘背景的曝光时间为10秒，其他曝光参数与人物照片相同。下面以尼康D850相机为例，讲解人像照片曝光参数设置的方法与流程。

1. 设置ISO（感光度）参数

下面介绍设置ISO的操作，具体步骤如下。

步骤01 将拍摄模式调为M挡，按下相机右侧的info按钮，如图7-6所示。

步骤02 进入相机参数设置界面，如图7-7所示。

图7-6 按下info按钮

图7-7 进入相机参数设置界面

步骤03 按住相机顶部的ISO按钮不放，如图7-8所示。

步骤04 此时，参数设置界面中弹出"ISO感光度设定"面板，如图7-9所示。

图7-8 按住相机顶部的ISO按钮不放

图7-9 弹出"ISO感光度设定"面板

步骤05 按住ISO按钮的同时，拨动相机前置的"主指令拨盘"，将ISO参数值调到640，如图7-10所示。

步骤06 释放ISO按钮，即完成ISO感光度的设置，如图7-11所示。

图7-10　将ISO参数值调到640

图7-11　完成ISO感光度的设置

2. 设置快门参数

下面介绍设置快门速度的操作，具体步骤如下。

步骤01 按下相机右侧的info按钮，进入相机参数设置界面，拨动相机前置的"主指令拨盘"，如图7-12所示。

步骤02 可以调整快门速度的参数，将参数调整到3秒，如图7-13所示，即完成快门速度的设置。

图7-12　拨动"主指令拨盘"

图7-13　将快门参数调整到3秒

3. 设置光圈参数

下面介绍设置光圈参数的操作。同样进入相机参数设置界面，拨动相机后置的"副指令拨盘"，将光圈参数调至F/5.6，如图7-14所示，即完成光圈参数的设置。

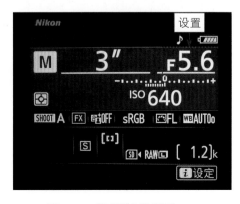

图7-14　将光圈参数调至F/5.6

058 实战拍摄：根据现场效果多拍几组

前面设置的曝光参数是用来拍摄人像照片的，设置好曝光参数后，按下快门，当摄影师喊"跳"时，人物模特，摄影助理用离机闪光灯对人物模特跳起的动作进行补光定影，如图7-15所示。在拍摄过程中，模特可以多跳几次，直至拍出满意的效果。

扫码看实拍视频（1）　　扫码看实拍视频（2）

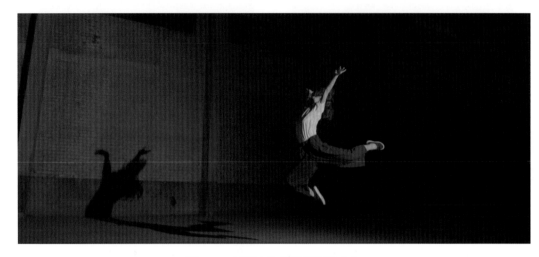

图7-15　拍摄人物模特跳跃的动作

拍完人物模特的照片后，接下来拍摄光绘背景，这里使用的光绘工具是光刀，现场的实拍视频截图如图7-16所示。

图7-16　光绘背景的实拍视频截图

经过多次拍摄后，拍摄完成的人物模特与光绘背景，如图7-17所示。

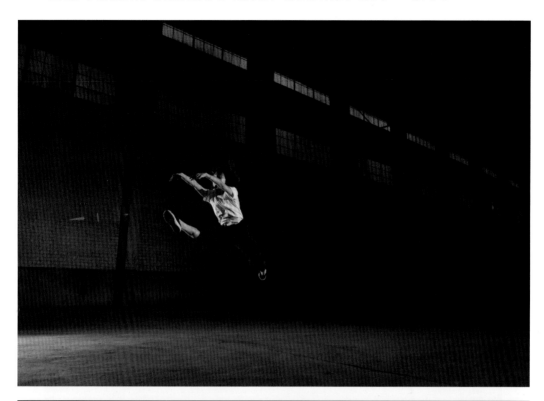

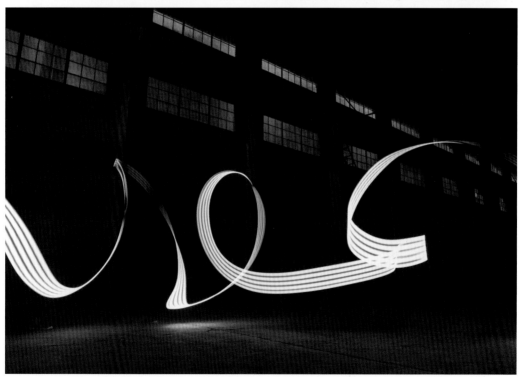

图7-17　拍摄的人物模特与光绘背景

059　后期处理：使用 Lightroom 和 Photoshop 处理光绘作品

照片拍摄完成后，接下来在Lightroom中进行调色，在Photoshop中
进行照片合成，具体操作步骤如下。

扫码看后期制作
视频

步骤01 ❶ 将拍摄完成的光绘素材（光绘 .ARW）导入 Lightroom
界面中；❷ 进入"修改照片"界面；❸ 在右侧的"基本"面板中，
设置"色温"为 3500、"色调"为 –40、"曝光度"为 –0.85、"高光"为 –8、
"清晰度"为 33，如图 7–18 所示，对照片进行色彩校正，并降低曝光。

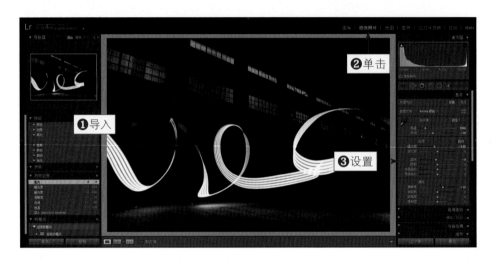

图7–18　对照片进行色彩校正并降低曝光

步骤02 ❶将拍摄完成的光绘素材（人物.ARW）导入Lightroom界面中；❷进入
"修改照片"界面；❸在右侧面板中选取"渐变滤镜"工具■；❹在照片下方绘制一个渐
变范围；❺设置"曝光度"为–2.1、"高光"为–48，压暗地面的光线，如图7–19所示。

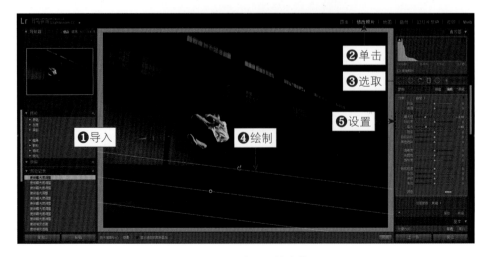

图7–19　压暗地面的光线

步骤03 ❶选取"径向滤镜"工具 ⬤；❷在照片左侧比较亮的墙体区域绘制一个径向范围；❸设置"曝光度"为−1.3、"高光"为−25、"阴影"为15，压暗墙体光线，如图7−20所示。

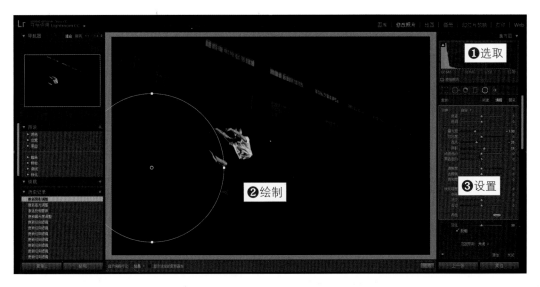

图7−20　压暗墙体光线

步骤04　按照相同的操作，❶在照片的右侧绘制一个径向范围；❷设置"曝光度"为0.6、"阴影"为20，提亮墙体的光线，适当显示画面的细节，如图7−21所示。

图7−21　提亮墙体的光线

步骤05　返回"图库"界面，❶在"所有照片"目录下选择刚才处理过的两张照片，单击鼠标右键；❷在弹出的快捷菜单中选择"导出"→"导出"选项，如图7−22所示。

步骤 06 弹出"导出2个文件"对话框，在其中设置文件的导出位置，单击"导出"按钮，即可导出照片。将导出的两张照片导入Photoshop工作界面中，然后将光绘的照片拖曳至人物素材窗口，生成"图层1"图层，设置图层的"混合模式"为"变亮"，如图7-23所示。因为两张照片的拍摄机位是一样的，所以可以直接叠加，背景不会有重影。

图7-22　选择"导出"选项

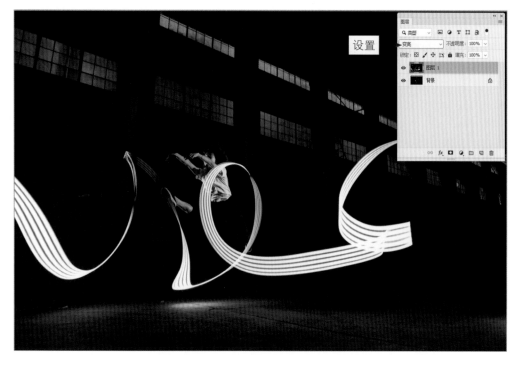

图7-23　在Photoshop中对照片进行合成

步骤07 接下来需要将人物身上的光绘擦除，❶选择"图层1"图层；❷单击面板底部的"添加图层蒙版"按钮 ◻，为"图层1"图层添加一个白色蒙版；❸选取工具箱中的"画笔工具"；❹在工具属性栏中设置"画笔硬度"为70%、"不透明度"为50%、"流量"为100%；❺再设置"前景色"为黑色；❻在人物身上的光绘处进行涂抹、擦除，如图7-24所示。

图7-24　擦除人物身上的光绘

步骤08 可以反复调换前景色与背景色，根据需要设置画笔的"不透明度"参数，对画面进行修复与擦除操作，使最终效果符合我们的要求，如图7-25所示。

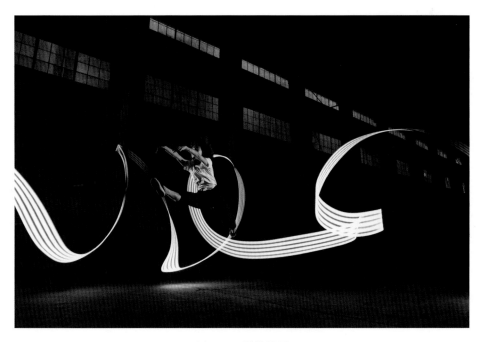

图7-25　最终效果

060 扩展效果欣赏：两幅彩带光绘作品

下面再欣赏两幅人物彩带光绘作品，这是我在同一场景下拍摄的两幅光绘照片，效果如图7-26所示。

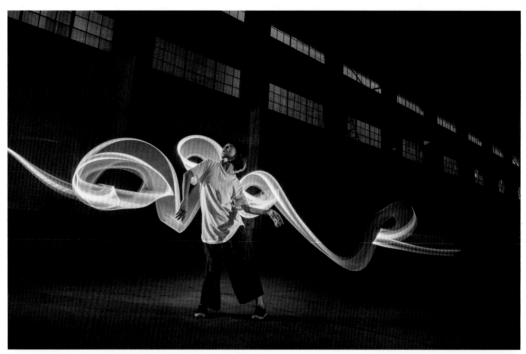

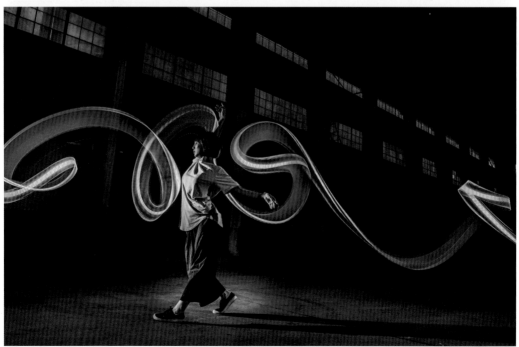

■ 光圈：F/5.6，曝光时间：8秒，ISO：250，焦距：16mm 图7-26 两幅彩带光绘作品

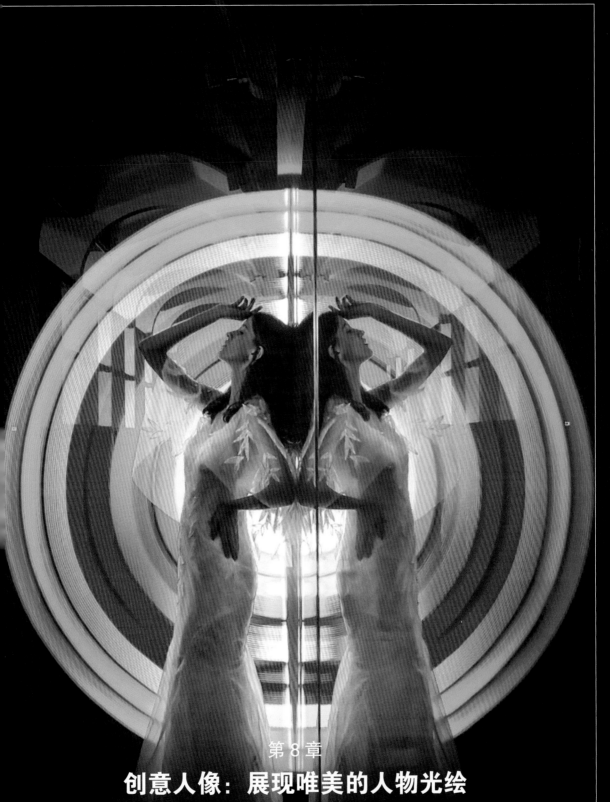

第 8 章

创意人像：展现唯美的人物光绘

人像光绘真的很唯美，这里所说的"唯美"，是指脱离现实的技巧美。拍摄这类照片时，所有元素都要围绕"唯美"二字来做文章，所以在选景和选择拍摄对象时也要更严苛一点，每个环节的极致追求才能创作出一幅唯美的人像光绘作品。本章就来介绍创意人像光绘的前期拍摄与后期处理技巧，希望大家能熟练掌握。

061 人物选择：什么样的模特适合拍光绘

要想拍摄唯美的人像光绘作品，有一些注意事项需要了解，能帮助大家规避拍摄误区，提高光绘作品的拍摄效率。

根据以往的拍摄经验，需要寻找一位专业的舞蹈模特而不是平面模特，模特的身材要瘦高一点，最好有舞蹈或瑜伽基础，因为普通的平面模特在拍摄唯美人像光绘时，在形体的展现上不会那么自然，曲线感也不会那么唯美。比如，淘宝模特或者一些商业模特，她们平时的拍摄姿势都是比较商业化的，缺少唯美人像所要展现的那种柔美感。如图8-1所示，从姿势上就能看出这是一位有舞蹈功底的模特。

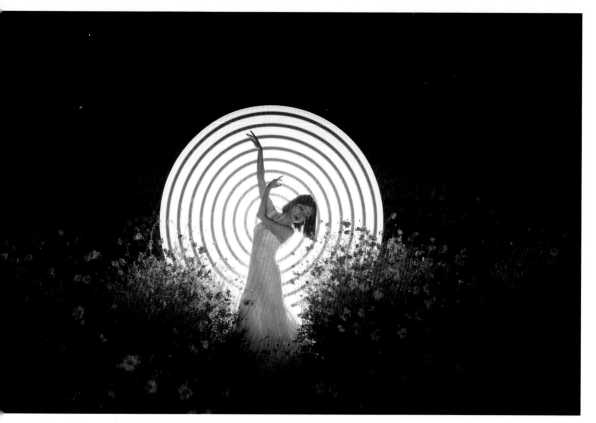

■ 光圈：F/8，曝光时间：6秒，ISO：800，焦距：85mm

图8-1 选择有舞蹈基础的模特拍唯美人像光绘

062 身体美感：捕捉模特最美的形态

经常有人问我："哪些姿势比较适合与光绘结合呢？"这确实是一个好问题，模特找到了，舞蹈跳得很好，形体素质也很好，但是在光绘的时候不知道让她摆什么姿势。可能有人会说："用舞蹈姿势不就好了吗？"

事实上没有这么简单，舞蹈的很多动作最美的瞬间都是在跑、跳、旋转过程中的，而这不符合光绘需要长时间曝光这一本质要求，因为我们无法将人物定住长时间不动。所以，我们需要找一些看上去形态比较优美，而且模特能够在长时间曝光下保持住的姿势。

下面我列举了一些适合拍唯美人像光绘的姿势，如图8-2所示。

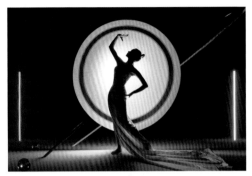
孔雀舞姿

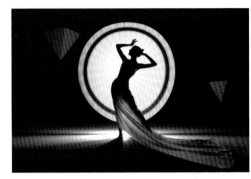
双手上抬

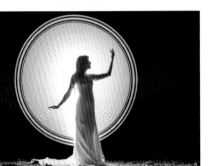
单手上抬

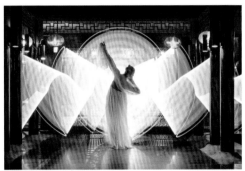

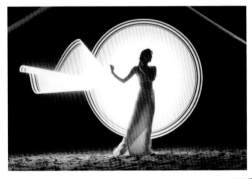
双手侧摆

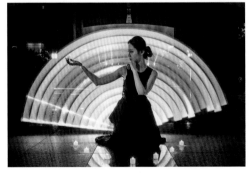

图8-2　适合唯美人像光绘的姿势

这些都是比较常见的优美体态动作，大家可以在不同环境下使用不同的造型，结合不同的光绘会有不错的效果。

063 服装道具：什么样的服装适合拍光绘

服装是人类文明的产物，我也曾研究过很多关于服装搭配的问题，也一直在探索什么样的服装才能与光绘摄影完美融合。展现唯美的人像光绘，服装必须符合唯美的意境，什么样的服装是唯美的？或者说到唯美你会想起谁？天使、希腊女神还是仙女？这些都没错，这些形象出现在唯美的环境中好像也非常合理，不会有突兀的感觉，所以我们就可以按照这些形象来挑选服装。

这里给大家提供3种服装方案，一是婚纱，二是自制长裙，三是吊带收腰长裙。

1. 婚纱

婚纱的款式繁多，但并不是所有款式的婚纱都适合拍光绘，唯美人像光绘大多都是将模特的优美身姿与光绘图案结合，所以在服装的选择上尽量选择修身的款式，而选择婚纱这里推荐收腰的鱼尾婚纱，鱼尾尽量长一些，拖地，颜色以白色为主，如图8-3所示。

■ 光圈：F/8，曝光时间：6秒，ISO：320，焦距：16mm　　图8-3　婚纱类服装可以选择收腰的鱼尾婚纱

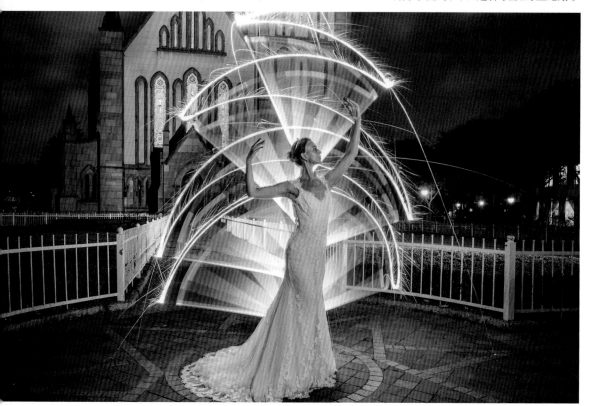

2. 自制长裙

实际上，有一种最简单、最便宜的服装制作方法，只需要买一块质地柔软的白色布料，注意质地一定要柔软，并且最好有一定的透光性，长度2～3米即可。拍摄时只

需将准备的布料环绕模特腰部一周，剩余部分拖地，上身服装不要太复杂，可以穿白色抹胸，露出腰部和手臂，这样光线在皮肤上产生的散射和反射能让画面更具质感，如图8-4所示。

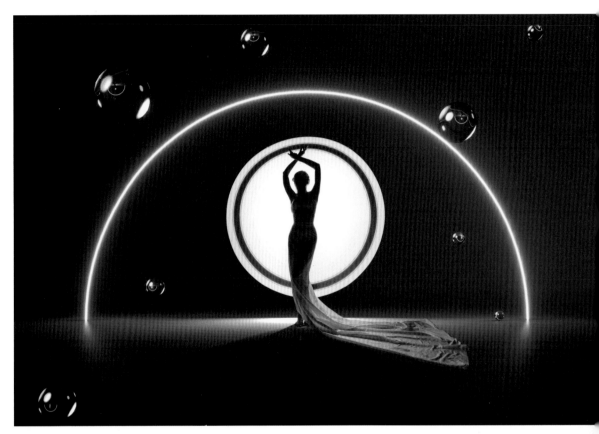

■ 光圈：F/9，曝光时间：4秒，ISO：160，焦距：16mm　　　　　图8-4　自制长裙拍光绘的效果

3. 吊带收腰长裙

吊带收腰长裙很显身材，也适合拍摄唯美的人像光绘。这种收腰的长裙不限颜色，白色、红色或者黑色都可以，搭配相应的光绘图案，拍摄的效果也非常漂亮。

064　拍摄要点：如何拍出清晰的模特身影

很多人反映参照我讲解的方法拍摄人像光绘，拍出来的照片80%都是虚的，这是什么原因导致的呢？对比我们需要知道人物虚化是因为在长时间的曝光下，人物发生了移动或轻微摇摆，导致光线在不同的位置叠加，所以产生了虚影、重影。

如何解决人物发虚的问题呢？这里提供四点建议。

第一，让模特摆的姿势简单、稳定一点，不建议采用单脚离地这种不稳定的姿势，也不能用大幅度夸张的动作，比如弯腰等，这些姿势很难长时间保持，容易导

致人物摇晃，这样拍摄出来的画面就会有虚影。人物站立的时候，重心要稳，前后不能偏移太严重。

第二，当相机开始长时间曝光拍摄时，模特可以试着屏住呼吸，这是一个拍摄小技巧，当人物屏住呼吸的时候，身体相对来说要稳定一些，拍摄效果自然要好很多。

第三，在允许的范围，尽量缩短曝光时间。比如3秒和15秒的曝光时间，3秒的曝光时间拍出来的人物肯定要稳定一些，如果长曝15秒的话，人物可能就坚持不住了。

第四，因为是在纯黑的环境下拍摄，如果没有给模特补光，那模特的身影是看不到的，只能看到画出来的光绘图案。此时，模特最好用离机闪光灯补光，闪光灯瞬间亮度很高，在那一瞬间（大概1/160秒）只要模特不动，就很容易定影，这样拍摄的效率是最高的，拍摄出来的画质也是最好的。

065 道具场景：使用光绘棒拍摄唯美人像

拍摄唯美人像光绘照片时，一般使用光刀或光绘棒绘制光绘，光刀主要用于绘制彩带光绘，光绘棒则用于绘制图案光绘，道具不同其功能也不相同。

如图8-5所示，为使用光绘棒拍摄的人像光绘照片，本章实战案例的人像光绘作品也是使用光绘棒拍摄的，拍摄地点同样是这个粉黛乱子草的场景。

■ 光圈：F/8，曝光时间：6秒，ISO：400，焦距：16mm　　图8-5　使用光绘棒拍摄的人像光绘

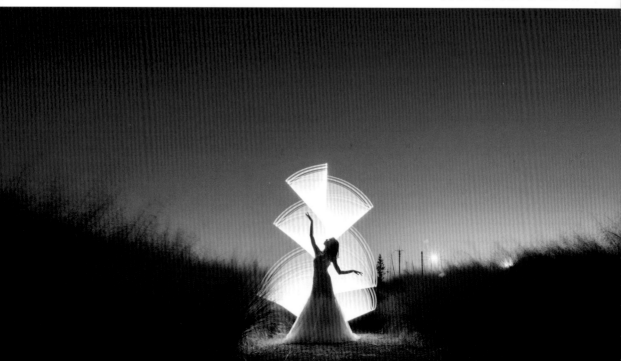

066　曝光参数：设置 ISO、快门和光圈

　　设置好构图之后，接下来设置曝光参数，如ISO、快门和光圈的参数值，本例光绘作品的ISO为640、快门速度为8秒、光圈为F/8。下面以尼康D850相机为例，讲解曝光参数的设置方法与流程。

　　步骤 01 将拍摄模式调为M档，按住相机顶部的ISO按钮不放，如图8-6所示。

　　步骤 02 拨动相机前置的"主指令拨盘"，将ISO参数值调到640，在相机顶部的参数预览框中可以查看设置的ISO参数，如图8-7所示。

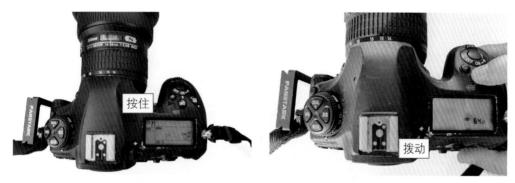

图8-6　按住ISO按钮不放　　　　　　　图8-7　设置ISO为640

　　步骤 03 ❶半按住相机的"快门"按钮；❷拨动相机前置的"主指令拨盘"；❸将快门参数调为8″，表示8秒，如图8-8所示。

　　步骤 04 ❶拨动相机后置的"副指令拨盘"；❷将光圈参数调至F/8，如图8-9所示，即完成光圈参数的设置。

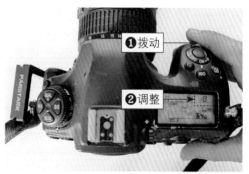

图8-8　设置快门速度为8秒　　　　　　图8-9　设置光圈为F/8

★ 温馨提示 ★

　　本节以尼康D850相机为例讲解曝光参数设置，一般情况下，每个相机上都有快速设置快门的按钮，虽然相机品牌不一样，但操作方法大同小异，大家可以查阅相机的说明书。

067 实战拍摄：根据现场效果多拍几组

扫码看实拍视频

设置好曝光参数后，接下来就是正式开拍了，下面讲解拍摄光绘人像作品的具体操作。

步骤 01 选择一个相对稳定的姿势让模特摆好，可以告诉她在拍摄开始后屏住呼吸，这样能提升稳定度，如图8-10所示。

图8-10 模特摆好姿势

步骤 02 光绘师拿好光绘道具站在模特后面摆好光绘姿势，位置要与模特、相机在同一直线上，才能让模特尽量遮挡不穿帮，如图8-11所示。

图8-11 光绘师拿着道具准备好

步骤 03 按下快门，相机开始长时间曝光。可以让第三个人来操控相机，也可以使用无线快门线来控制相机拍摄。此时，光绘师开始光绘背景图案，如图8-12所示。

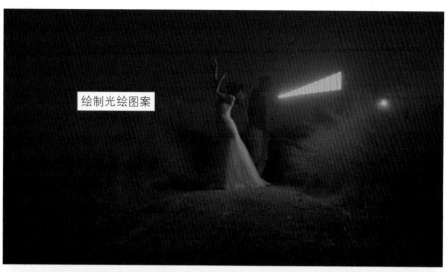

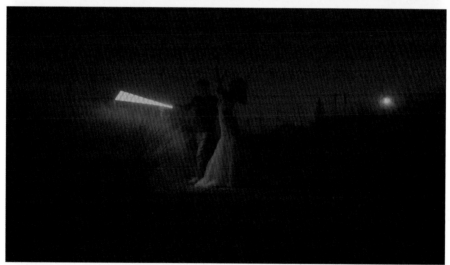

图8-12　光绘师开始光绘背景图案

★ 温馨提示 ★

一定要确认相机开始曝光后再开始光绘，否则部分光线是不会被相机记录下来的。想象一下，如果原本准备画一个圆，结果只拍到一个扇形，这样拍到的光绘图案就不完整。

步骤 04 如果觉得有必要，可以在完成光绘后对模特面部进行补光，补光可以由助手操作，也可以提前架设好闪光灯，利用离机引闪触发，也可以光绘完成后手动补光（比较费时间）。推荐使用闪光灯进行补光，能保证人物不虚影。如果需要的是剪影效果，也可以不补光就此完成拍摄。

068 后期处理：使用 Lightroom 处理光绘作品

【效果展示】：拍摄的原片中，天空呈现黄昏的蓝色时刻，还没有完全暗下来，因为想突出模特的朦胧美，所以没有对模特进行补光。仅借助光绘的光照亮模特的轮廓，使模特呈现出剪影的效果，体现女性身材的曲线美感。在后期处理时，将画面色温调为了冷蓝色调，提高了曝光度，压暗了高光，并提高了画面的鲜艳度，最终效果如图8-13所示。

扫码看后期制作
视频

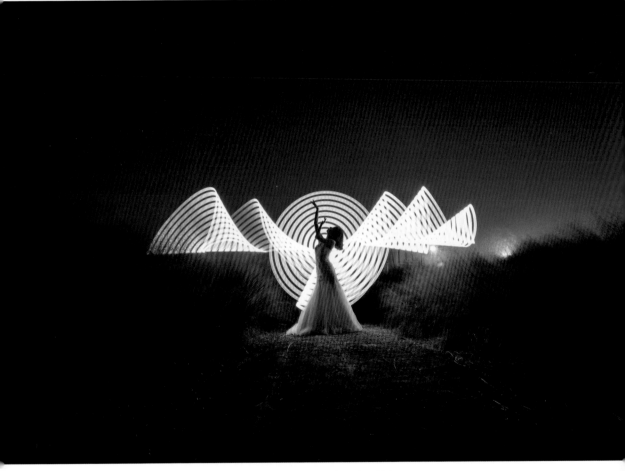

图8-13 作品《唯美人像》

116

下面介绍在Lightroom中处理唯美人像光绘的具体操作。

步骤 01　❶将拍摄完成的光绘素材（人像光绘.ARW）导入Lightroom界面中；❷进入"修改照片"界面；❸在右侧的"基本"面板中设置"色温"为3885、"色调"为–15、"曝光度"为0.65、"高光"为–39、"阴影"为20、"清晰度"为22、"鲜艳度"为44，如图8-14所示，对照片进行色彩校正，使画面偏冷色调，加强了两侧粉黛乱子草的鲜艳度。

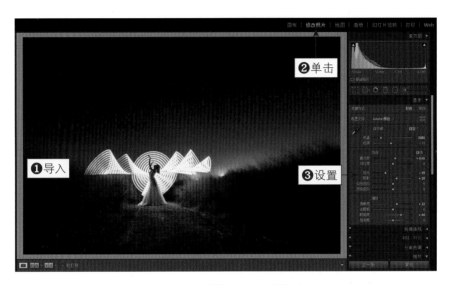

图8-14　对照片进行色彩校正

步骤 02　❶在右侧面板中选取"渐变滤镜"工具■；❷在照片上方绘制一个渐变范围；❸设置"色温"为–28、"曝光度"为0.29，调出天空的蓝色调并提高亮度，如图8-15所示。

图8-15　调出天空的蓝色调并提高亮度

步骤 03 ❶在右侧区域展开"细节"面板；❷在其中设置"明亮度"为47，其他各参数保持默认设置，对画面进行适当降噪，如图8-16所示。

图8-16　对画面进行适当降噪

步骤 04 ❶在右侧面板中选取"径向滤镜"工具⬭；❷在照片中人物光绘区域绘制一个径向范围；❸设置"曝光度"为-0.55，适当压暗周围的环境光，如图8-17所示。

图8-17　适当压暗周围的环境光

步骤 05 ❶在右侧面板中选取"裁剪叠加"工具▤；❷拖曳照片右上角的控制柄，调整照片的裁剪范围，使人物光绘在画面的正中间，如图8-18所示。

图8-18　调整照片的裁剪范围

步骤06 在裁剪区域内双击鼠标左键，确认裁剪操作，然后参照第7章059例步骤05～步骤06的操作方法导出照片，素材与最终效果对比如图8-19所示。

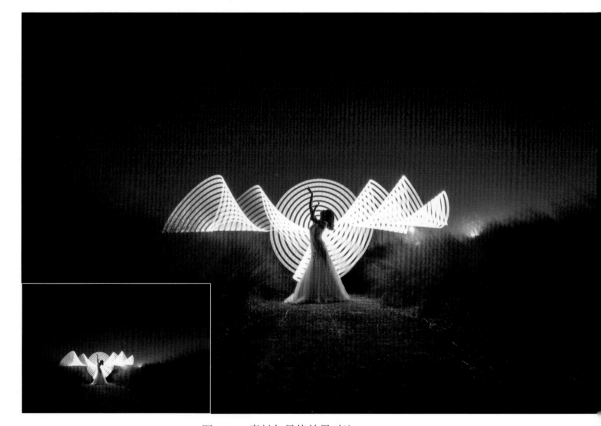

图8-19　素材与最终效果对比

069 扩展效果欣赏：创意人像光绘作品

　　不仅可以拍摄远景的人像光绘作品，展现女孩曼妙的身姿与曲线美感，还可以拍摄人像的近景或特写照片，展现人物的轮廓美感。下面再欣赏两幅创意人像光绘作品，是用光刷拍摄的近景人像，如图8-20所示。

　　■ 光圈：F/6.3，曝光时间：8秒，
　　　ISO：500，焦距：17mm

图8-20　两幅近景人像光绘作品

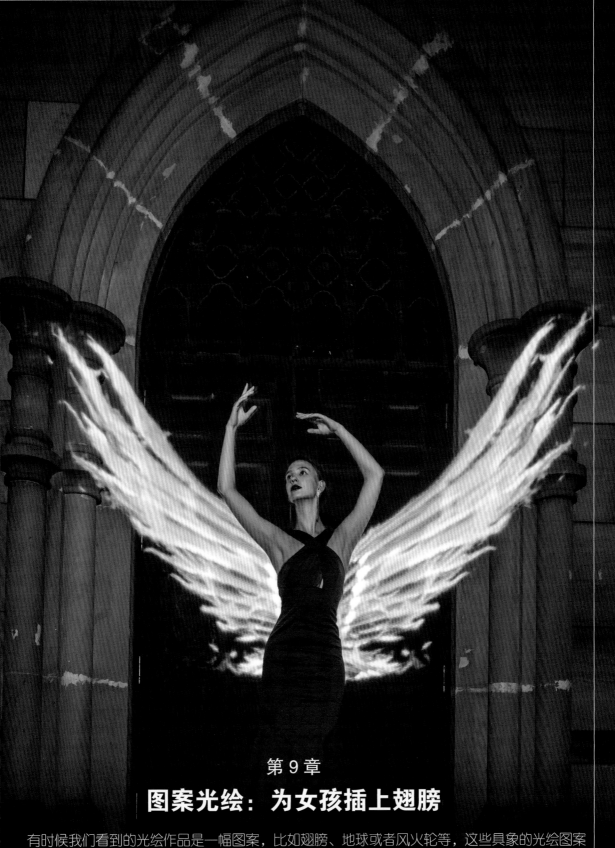

第 9 章

图案光绘：为女孩插上翅膀

有时候我们看到的光绘作品是一幅图案，比如翅膀、地球或者风火轮等，这些具象的光绘图案都是用光绘棒刷出来的，拍出来后的视觉冲击力也更强。本章就来介绍图案光绘的前期拍摄与后期处理技巧，希望大家能熟练掌握。

070 注意事项：相机一定要正对主体

选好一张图片导入到光绘棒中，需要注意的一点是，光绘的时候相当于将这张图片用光的形式打印在现实场景中，为了防止图片产生变形或者畸变，有一些注意事项需要提前了解。

首先，相机需要正对着所拍摄的主体，如果相机没摆正，可能会出现图片变形，比如拍翅膀的话可能会出现翅膀长短不一的情况。只有将相机摆正了，拍摄出来的图案光绘才对称、漂亮，翅膀才不会出现倾斜或畸变的问题，如图9-1所示。

其次，用光绘棒进行绘制的过程中，行走时一定要保持平稳，不要有上下的震动，因为上下震动会导致拍摄出来的图案呈波浪形畸变；行走的速度也要保持匀速，否则拍摄出来的图案宽窄会不均匀。

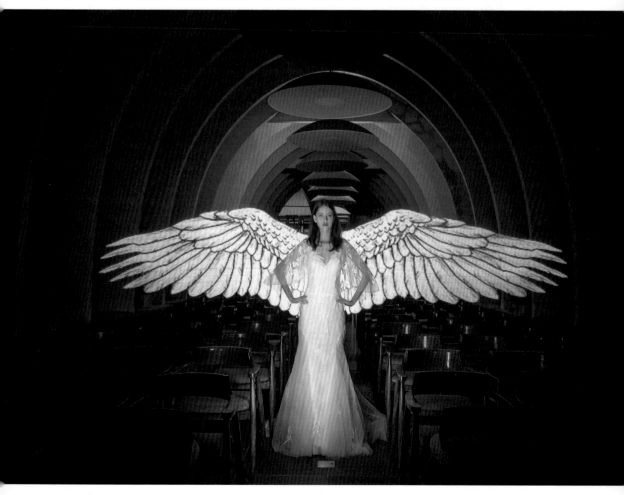

■ 光圈：F/1.6，曝光时间：15秒，ISO：50，焦距：27mm 图9-1 相机要正对主体人物拍摄

071 人物光绘：拍摄人物翅膀需要注意的事项

　　为人物拍摄翅膀的光绘图案时，只需导入一张半个翅膀的图片到光绘棒中即可，不需要导入一对完整的翅膀图片。因为光绘棒可以直接刷出图案来，如果刷的是一对完整的翅膀图片，当光绘师从左往右刷图案的时候，模特有可能没有正好位于翅膀正中间的位置，因为这受限于光绘师拿着光绘棒行走的速度，可能光绘棒播放到翅膀中间的时候，光绘师还没有走到模特的背后，这样就会导致整个翅膀偏移。

　　所以，我们现在采用的方式都是导入一张半个翅膀的图片，然后从模特的背后开始先往左边刷一遍，再回到模特的背后往右边刷一遍，这样就能确保模特刚好在翅膀的正中间，不会产生左右偏移的问题。也可以根据场景以及模特的姿势，只拍摄半边翅膀的图案，画面也很漂亮，如图9-2所示。

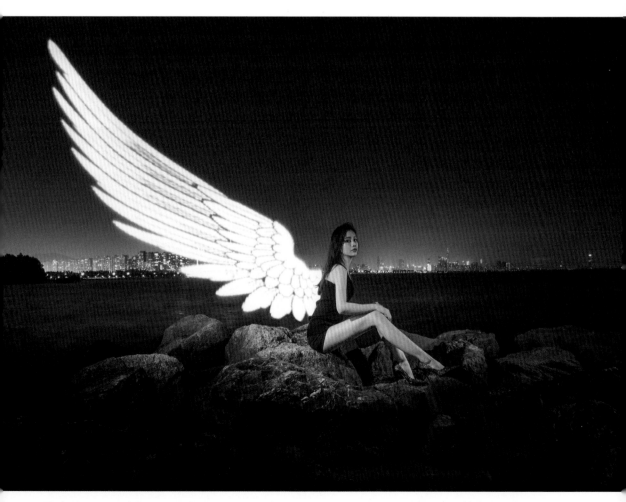

■ 光圈：F/9，曝光时间：6秒，ISO：400，焦距：19mm　　　　图9-2　只拍半边翅膀的图案

拍摄人物翅膀的光绘图案与上一章拍摄人像光绘的流程一样，首先根据拍摄设定一个合适的曝光时间，通常为6～15秒。刷半个翅膀的图案需要3～6秒，可以先花3～6秒刷左边的翅膀，再花3～6秒刷右边的翅膀，最后2～3秒时间内光绘师离开画面，使用离机闪光灯给人物面部补光、定影，这样就完成了一张人物翅膀光绘图案的拍摄。大家可以多加练习，以便在拍摄时更加得心应手。

072　汽车光绘：拍摄汽车翅膀需要注意的事项

我们把光绘翅膀的图案引入到汽车拍摄中，能给汽车增添一些别样的创意性。在给汽车绘制翅膀的时候，因为汽车的体积比较大，所以光绘的翅膀的尺寸也要大一点，这样整体才协调。但是，受限于光绘棒的高度只有1米，翅膀宽度的可调范围不大，所以可以考虑从长度上拉长翅膀。想要拉长翅膀，只需刷光绘棒的时候走快一点即可，这样拍摄出来的翅膀相对来说就会长一点。

如图9-3所示，就是为汽车拍摄的翅膀光绘效果，这对火焰翅膀足够大，再加上星空银河背景，整个画面极具视觉冲击力。

■ 光圈：F/8，曝光时间：5秒，ISO：250，焦距：16mm　　　图9-3　为汽车添加一双火焰翅膀

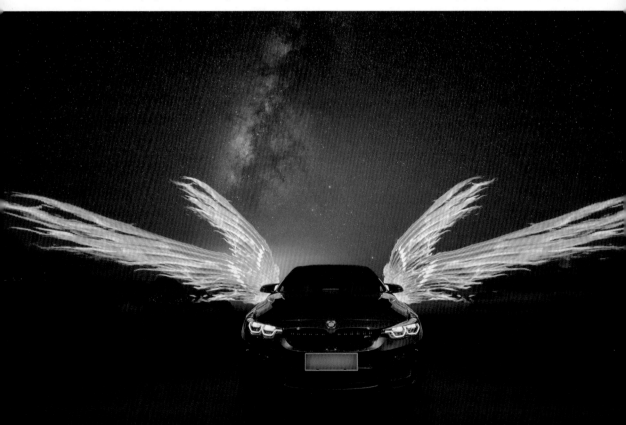

073　道具场景：运用光绘棒轻松绘制图案

　　拍摄图案光绘，一般都会使用光绘棒这种道具，只需要导入相应的图片到光绘棒中，即可将图案刷出来，操作十分简单。当然，光刀也能绘制出图案光绘，只是操作会比较复杂，因此建议初学者使用光绘棒进行绘制，熟悉拍摄的各种细节后，如果感兴趣再进行其他尝试。

　　如图9-4所示，为使用光绘棒刷出来的人像翅膀光绘照片，本章讲解的图案光绘案例也是使用光绘棒刷光绘图案拍摄的，拍摄选取的也是这个江边的场景。

■ 光圈：F/9，曝光时间：8秒，ISO：400，焦距：19mm　　　　图9-4　使用光绘棒刷出来的翅膀图案光绘

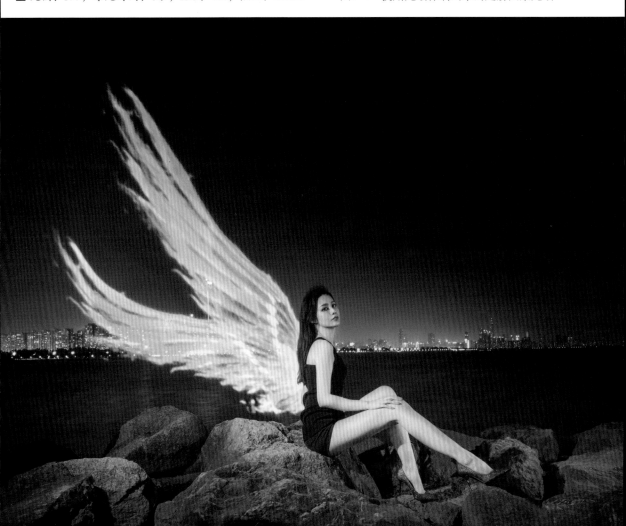

074　曝光参数：设置 ISO、快门和光圈

　　下面设置曝光参数，包括ISO、快门和光圈的参数值。本例要拍摄的光绘照片的ISO为400、快门速度为8秒、光圈为F/9。下面以尼康D850相机为例，讲解曝光参数的设置方法与流程。

　　步骤01　将拍摄模式调为M档，❶按下相机右侧的info按钮，进入相机参数设置界面；❷拨动相机前置的"主指令拨盘"；❸将快门速度调整为8秒，如图9-5所示。

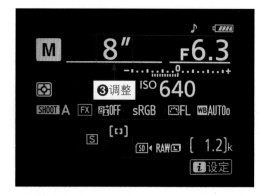

<p align="center">图9-5　将快门速度调整为8秒</p>

　　步骤02　拨动相机后置的"副指令拨盘"，将光圈参数调至F/9，如图9-6所示。

　　步骤03　按住相机顶部的ISO按钮，拨动相机前置的"主指令拨盘"，将ISO参数调整到400，如图9-7所示，即完成曝光参数的设置。

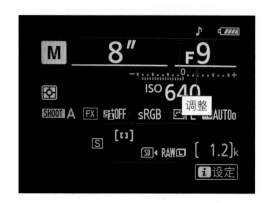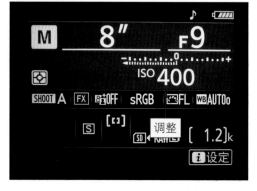

<p align="center">图9-6　将光圈参数调至F/9　　　　　图9-7　将ISO参数调整到400</p>

★ 温馨提示 ★

　　夜间拍摄光绘作品时，大家可以根据周围环境的光线强度自行调整曝光参数，设置的原则为ISO值越低则画质越好，在能增加快门和光圈的情况下，尽量调小ISO值。

075　实战拍摄：根据现场效果多拍几组

扫码看实拍视频

拍摄图案光绘的流程与上一章拍摄人像光绘的流程大致相同，下面讲解具体操作。

步骤 01 选择一个相对稳定的姿势让模特摆好保持不动，可以告诉她在拍摄开始后屏住呼吸，这样能提升稳定性，如图9-8所示。

图9-8　模特摆好姿势

步骤 02 光绘师拿着光绘道具站在模特后面摆好光绘姿势，注意光绘师的位置要与模特、相机在同一直线上，让模特尽量遮挡光绘师，如图9-9所示。

图9-9　光绘师拿着光绘道具准备好

步骤 03 按下快门，相机开始长时间曝光。可以让第三个人来操控相机，也可以使用无线快门线来控制相机拍摄。此时，光绘师开始刷翅膀图案，先刷左边的翅膀，如图9-10所示。

图9-10　光绘师先刷左边的翅膀

步骤 04 左边的翅膀刷完以后，回到模特的背后，再往右边刷一遍，刷出右边的翅膀图案，如图9-11所示。

图9-11　刷右边的翅膀图案

步骤 05 翅膀刷完以后，光绘师迅速离开现场，接下来另一个人用离机闪光灯给模特的面部补光，如图9-12所示。

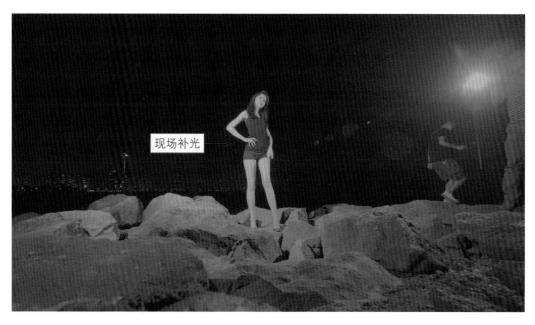

图9-12　给模特的面部补光

步骤 06 照片拍摄完成后，我们来看一下拍摄的原片效果，如图9-13所示。

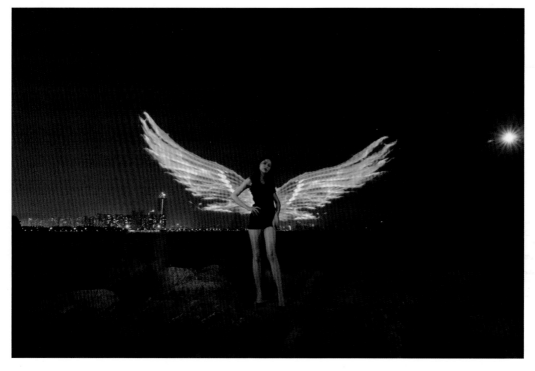

图9-13　拍摄的原片效果

076　后期处理：使用 Lightroom 和 Photoshop 处理光绘作品

【效果展示】：这张照片原片的光比还是可以的，能依稀看清远处城市建筑的轮廓，近处的礁石基本也能看得清，人物身上的光线也不错，照片的整体质量还不错。在后期处理时，调整了画面的色温，提高了曝光度和翅膀的鲜艳度，最终效果如图9-14所示。

扫码看后期制作
视频

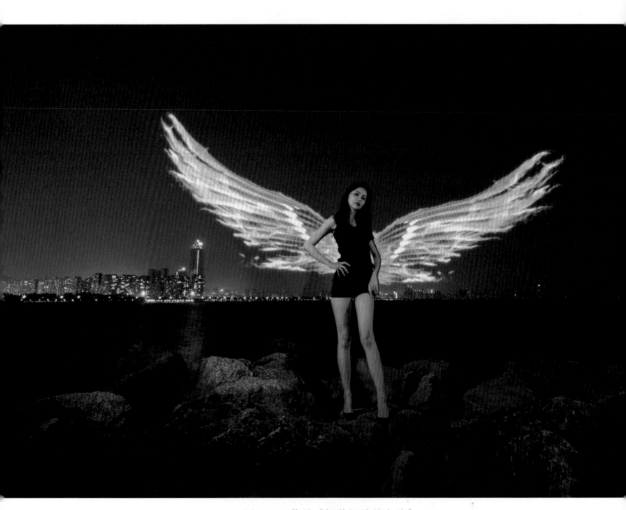

图9-14　作品《挥着翅膀的女孩》

下面介绍在Lightroom和Photoshop中处理图案光绘作品的具体操作。

步骤 01 ❶将拍摄完成的光绘素材（图案光绘.ARW）导入Lightroom界面中；
❷进入"修改照片"界面；❸在右侧的"基本"面板中，设置"色温"为3962、"曝光度"为0.6、"高光"为–13、"清晰度"为12，如图9-15所示，将照片调为偏蓝的冷色调。

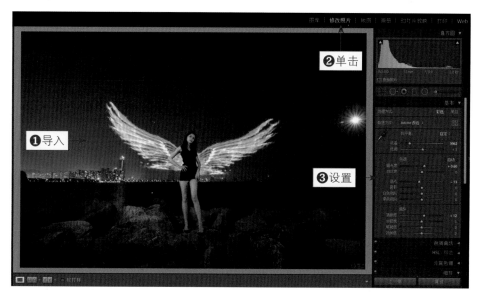

图9-15　将照片调为偏蓝的冷色调

步骤 02 ❶在右侧面板中选取"裁剪叠加"工具；❷拖曳照片四周的控制柄，调整照片的裁剪范围，将拍进画面的闪光灯裁剪掉，对照片重新构图，如图9-16所示。

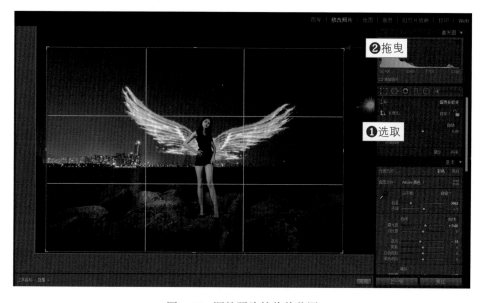

图9-16　调整照片的裁剪范围

步骤 03 在裁剪区域内双击鼠标左键，确认裁剪操作。❶在右侧展开"HSL/颜色"
面板；❷单击"饱和度"选项卡；❸在其中设置"红色"为30、"蓝色"为10，增
强翅膀的红色调与天空的蓝色调；❹展开"分离色调"面板，在"高光"选项下设置
"色相"为40，在"阴影"选项下设置"色相"为207、"饱和度"为16，调整画面色
彩，如图9-17所示。

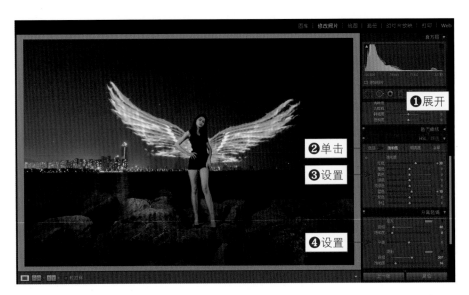

图9-17　调整画面色彩

步骤 04 ❶展开"细节"面板；❷在其中设置"数量"为25、"明亮度"为36、"颜
色"为75，对画面进行降噪处理，如图9-18所示。然后参照前面章节的操作方法导
出照片。

图9-18　对画面进行降噪处理

步骤05 将导出的照片拖曳至Photoshop工作界面中，选取工具箱中的"污点修复画笔工具"，在画面中的污点处进行涂抹并修复，使画面更加干净，效果如图9-19所示。

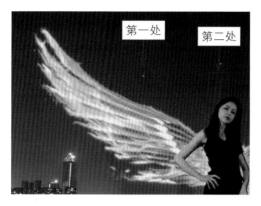

图9-19　在画面中的污点处进行涂抹并修复

步骤06 按照相同的方法对照片中的其他污点区域进行涂抹并修复，完善画面，最终效果如图9-20所示。

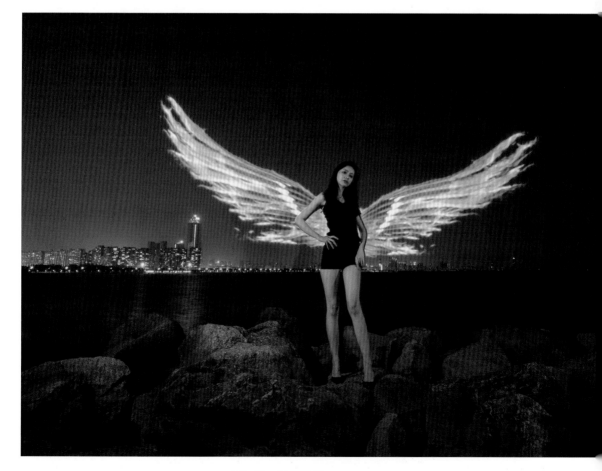

图9-20　最终效果

077　扩展效果欣赏：创意图案光绘作品

　　除了翅膀图案外，还有很多图案也可以用于拍光绘，下面再欣赏两幅其他图案光绘的作品，这些图案也是用光绘棒刷出来的，效果如图9-21所示。

■ 光圈：F/8，曝光时间：8秒，ISO：250，焦距：16mm

■光圈：F/8，曝光时间：13秒，ISO：250，焦距：26mm

图9-21　两幅创意图案光绘作品

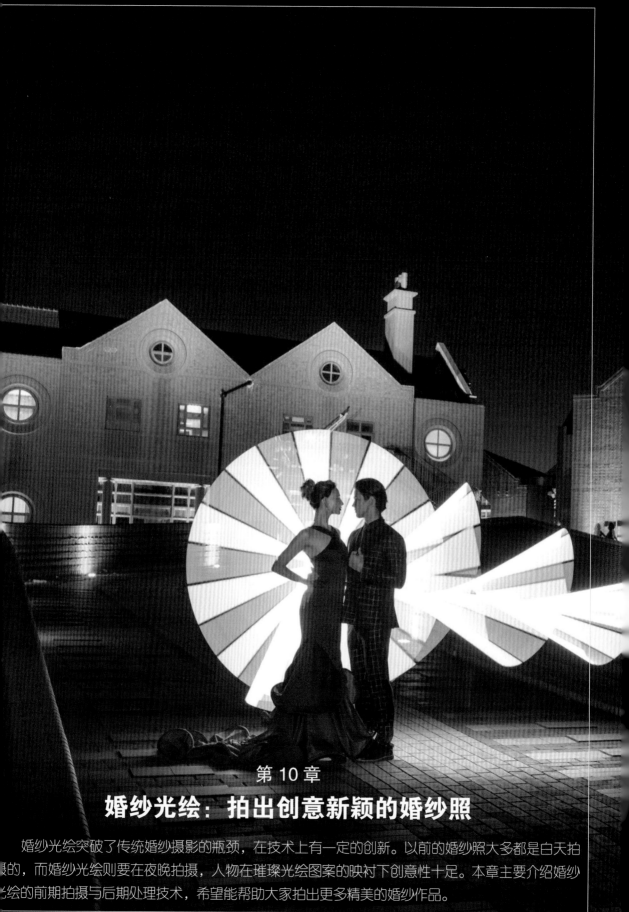

第 10 章
婚纱光绘：拍出创意新颖的婚纱照

婚纱光绘突破了传统婚纱摄影的瓶颈，在技术上有一定的创新。以前的婚纱照大多都是白天拍摄的，而婚纱光绘则要在夜晚拍摄，人物在璀璨光绘图案的映衬下创意性十足。本章主要介绍婚纱光绘的前期拍摄与后期处理技术，希望能帮助大家拍出更多精美的婚纱作品。

078　注意事项：选择长尾的鱼尾婚纱

在婚纱款式的选择上，尽量选择长尾的鱼尾婚纱，这种婚纱比较修身，能够凸显女性身材的曲线美感，穿这种款式的婚纱拍摄光绘作品，新娘整体的形态会优美很多。如图10-1所示，就是穿着红色的鱼尾婚纱拍摄的光绘效果。

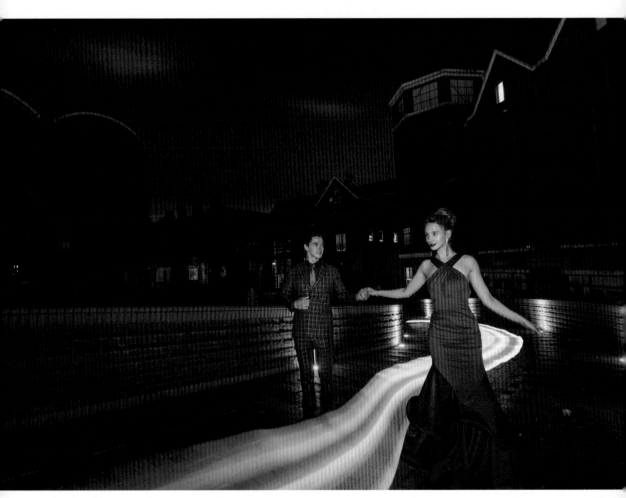

■ 光圈：F/8，曝光时间：10秒，ISO：640，焦距：16mm　　　　图10-1　穿着红色的鱼尾婚纱拍摄的光绘效果

079　场地要求：拍摄场景以简洁为主

拍摄婚纱光绘照片时，拍摄场景尽量以简洁为主，大家可以想象一下白天拍摄婚纱照的场景，比如教堂、海边、公园，或者城市天际线等场景，也都适合拍摄婚纱光绘。背景及周围环境不要有太多干扰元素，否则会影响整个画面的美观性。

如图10-2所示，就是以星空为背景拍摄的婚纱光绘效果，延伸线构图让观者将视线汇聚在新娘身上，光绘图形的衬托使画面整体风格更加唯美。

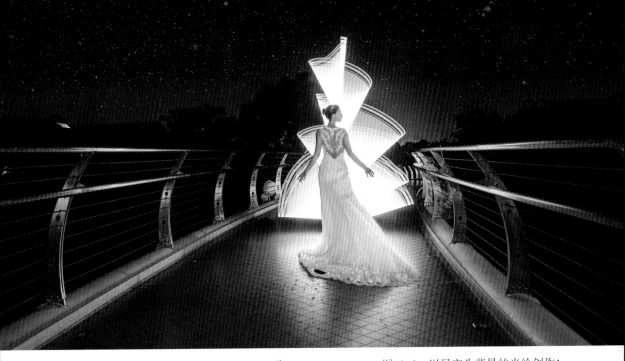

■ 光圈：F/8，曝光时间：6秒，ISO：800，焦距：16mm　　　图10-2　以星空为背景的光绘创作1

下面这张婚纱光绘同样以星空为背景拍摄，画面也很唯美，如图10-3所示。

■ 光圈：F/8，曝光时间：5秒，ISO：800，焦距：16mm　　　图10-3　以星空为背景的光绘创作2

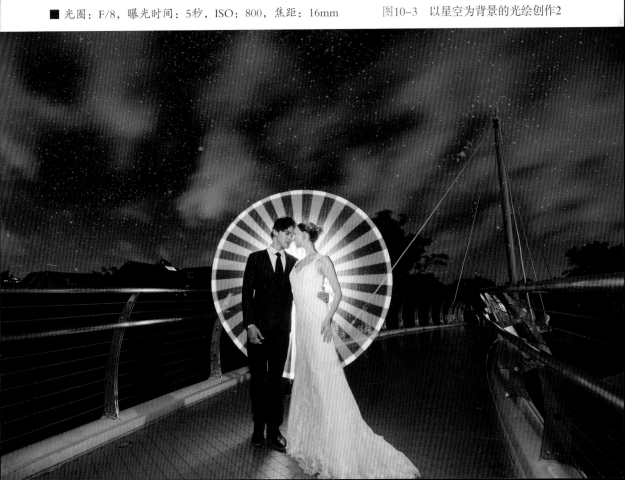

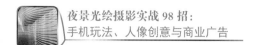

080 光绘图案：以圆形或者线条为主

拍摄婚纱光绘照片时，光绘图案尽量以简单的圆形、线条或者翅膀为主，整体思路就是简洁优美，不要太复杂。如图10-4所示，是以圆形与线条光绘为背景凸显人物的婚纱光绘。

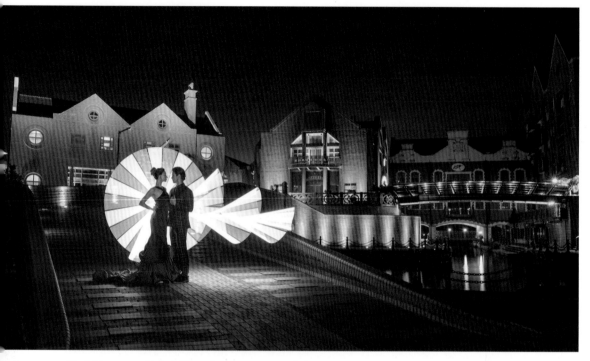

■ 光圈：F/8，曝光时间：6秒，ISO：640，焦距：28mm

■ 光圈：F/8，曝光时间：6秒，ISO：800，焦距：16mm

图10-4 以圆形与线条光绘为背景的婚纱光绘

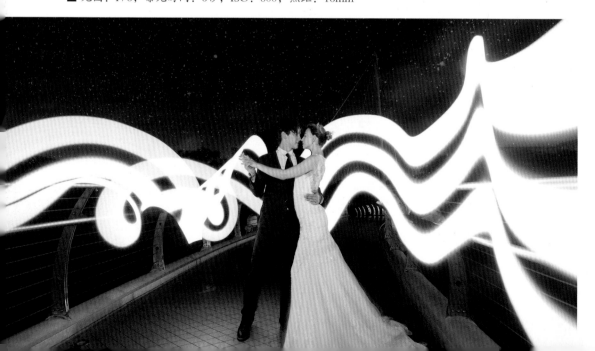

081　道具场景：借助烟花棒拍出创意婚纱

如果想增加光绘的创意性，可以利用一些小道具来辅助绘画，比如将烟花棒绑在光绘棒的顶端，然后进行甩动，这样能营造一些特殊的效果，为整个作品增添一些新的创意。

如图10-5所示，就是光绘棒+烟花棒甩动拍摄出来的效果，本章讲解的婚纱光绘案例也是在这个教堂场景中拍摄的，这样的婚纱效果创意十足。

■ 光圈：F/8，曝光时间：6秒，ISO：320，焦距：16mm　　　图10-5　借助光绘棒+烟花棒拍出创意婚纱

082 曝光参数：设置 ISO、快门和光圈

下面设置曝光参数，包括ISO、快门和光圈的参数值。本例拍摄的婚纱光绘照片的ISO为320、快门速度为6秒、光圈为F/8。下面以尼康D850相机为例，讲解曝光参数的设置方法与流程。

步骤 01 ❶按住相机左侧的MODE按钮；❷拨动相机前置的"主指令拨盘"；❸将拍摄模式设置为M档，如图10-6所示。

 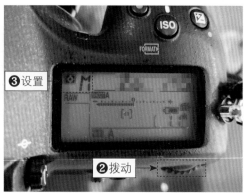

图10-6 将拍摄模式设置为M档

步骤 02 按下相机右侧的info按钮，进入相机参数设置界面，拨动相机前置的"主指令拨盘"，将快门速度调整为6秒，如图10-7所示。

步骤 03 拨动相机后置的"副指令拨盘"，❶将光圈参数调为F/8；按住相机顶部的ISO按钮，拨动相机前置的"主指令拨盘"；❷将ISO参数调为320，如图10-8所示。至此，即完成相机曝光参数的设置。

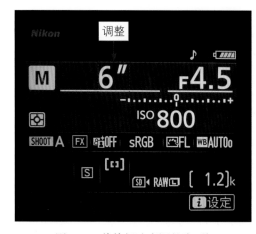 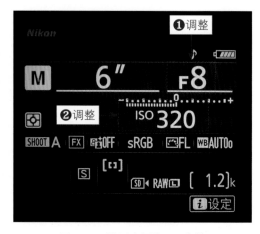

图10-7 将快门速度调整为6秒　　　　图10-8 设置光圈与ISO参数

083　实战拍摄：根据现场效果多拍几组

下面以教堂场景为例，介绍使用光绘棒+烟花棒这两种道具拍摄婚纱光绘的操作，具体步骤如下。

步骤 01　选择一个相对稳定的姿势让模特摆好，光绘师拿着绑好烟花棒的光绘棒站在模特身后，如图10-9所示。

图10-9　模特和光绘师准备就绪

步骤 02　确认相机的各项参数都设置好以后点燃烟花棒，如图10-10所示。

图10-10　点燃烟花棒

步骤 03 按下快门,相机开始长时间曝光,光绘师开始从上往下甩动光绘棒和烟花棒绘制光绘图案,如图10-11所示。最后用离机闪光灯为模特面部补光。

图10-11 甩动光绘棒和烟花棒绘制光绘图案

步骤 04 经过多次拍摄后,我们来看一下拍摄的原片效果,模特的姿势大家可以自由发挥,如图10-12所示。

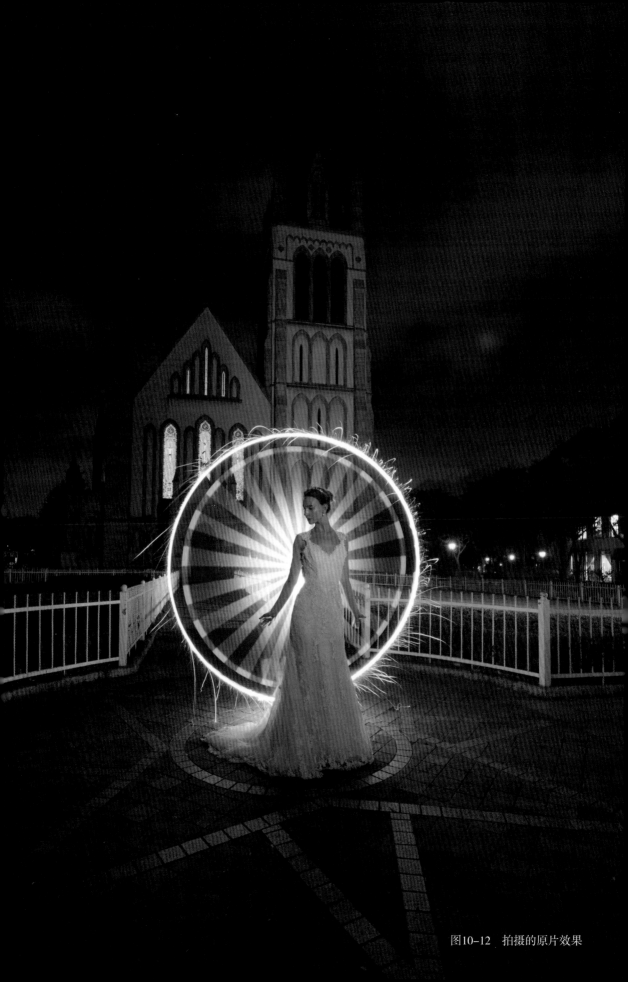

图10-12 拍摄的原片效果

084　后期处理：使用 Lightroom 处理光绘作品

【效果展示】：原片光线比较暗，构图也需要适当调整，因此在后期处理时首先对画面进行了二次构图，然后调出天空的冷蓝色调，并提亮画面，素材与最终效果对比如图10-13所示。

扫码看后期制作
视频

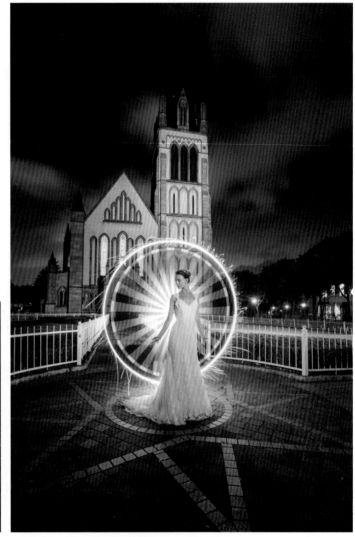

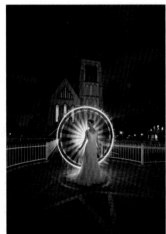

图10-13　作品《最幸福的女人》

下面介绍在Lightroom中处理婚纱光绘作品的具体操作。

步骤 01 ❶将拍摄完成的素材（婚纱光绘.ARW）导入Lightroom界面中；❷进入"修改照片"界面，如图10-14所示。

图10-14　将素材导入Lightroom界面中

步骤 02 ❶在右侧面板中选择"裁剪叠加"工具▇；❷拖曳照片四周的控制柄，调整照片的裁剪范围，让人物处在画面的正中心位置，如图10-15所示。

图10-15　调整照片的裁剪范围

步骤 03 在裁剪区域内双击鼠标左键，确认裁剪操作。在右侧展开"基本"面板，设置"色温"为4036、"曝光度"为0.9、"对比度"为30、"高光"为–10、"清晰度"为22、"鲜艳度"为11、"饱和度"为28，如图10-16所示，调出天空的冷蓝色调，并提亮画面。

图10-16　调出天空的冷蓝色调并提亮画面

步骤 04 ❶选择"调整画笔"工具 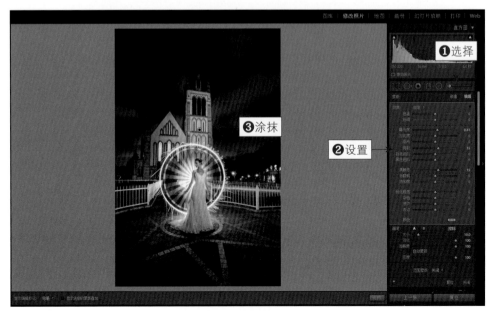；❷设置"曝光度"为0.41、"阴影"为15、"清晰度"为15；❸在照片中教堂的上方进行涂抹，提亮教堂的亮度，如图10-17所示。

图10-17　在照片中教堂的上方进行涂抹

步骤05 ❶选择"污点去除"工具 ，❷在右侧天空中的镜头光晕处单击鼠标左键，即可对画面进行自动修复，效果如图10-18所示。

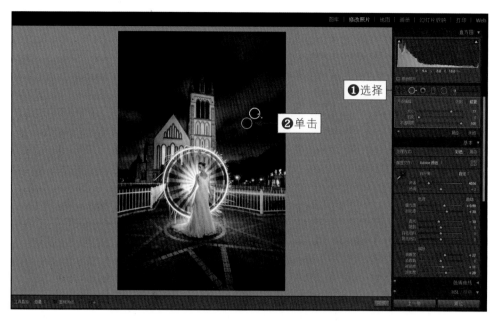

图10-18　修复画面的光晕污点

步骤06 ❶在人物处单击鼠标左键，即可放大照片；❷在右侧展开"细节"面板；❸设置"明亮度"为40，对人物的皮肤进行降噪处理，如图10-19所示。

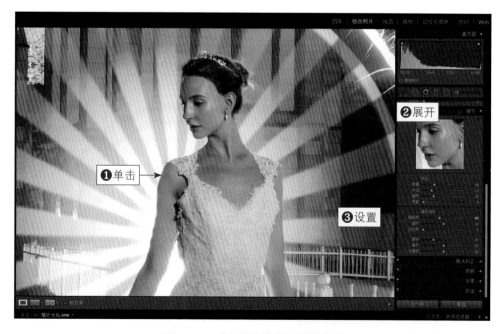

图10-19　对人物皮肤进行降噪处理

步骤 07 ❶在右侧面板中选择"渐变滤镜"工具▓；❷在照片上方绘制一个渐变范围；❸设置"曝光度"为0.65，提亮天空的光线，如图10-20所示。

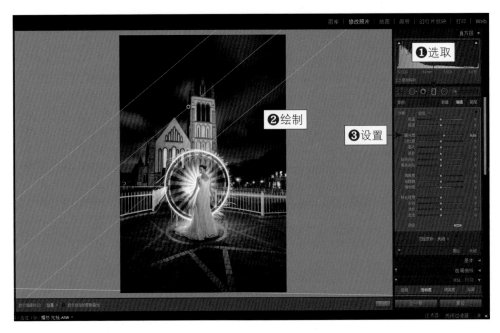

图10-20　提亮天空的光线

步骤 08 为了聚焦观众的视线，❶还可以选择"径向滤镜"工具◯；❷在照片中人物的中心区域绘制一个径向范围；❸设置"曝光度"为0.41，提亮人物的光影效果，如图10-21所示。至此，完成本案例的后期处理操作。

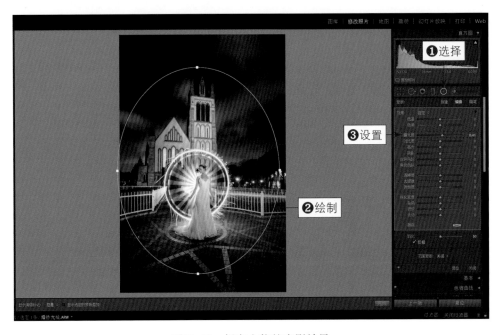

图10-21　提亮人物的光影效果

085　扩展效果欣赏：创意婚纱光绘作品

　　下面再欣赏两幅婚纱光绘作品，这是在同一场景下拍摄的，只是光绘图案与后期
手法略有不同，效果如图10-22所示。

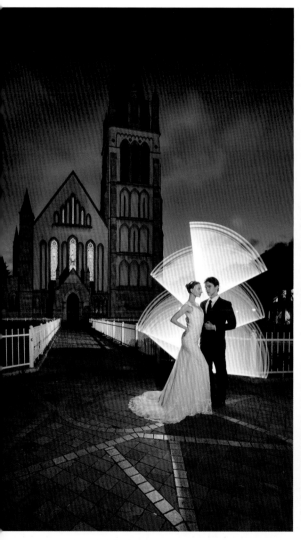
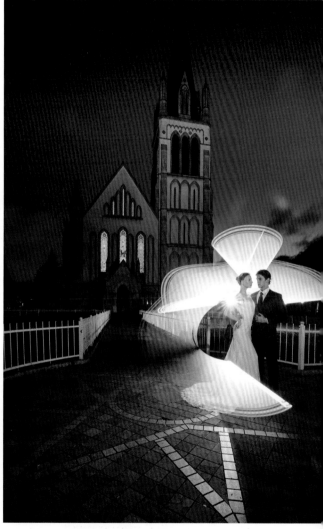

■ 光圈：F/9，曝光时间：5秒，ISO：250，焦距：16mm　　　　图10-22　两幅婚纱光绘作品

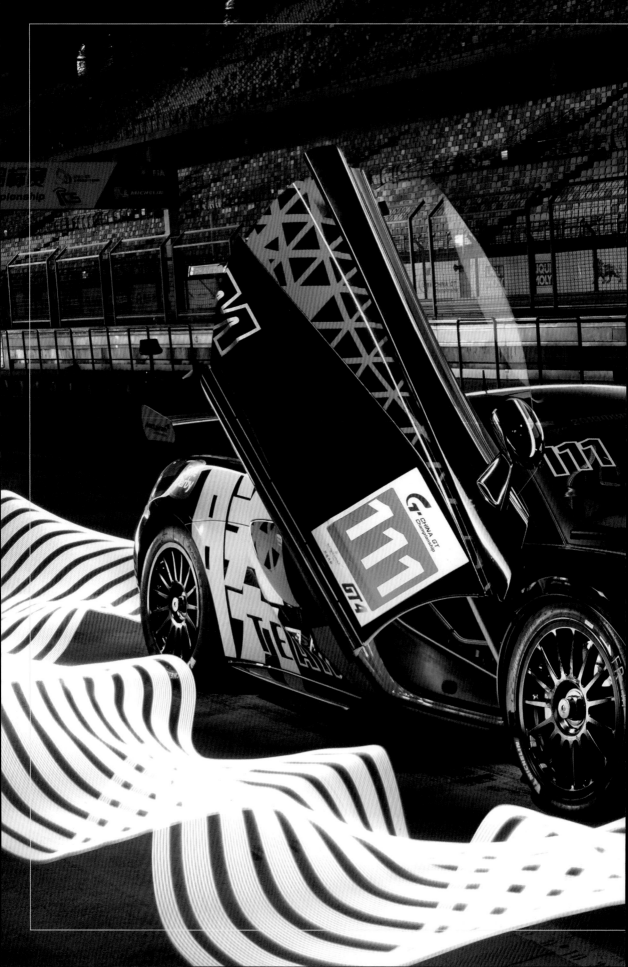

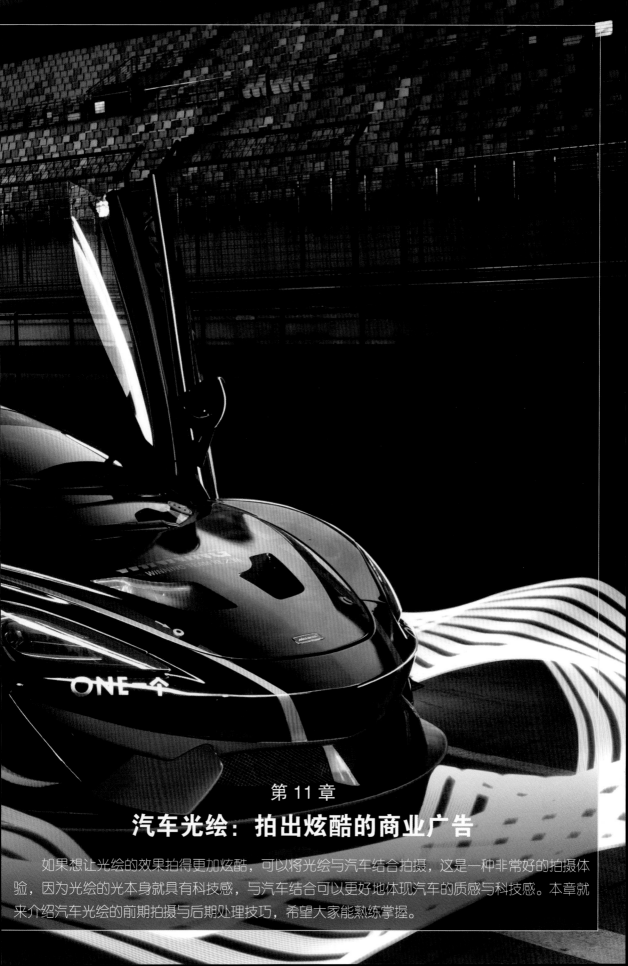

第 11 章
汽车光绘：拍出炫酷的商业广告

如果想让光绘的效果拍得更加炫酷，可以将光绘与汽车结合拍摄，这是一种非常好的拍摄体验，因为光绘的光本身就具有科技感，与汽车结合可以更好地体现汽车的质感与科技感。本章就来介绍汽车光绘的前期拍摄与后期处理技巧，希望大家能熟练掌握。

086 注意事项：寻找汽车最好的拍摄角度

在拍摄汽车光绘作品之前，首先需要围绕汽车走一圈，寻找汽车最合适的拍摄角度，根据我以往的拍摄经验，汽车比较好的拍摄角度有3个：正面、侧面和斜面45°。

从正面拍摄汽车，可以体现汽车的对称感；从侧面拍摄汽车，可以体现汽车的曲线感；如果使用广角镜头从斜面45°或者低角度来拍摄汽车，由于广角镜头会产生比较大的畸变，可以使汽车更具视觉冲击力，让人感觉整个车是向你冲过来的。

在构图取景的时候，建议以倾斜的角度来拍摄汽车光绘，不要使用中规中矩的构图方式，这样拍摄出来的汽车光绘才更具视觉创意。

如图11-1所示，就是采用对角线构图并且以低角度拍摄的汽车光绘，画面极具视觉冲击力。

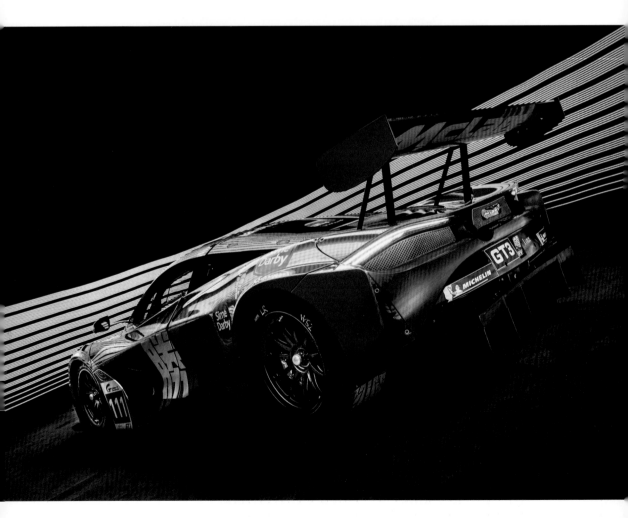

■ 光圈：F/9，曝光时间：8秒，ISO：400，焦距：28mm　　　　图11-1　作品《汽车光绘》

087　道具场景：以光绘棒为主，画面要简洁

由于汽车的体积比较大，所以通常都是使用光绘棒来绘制光绘，光绘图案以简洁为主，用来凸显汽车的质感与科技感，注意不能让光绘的光芒抢了汽车作为视觉主体的地位。拍摄场景也是以简洁为主，可以选择一个空旷的场地，或者一个废弃的仓库，地面一定要干净，画面不能太杂乱。

如图11-2所示，就是在一个废弃的仓库拍摄的汽车光绘效果。本章讲解的汽车光绘案例也是在这个场景中拍摄的，这样的汽车光绘效果创意十足。

如果想拍出更具创意的汽车光绘效果，还可以将星空纳入画面，在星空下拍摄出创意的汽车光绘，如图11-3所示。

除此之外，也可以以城市中的地标建筑为背景，将城市与汽车相结合，拍出极具创意的汽车光绘，如图11-4所示。

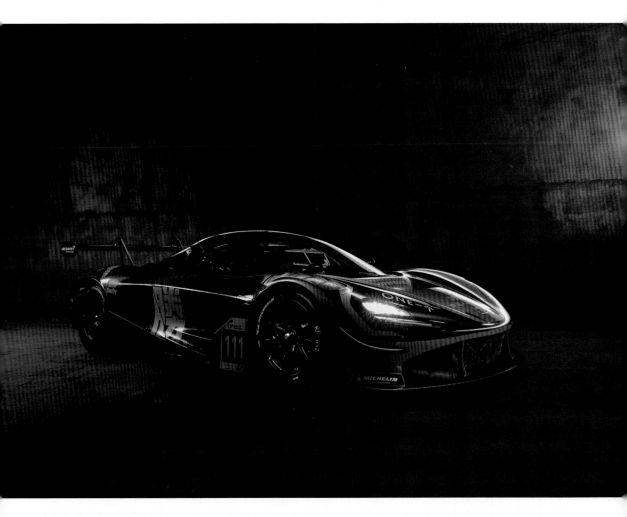

■ 光圈：F/9，曝光时间：4秒，ISO：160，焦距：28mm　　图11-2　在废弃仓库拍摄的汽车光绘

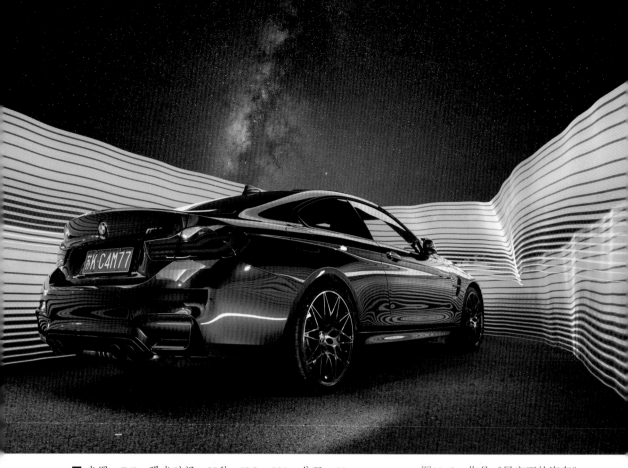

■ 光圈：F/9，曝光时间：25秒，ISO：320，焦距：28mm 图11-3 作品《星空下的汽车》

■ 光圈：F/14，曝光时间：10秒，ISO：160，焦距：23mm 图11-4 作品《城市汽车》

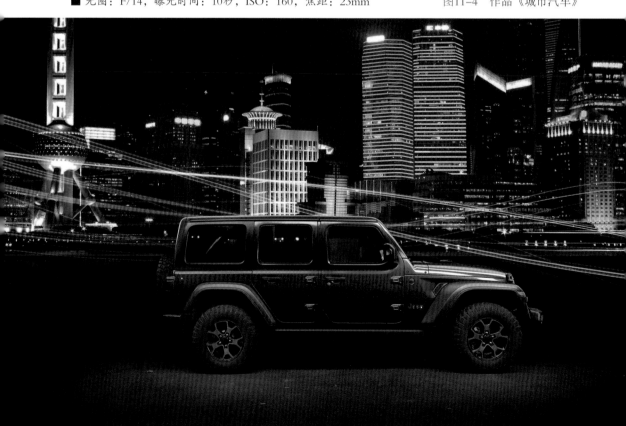

088　曝光参数：设置 ISO、快门和光圈

下面设置曝光参数，包括ISO、快门和光圈的参数值。汽车光绘作品并不是一张照片就能拍摄完成的，需要拍摄多张照片，然后通过Photoshop进行曝光合成。本例要拍摄的汽车光绘照片的ISO为80、快门速度为10秒、光圈为F/14，下面介绍具体的设置方法。

步骤01　❶按住相机左侧的MODE按钮；❷拨动相机前置的"主指令拨盘"；❸将拍摄模式设置为M档，如图11-5所示。

图11-5　设置拍摄模式为M档

步骤02　按下相机右侧的info按钮，进入相机参数设置界面，拨动相机前置的"主指令拨盘"，将快门速度调为10秒，如图11-6所示。

步骤03　拨动相机后置的"副指令拨盘"，❶将光圈参数调为F/14；按住相机顶部的ISO按钮，拨动相机前置的"主指令拨盘"；❷将ISO参数调为80，如图11-7所示。至此，即完成相机曝光参数的设置。

图11-6　将快门速度调整到10秒　　　图11-7　设置光圈与ISO参数

155

089　实战拍摄：根据现场效果多拍几组

　　下面以废弃的仓库场景为例，介绍使用光绘棒和补光灯拍摄汽车光绘的方法，具体拍摄步骤如下。

扫码看实拍视频（1）　　扫码看实拍视频（2）

　　步骤01　相机的各项参数设置好后，按下快门，相机开始长时间曝光。光绘师首先打开LED补光灯，补光灯前面加了一个柔光罩，然后双手举着补光灯围绕汽车走一圈，给汽车的轮廓补光，如图11-8所示，第一张照片拍摄完成。

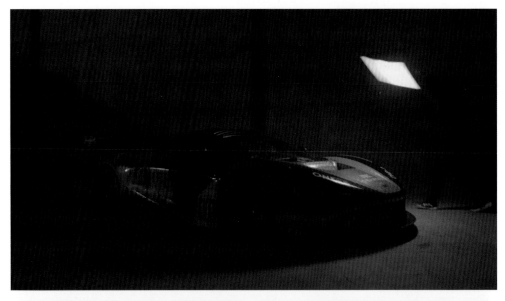

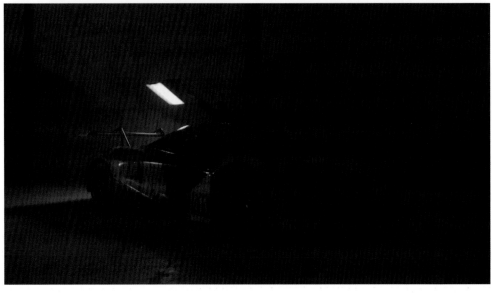

图11-8　给汽车的轮廓补光

步骤02 再次按下快门，光绘师用光绘棒在画面中进行光绘，如图11-9所示，光绘完成后，第二张照片拍摄完成。还可以使用其他颜色的补光灯给汽车补光，拍摄多张汽车不同部位的光绘效果，方便进行后期曝光合成。

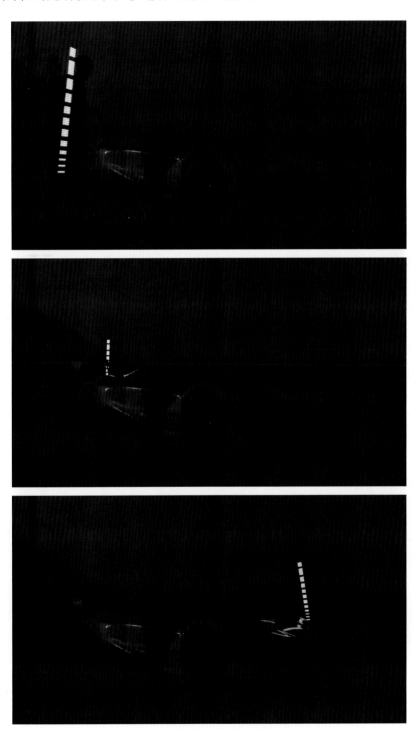

图11-9　用光绘棒在画面中进行光绘

090 后期处理:使用 Lightroom 和 Photoshop 处理光绘作品

【效果展示】:这张汽车光绘作品一共拍摄了11张原片素材,后期处理时主要运用了"变亮"图层混合模式对11张照片进行曝光合成,然后为每个图层添加黑色蒙版,使用白色的画笔工具将每张照片中需要的光影擦出来,得到最终成品效果,如图11-10所示。

扫码看后期制作
视频

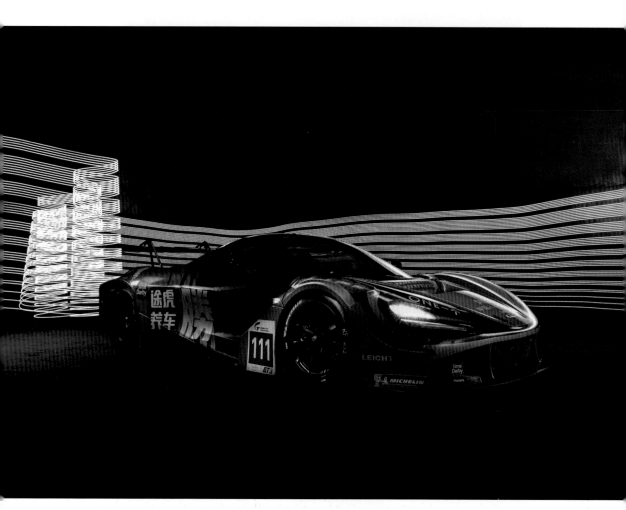

图11-10 作品《炫酷的汽车》

下面介绍在Lightroom和Photoshop中处理汽车光绘作品的具体操作方法。

步骤01 原片一共拍摄了11张照片，将这11张照片全部导入Lightroom中，然后选择其中一张照片，如图11-11所示。

图11-11　选择一张照片

步骤02 进入"修改照片"界面，这张照片我们主要用它的轮廓光部分，以及车身上的反光面，所以在调整的时候侧重反光面的调整。在右侧的"基本"面板中，设置"曝光度"为0.4、"对比度"为26、"高光"为-13、"阴影"为-58、"清晰度"为32，如图11-12所示。

图11-12　调整照片的反光面部分

步骤 **03** ❶单击左下角的"复制"按钮,弹出"复制设置"对话框;❷单击对话框中的"复制"按钮,如图11-13所示,对该照片中设置的参数进行复制操作。

图11-13　复制照片参数

步骤 **04** ❶在下方选择其他照片;❷单击"粘贴"按钮,即可将上一张照片的参数粘贴到该照片中,对照片进行了提亮处理,如图11-14所示。

图11-14　运用"粘贴"功能处理照片

步骤 **05** 按照相同的方法对所有照片进行"粘贴"处理,然后导出所有照片为JPG格式。将"DSC02560.jpg"素材文件拖曳至Photoshop工作界面中,生成"背景"图层,

其他照片则直接拖曳至 "DSC02560.jpg" 文件窗口中，素材与 "图层" 面板如图11-15
所示。

图11-15　素材与 "图层" 面板

步骤06 ❶隐藏上面9个图层，只显示最下面的两个图层；❷将图层的 "混合模式"
设置为 "变亮"，此时画面的亮部区域进行了曝光合成，效果如图11-16所示。

图11-16　运用图层的 "混合模式" 进行曝光合成

步骤 07 按照相同的方法，一个一个显示上方隐藏的图层，分别设置图层的"混合模式"为"变亮"，曝光合成后的图像效果和"图层"面板如图11-17所示。

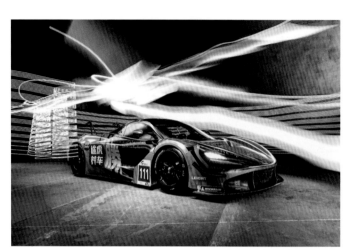

图11-17　曝光合成后的图像效果和"图层"面板

步骤 08 接下来需要对画面进行精细处理，使用图层蒙版擦除画面中不需要补光的部分。❶首先隐藏上面8个图层；❷选择第3个图层；❸按住Alt键的同时单击"图层"面板底部的"添加矢量蒙版"按钮 ◙，添加一个黑色蒙版，如图11-18所示。

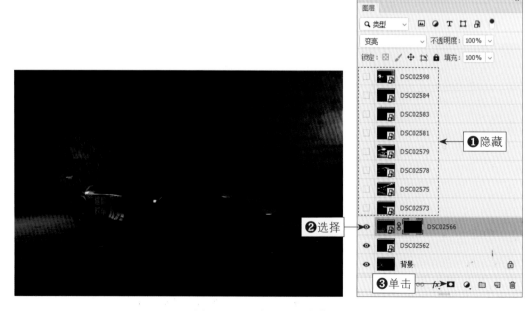

图11-18　添加一个黑色蒙版

步骤09 选取工具箱中的"画笔工具"，在工具属性栏中设置"硬度"为0%、"不透明度"为50%，根据需要设置合适的画笔大小，然后设置"前景色"为白色，在照片中汽车车身的位置进行涂抹，将需要的光影部分擦出来，效果如图11-19所示。

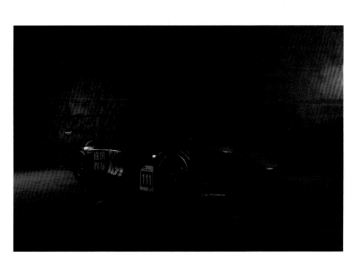

图11-19　将需要的光影部分擦出来

步骤10 按照相同的操作显示第4个图层，添加一个黑色蒙版，使用白色的画笔工具将照片中需要的光影部分擦出来，效果如图11-20所示。

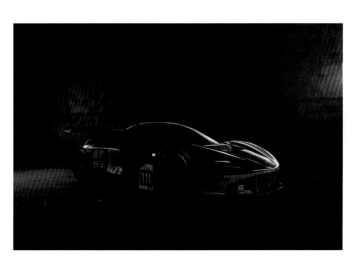

图11-20　处理第4个图层的光绘效果

步骤11 按照相同的操作显示第5个图层，添加一个黑色蒙版，使用白色的画笔工具将照片中需要的光影部分擦出来，效果如图11-21所示。

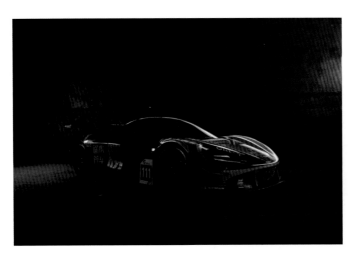

图11-21　处理第5个图层的光绘效果

步骤12 按照相同的操作依次显示上方图层，分别添加黑色蒙版，使用白色的画笔工具将每张照片中需要的光影部分擦出来，图像效果如图11-22所示。

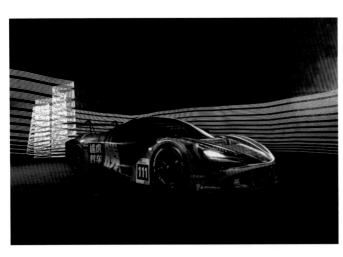

图11-22　将每张照片中需要的光影部分擦出来

步骤 13　❶单击"图层"面板底部的"创建新的填充或调整图层"按钮，在弹出的列表中选择"亮度/对比度"选项；❷添加"亮度/对比度"调整图层，设置"亮度"为–15、"对比度"为45，调整照片的亮度和对比度，如图11-23所示。

图11-23　调整照片的亮度和对比度

步骤 14　按Ctrl+Shift+Alt+E组合键，盖印一个图层，使用"污点修复画笔"工具对照片中的瑕疵进行修复处理。至此，完成汽车光绘的后期处理操作，最终效果如图11-24所示。

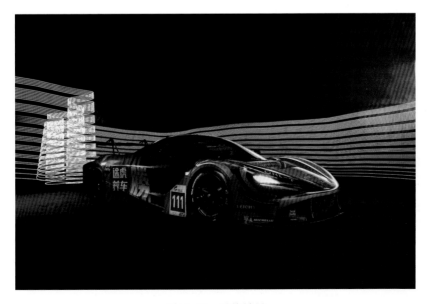

图11-24　最终效果

091 扩展效果欣赏：汽车局部光绘作品

虽然拍摄全车的汽车光绘效果很震撼，但汽车局部的细节也是值得拍摄的视角之一，光绘效果也是极具视觉冲击力的。下面再欣赏两幅汽车局部光绘作品，效果如图11-25所示。

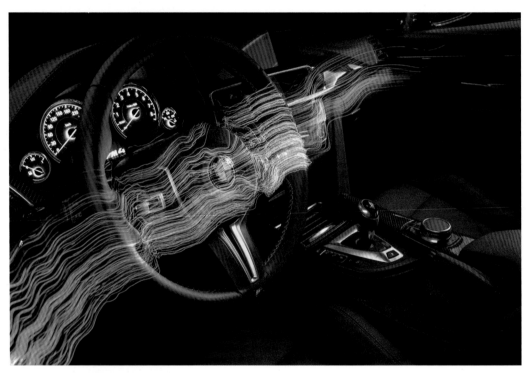

■ 光圈：F/9，曝光时间：13秒，ISO：160，焦距：27mm

图11-25 作品《汽车局部光绘》

■ 光圈：F/11，曝光时间：6秒，ISO：200，焦距：24mm

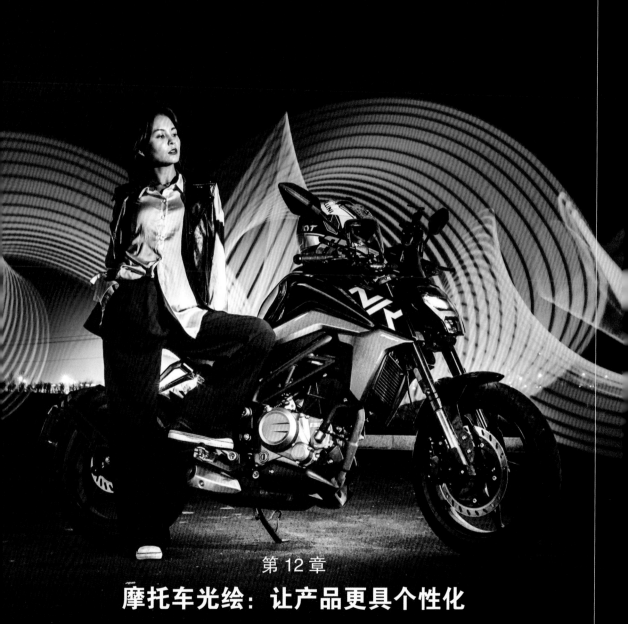

第 12 章

摩托车光绘：让产品更具个性化

摩托车光绘与汽车光绘类似，通过光绘效果可以凸显摩托车的质感与科技感，使画面更具视觉冲击力。本章主要介绍摩托车光绘的前期拍摄与后期处理技术，案例作品极具视觉创意，大家学完以后要能举一反三，拍出更多有创意的光绘作品。

092 注意事项：掌握摩托车光绘的拍摄要点

在拍摄摩托车光绘作品时，需要更加注重车身的补光，因为摩托车整体的金属质感极强，所以对车身的整体补光需要提前做好策划，包括不同位置的补光以及后期合成的处理等。

在光绘图案方面，可以采用线条类的图形来凸显摩托车的速度与动感，在颜色方面可以相对激进一些，比如用赛博朋克的蓝色+紫色，如图12-1所示，或者采用红色+蓝色这样的颜色组合，相对来说鲜艳的颜色会使整体的光绘效果更好。

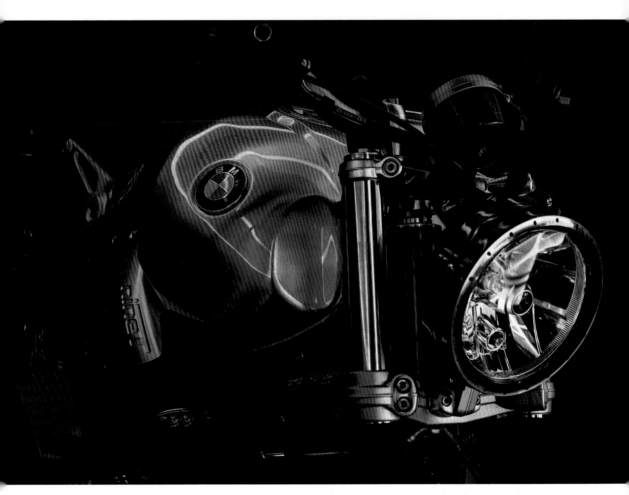

■ 光圈：F/11，曝光时间：14秒，ISO：200，焦距：50mm　　　图12-1　赛博朋克的光绘颜色

093 道具应用：哪些道具适合拍摩托车光绘

摩托车的体积没有汽车那么大，所以也不需要画很大的光绘图案，图案主要以简洁为主，能体现摩托车的质感即可。那么，哪些道具适合拍摩托车光绘呢？下面就介绍几种常用的道具及使用这些道具拍摄的一些作品。

1. 光刷

可以使用黑色光纤材质的光刷来拍摄摩托车光绘，在末端使用红色单点光效，因这些光刷具有不漏光的特性，所以可以画出极具线条感的光绘效果，类似于火苗特效，如图12-2所示。

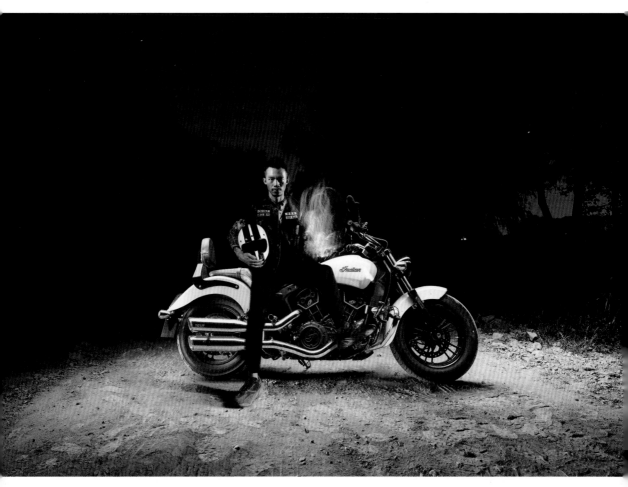

■ 光圈：F/13，曝光时间：4秒，ISO：100，焦距：19mm　　　　图12-2　作品《黑夜勇者》

2. 光绘棒

运用光绘棒可以为摩托车刷一些简单的背景光绘图案，以此来凸显摩托车的质感，如图12-3所示。拍摄方法也非常简单，只需在光绘棒中设定好图案的类型以及曝光时间，从左往右刷一遍光绘即可，注意刷图案时光绘师要保持匀速的行走速度。

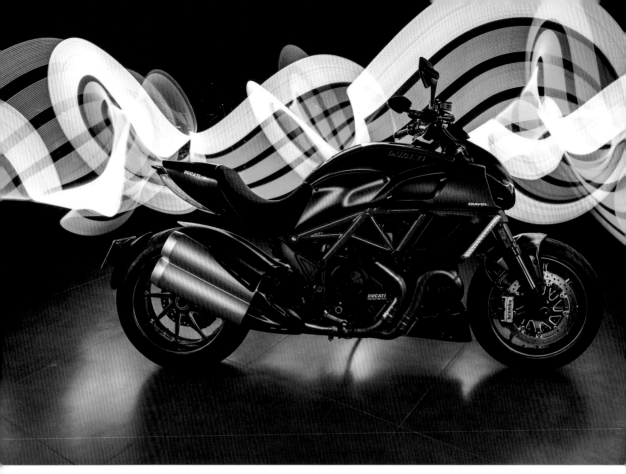

■ 光圈：F/10，曝光时间：29秒，ISO：320，焦距：28mm

■ 光圈：F/11，曝光时间：22秒，ISO：200，焦距：22mm

图12-3　作品《炫丽摩托》

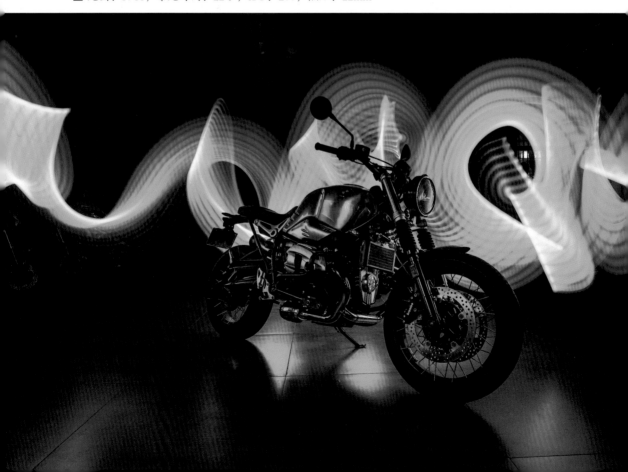

3. 光刀

光刀具有半透明的特性，颜色也可以自定义，既可以设置单色或者多色发光，也可以画出漂亮的七彩光绘效果。将光刀的光绘效果与摩托车结合拍摄，画面极具质感，如图12-4所示。

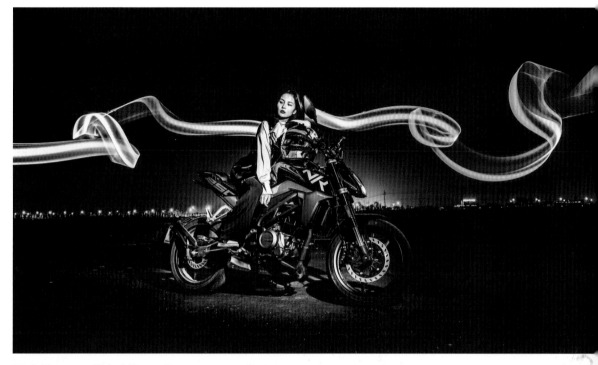

■ 光圈：F/8，曝光时间：10秒，ISO：160，焦距：28mm

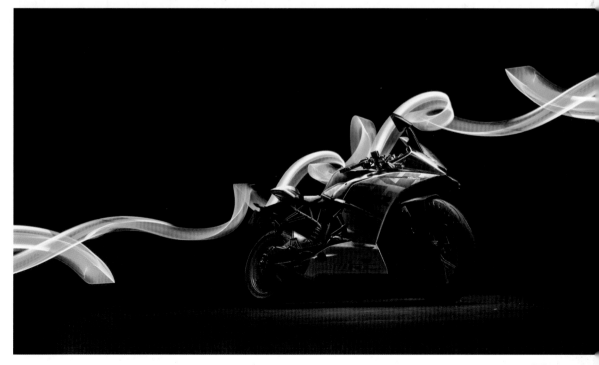

■ 光圈：F/11，曝光时间：3.2秒，ISO：100，焦距：17mm　　　图12-4　作品《速度与激情》　**171**

094 道具场景：光刷＋LED 棒灯拍摄创意光绘

本章讲解的摩托车光绘案例是使用红色的光刷拍摄的，用LED棒灯给摩托车的周围进行了补光，拍摄出火焰摩托车的特效。拍摄场景选在野外山林中的一块空地上，摩托车上坐着一个人，如图12-5所示。

图12-5　拍摄的现场及环境

095　曝光参数：设置 ISO、快门和光圈

下面设置曝光参数，包括ISO、快门和光圈的参数值。摩托车光绘作品与汽车光绘作品类似，需要拍摄多张照片，然后通过Photoshop进行曝光合成。本例拍摄的这张摩托车光绘照片的ISO为100、光圈为F/10，快门速度可根据当时拍摄的光绘和补光时间来定，这里以4秒的快门速度为例，介绍具体设置方法。

步骤01 ❶按住相机左侧的MODE按钮；❷拨动相机前置的"主指令拨盘"；❸将拍摄模式设置为M档，如图12-6所示。

图12-6　设置拍摄模式为M档

步骤02 按下相机右侧的info按钮，进入相机参数设置界面，拨动相机前置的"主指令拨盘"，将快门速度调为4秒，如图12-7所示。

步骤03 拨动相机后置的"副指令拨盘"，❶将光圈参数调为F/10；按住相机顶部的ISO按钮，拨动相机前置的"主指令拨盘"；❷将ISO参数调为100，如图12-8所示。至此，即完成相机曝光参数的设置。

图12-7　将快门速度调整为4秒　　　　图12-8　设置光圈与ISO参数

096 实战拍摄：根据现场效果多拍几组

扫码看实拍视频

下面以野外山林的场景为例，介绍使用光刷和LED棒灯拍摄摩托车光绘效果的方法，具体拍摄步骤如下。

步骤 01 当相机的各项参数都调整好后，按下快门，相机开始长时间曝光。光绘师打开LED棒灯，调为红色的灯光，单手举着棒灯在摩托车顶部补光，从摩托车头部走到尾部，给摩托车的轮廓以及场景环境补光，如图12-9所示，环境补光可能需要拍摄多张照片。

图12-9　给摩托车的轮廓以及场景环境补光

[步骤02] 接下来用光刷绘制图案，再次按下相机快门，光绘师用光刷在画面中进行光绘。拍摄多张摩托车不同部位的光绘效果，方便进行后期曝光合成，拍摄的原片如图12-10所示。

图12-10　拍摄多张摩托车不同部位的光绘效果

097 后期处理：使用 Lightroom 和 Photoshop 处理光绘作品

【效果展示】：这张汽车光绘作品一共拍摄了23张原片素材，后期处理操作大体上与汽车光绘的处理手法相似，主要运用了"变亮"图层混合模式对23张照片进行曝光合成，然后通过图层蒙版和"画笔工具"将每张照片中需要的光影擦出来，即得到最终成品效果，如图12-11所示。

扫码看后期制作
视频

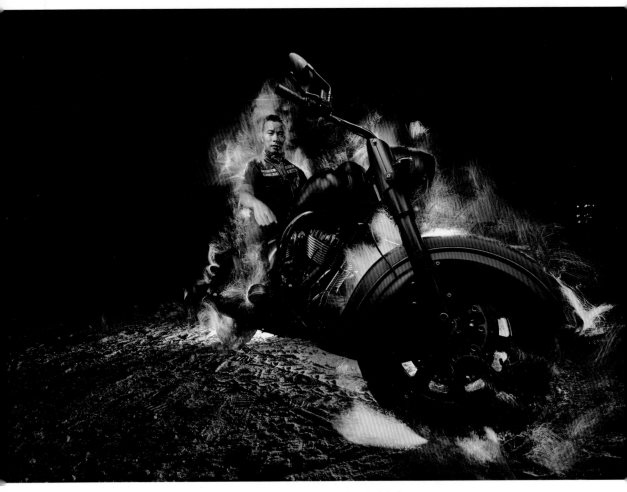

图12-11 作品《暗夜摩托》

下面介绍在Lightroom和Photoshop中处理摩托车光绘作品的具体操作方法。

步骤01 原片一共拍摄了23张照片，需要将这23张照片全部导入Lightroom中，然后选择其中一张照片，如图12-12所示。

图12-12　将23张照片全部导入Lightroom中

步骤02 进入"修改照片"界面，这张照片主要用它的火焰光部分，直接将画面的亮度降低，然后提亮火焰的高光部分即可。在右侧的"基本"面板中，设置"曝光度"为-1.75、"高光"为94、"清晰度"为52，如图12-13所示。

图12-13　降低曝光并提亮高光部分

步骤03 ❶选择"调整画笔"工具 ；❷在下方设置"曝光度"为−4；❸在照片中比较亮的天空部分进行涂抹，将天空压暗，如图12-14所示，方便后期对照片进行合成。

图12-14 用调整画笔工具将天空压暗

步骤04 参照第11章090例步骤3～步骤5的操作方法，使用"复制"与"粘贴"功能将上一步调整的照片参数应用于其他火焰照片中，对其他照片进行适当修饰。接下来打开一张人物照片，在"修改照片"界面设置"曝光度"为0.75、"高光"为−14、"阴影"为64、"清晰度"为18，提亮人物部分的光影，如图12-15所示。

图12-15 提亮人物部分的光影

步骤 05　按照相同的方法将人物照片的设置参数"复制"并"粘贴"到其他人物照片中，并对其他摩托车的车身照片进行相应处理，最后将所有照片导出为JPG格式。

步骤 06　将"DSC00247.jpg"素材文件拖曳至Photoshop工作界面中，生成"背景"图层，其他照片则直接拖曳至"DSC00247.jpg"文件窗口中，素材与"图层"面板如图12-16所示。

图12-16　素材与"图层"面板

步骤 07　选择除"背景"图层之外的所有图层，设置图层的"混合模式"为"变亮"，此时画面的亮部区域进行了曝光合成，效果如图12-17所示。

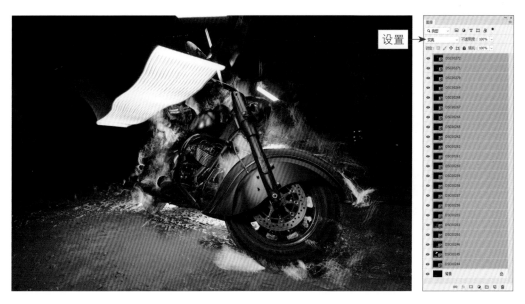

图12-17　使用"变亮"模式对照片进行曝光合成

步骤 08 隐藏上方的 21 个图层，只留下"背景"图层和它上方的图层，参考第 11 章 090 例步骤 8 ~ 步骤 10 的操作方法，为上方图层添加一个黑色蒙版，选取"画笔工具"，设置"前景色"为白色，在照片中相应位置进行涂抹，将需要的光影部分擦出来，效果如图 12-18 所示。

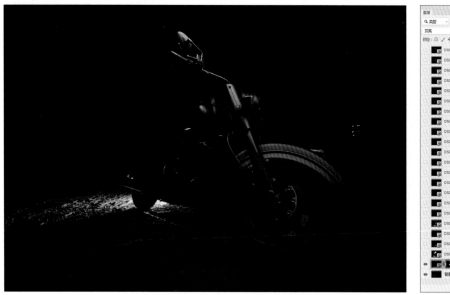

图12-18　将需要的光影部分擦出来

步骤 09 按照相同的操作显示第3个图层，添加一个黑色蒙版，使用白色的画笔工具将照片中需要的光影部分擦出来，效果如图12-19所示。

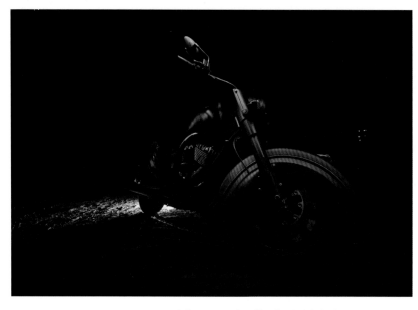

图12-19　处理第3个图层中的光影

步骤10 按照相同的方法依次显示上方图层，分别添加黑色蒙版或白色蒙版（如果是黑色蒙版，"前景色"设置为白色；如果是白色蒙版，"前景色"设置为黑色），使用画笔工具将每张照片中需要的光影部分擦出来，图像效果如图12-20所示。

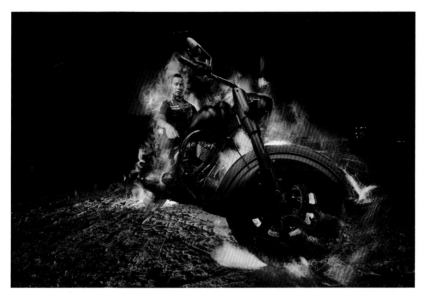

图12-20　合成画面效果

步骤11 按Ctrl+Shift+Alt+E组合键盖印一个图层，得到"图层1"图层，使用"污点修复画笔工具"对天空中的飞机轨迹以及画面中多余的光进行涂抹、去除，使画面更加干净，最终效果如图12-21所示。

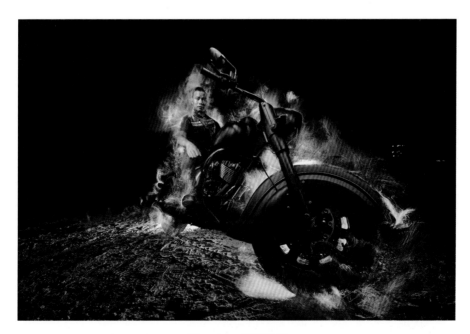

图12-21　最终效果

098　扩展效果欣赏：全景与局部光绘作品

　　下面再欣赏两幅摩托车光绘作品，拍摄的是同一辆摩托车，一幅是全景照片效果，一幅是局部细节展示，全景+局部的双重视角更具视觉冲击力，效果如图12-22所示。

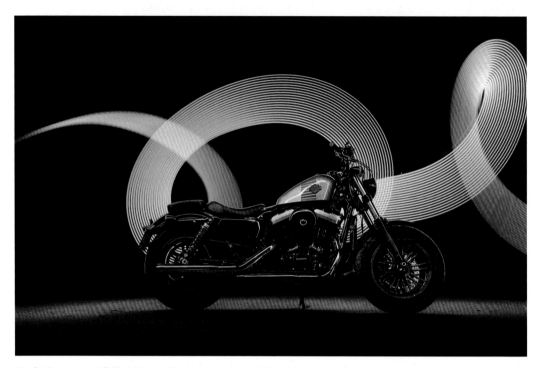

■ 光圈：F/10，曝光时间：10秒，ISO：160，焦距：85mm

■ 光圈：F/11，曝光时间：6秒，ISO：100，焦距：85mm　　　　图12-22　作品《摩托车光绘》

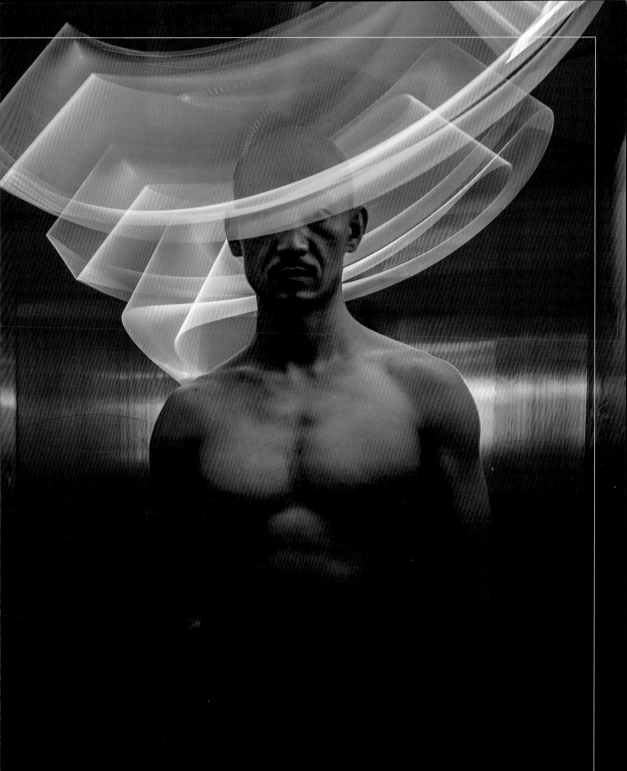

第 13 章

综合创意类：展现光绘更多魅力

除了前面章节讲解的光绘类型与光绘作品外，还有很多创意类的光绘值得大家关注与学习，如无人机光绘、3D立体光绘、人像艺术类光绘以及恐怖片效果光绘等，熟悉这些光绘类型后，再掌握一定的光绘技巧，辅以一定的巧思，你也能拍出极具创意的光绘作品。

099 作品 1：使用无人机拍摄光绘效果

有些光绘作品可以使用无人机进行拍摄，在无人机上挂一个LED灯，通过控制无人机的飞行路径，用相机记录画面中的光绘效果，如图13-1所示。

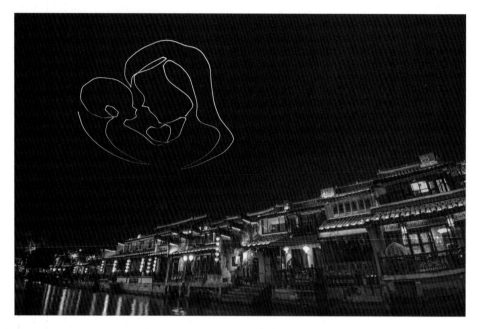

图13-1 无人机+LED灯拍摄的光绘作品

还可以在无人机上挂一根光绘棒，通过光绘棒画出极具科技感的图案，如图13-2所示。

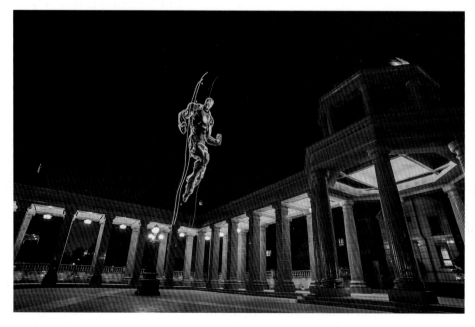

图13-2 无人机+光绘棒拍摄的光绘作品

100　作品 2：拍摄 3D 立体感的光绘效果

　　下面欣赏两幅3D立体球形光绘作品，是使用光刀绘制的光绘图案，效果如图13-3所示。

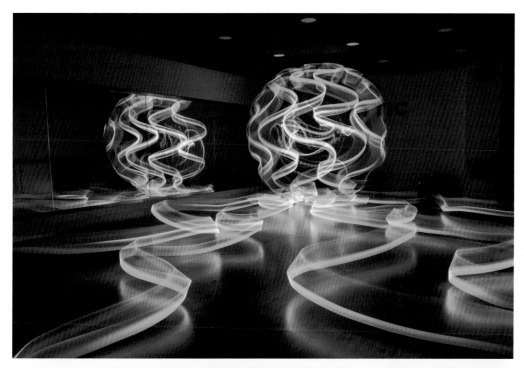

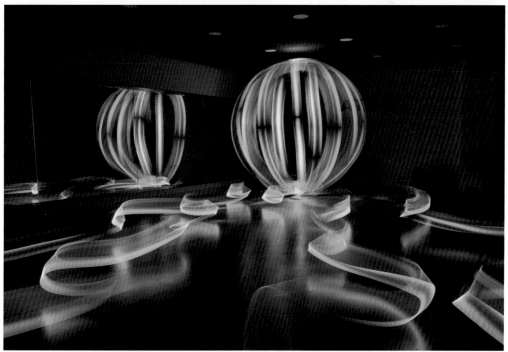

图13-3　球形3D立体感的光绘效果

101 作品 3：拍摄人像艺术类的光绘效果

下面欣赏一幅人像艺术类的光绘作品，是用光刷绘制的光绘图案，效果如图13-4所示。

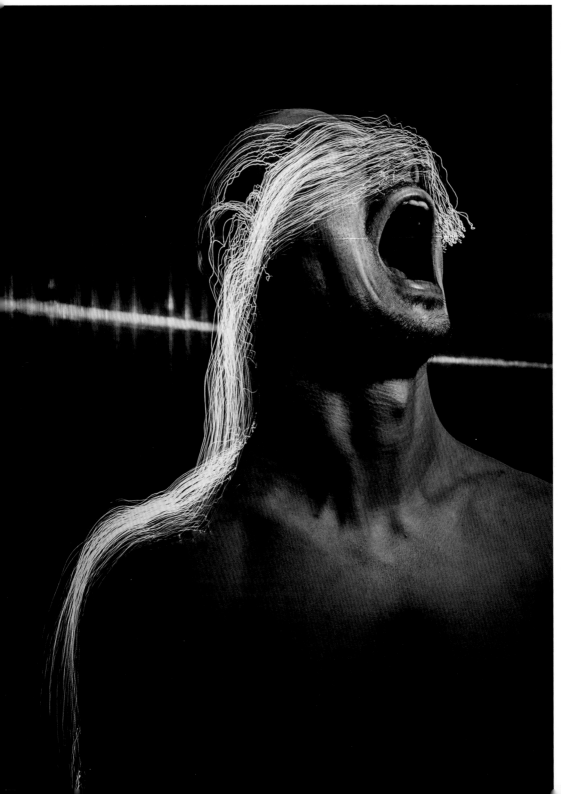

图13-4 人像
艺术类的光绘
效果

102　作品 4：拍摄恐怖片鬼影的光绘效果

有些创意光绘作品可以使用光绘棒进行拍摄，如恐怖片鬼影效果，如图13-5所示，就是使用光绘棒中的线条图案刷的光绘，映衬着戴了恐怖面具的人物，更能加剧观者内心的恐惧感。

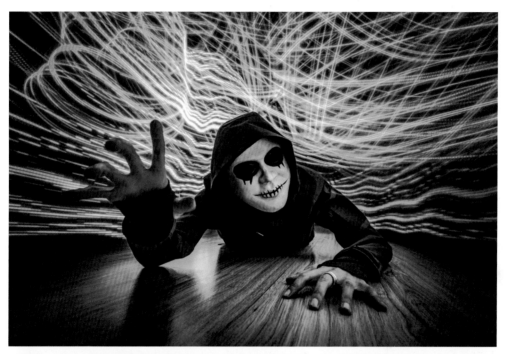

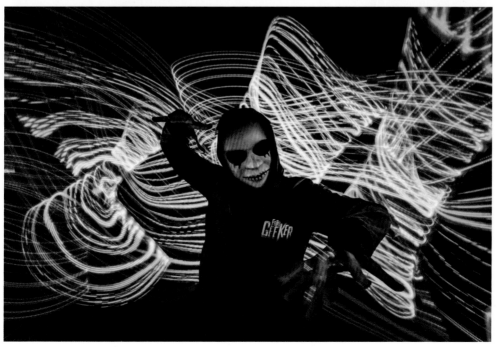

图13-5　恐怖片鬼影的光绘效果

103 作品5：拍摄多种光绘结合的效果

要想使拍摄出来的光绘作品更加吸引观者的眼球，可以同时使用多种光绘道具进行拍摄，如光绘棒+光刷拍摄，或者无人机+光绘棒拍摄等。

如图13-6所示，在这张光绘作品中，天空中的光绘图案是使用无人机+LED灯珠绘制的，地景中人物的翅膀图案是使用光绘棒刷出来的，这幅照片中就使用了多种光绘道具以及光绘样式，使画面更具视觉冲击力。

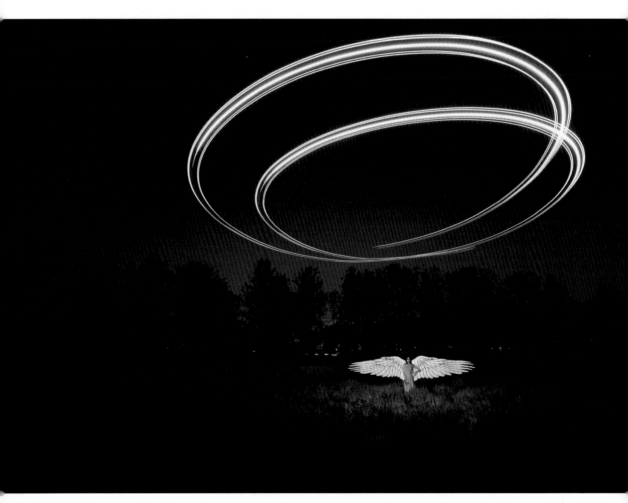

图13-6 多种光绘结合的效果

104　作品 6：拍摄战士与魔鬼对决的光绘效果

如图 13-7 所示，这幅作品就是战士与魔鬼对决的光绘效果。站在最前面的人物扮演了战士的角色，后面光绘了众多的骷髅鬼影，这些骷髅鬼影是使用光绘棒刷出来的。拍摄时首先将一张骷髅鬼影的照片导入到光绘棒中，然后从左往右逐一刷出骷髅鬼影图案，再用 LED 棒灯对人物和周围的环境补光，灯光的颜色调为红色，这样更能凸显恐怖的氛围。该作品要采用多张曝光合成的手法进行拍摄。

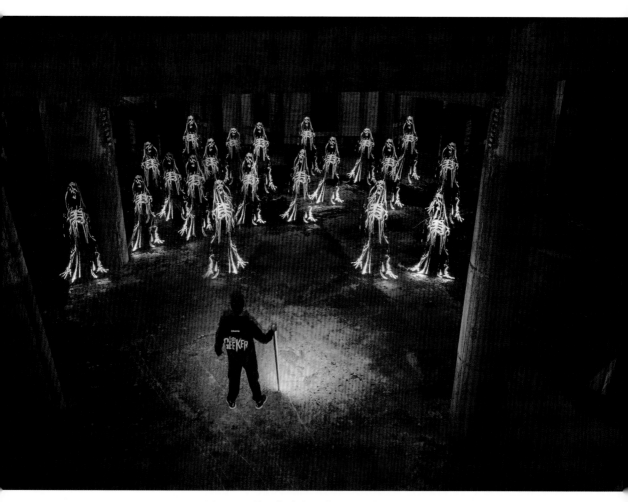

图13-7　战士与魔鬼对决的光绘效果

因为本书的技术性较强，我担心初学光绘摄影的朋友学习起来有一定难度，所以我将平时在我的微信群、抖音等平台中摄友们提问最多的问题精心整理出来，并给出了精准的回答，希望能够帮助大家少走弯路。

01 问：为什么我拍出来的人物会虚？

这是很多朋友都会遇到的问题，人物发虚主要有以下几个方面的原因：

（1）拍摄环境中有常亮的光源。比如有路灯或者有LED屏幕的光源直射，在曝光时间内，这些光会一直打在模特身上，模特一旦晃动就会产生虚化的问题。

（2）模特的动作和姿势有问题。比如模特单脚站立，采用类似芭蕾舞的姿势，这种姿势很不稳定，很难让人长时间保持，而一旦模特有轻微的晃动，拍摄的画面中人物可能就会发虚。所以，在选择模特动作的时候，尽量选择相对稳定的姿势，比如双腿站立、坐姿或躺姿等，然后在这些姿势的基础上进行一些创新，比如加入手部、头部的动作等。

（3）补光方式有问题。如果不是使用闪光灯进行补光，而是用手电筒或者LED补光灯进行补光，因为补光时间相对来说比较长，在补光的过程中，如果模特有移动，也会导致拍摄的画面中人物虚化。

还有一种情况很容易被忽略，就是镜头没有对焦，从而导致拍摄的画面中人物发虚。通常都是在比较黑的环境中拍光绘，这种时候建议大家不要用自动对焦功能，在漆黑的环境中自动对焦基本无法准确对焦，哪怕用手电筒照亮模特以后对焦是准的，当关掉手电筒以后，按下快门的那一刻，就要重新进行对焦，这样难免会发生虚焦的情况。所以，建议大家采用手动对焦，在对焦之前可以用补光灯将模特或者环境照亮，然后将实时取景的屏幕放大，对准模特的脸部对焦，再关闭补光灯，然后进行光绘拍摄，这样就不会出现虚焦的情况了。

02 问：为什么总能拍到光绘师的身影？

这也是提问最多的一个问题，主要有以下几个方面的原因：

（1）光绘师穿的衣服有问题。在光绘的时候，最好穿黑色衣服，因为黑色不容易反光，当光绘的光打到光绘师身上的时候，实际上是有反光的，如果光绘师穿浅色的衣服，比如白色，反光就比较强，相机的CMOS就会抓住这些光，以致拍摄的画面中显示光绘师的身影。所以，最好全身都穿黑色的衣服，包括帽子和鞋子，如果想更严谨一点，可以戴上黑色的口罩或面罩。

（2）环境中有一些常亮的光源，比如路灯，此时就算光绘师穿了黑色的衣服，可能还是会在常亮光源的照射下留下一些轨迹。如果拍摄环境无法改变，那么光绘的时候尽量拍一些移动的图案，比如线条或者从前往后甩动的形状等，因为这样移动起来光绘师在某一固定位置反射出来的光线就会非常少，从最后的成片上来看，几乎是肉眼不可见的，这样也能解决拍到光绘师身影的问题。

03 问：什么时候补光最好？

关于光绘补光的问题，其实没有硬性的要求，只要在曝光过程中，什么时候补光都是可以的。可以在曝光开始之后，光绘开始之前先进行一次补光，然后再开始光绘的操作；也可以在光绘的过程中进行补光；或者在光绘结束以后再进行补光，理论上这些补光效果应该是一样的。但在实际操作过程中，如果在光绘的同时进行补光，很容易拍到光绘师的虚影。

个人建议在光绘之前进行闪光操作，或者在光绘完成以后再进行闪光灯的补光，这两种方式都是可以的，可以根据自己的习惯进行选择。我更倾向于光绘完成以后再进行补光，如果使用的是无线触发的离机闪光灯，可以将闪光灯设置成前帘闪光或者后帘闪光，这样只要专注于光绘创作，剩下的时间交给相机自动触发闪光灯就可以了。

04 问：一个人是不是不能拍光绘？

光绘对拍摄人员数量并没有太多要求，哪怕只是一个人，只有一个模特，也可以拍光绘。在条件允许的情况下，有助理当然会比较高效，这样你只要负责光绘，或者只负责相机的快门触发就可以了。如果只有一个人则需要同时兼顾相机的触发、补光以及光绘的同步协调，相对来说效率会低一点。但是，如果熟练掌握拍摄的流程和相关的操作，一个人拍光绘也是非常简单的。

05 问：怎样触发相机最好？

相机触发方式有几种：一是有助手或者朋友在现场，可以让他们来触发相机，这样互相沟通会方便一点；二是设置相机的倒计时，比如5秒或者10秒，设置完以后，跑到模特后面等待触发后开始进行光绘；三是用一个无线的快门线，自己拿在手中，这样可以远程触发相机，方便一个人进行操作。

因此怎样触发相机最好要根据实际情况而定，如果不是一个人拍摄，那就安排一个人触发相机，这样会更高效；如果是一个人拍摄，那么最好购买一个无线快门线，这样更方便一个人遥控操作。

06 问：只能用闪光灯补光吗？

补光的方式有很多种，闪光灯的优点是亮度高、检测性好，大部分情况下如果能用闪光灯，最好用闪光灯进行补光。

当然，如果在条件有限的情况下，其他补光工具也是可以使用的，但要考虑场景，还要考虑拍摄的主题和需求。比如拍人像的时候，因为模特可能会有晃动、移动的问题，会导致人物发虚，此时用闪光灯补光效果最好，它的瞬间定影效果会比较高效；但如果只是拍产品，比如汽车、摩托车等静止物体，可以用柔光箱补光灯或者LED灯光光源，甚至用手电筒补光也可以，只要亮度足够、显色性够好，都是可以的。

07 问：空间想象能力不够怎么办？

光绘确实非常考验空间想象能力，平时怎样锻炼这种能力呢？主要有以下几种方法：

（1）在拍摄之前就要想好这次要画什么样的主题或者什么样的图形，在脑海中首先要有一个具体的印象，而不是现场凭空瞎画。

（2）因为光绘是左右镜像的一种绘画方式，即相机拍摄的画面与绘画的画面是呈左右镜像关系的，所以非常考验光绘师的空间想象力。但是实际上，在一些特定的场景中，比如在纯黑的环境中，背景中没有特别明显的地标建筑、广告标语或者文字等强调左右顺序的图形，那么完全可以按照正常的左右顺序进行绘制，然后将成片在后期软件中左右镜像处理一下就可以了。这是一种偷懒的方法，大家可以根据实际情况适当采用。

（3）在拍摄之前可以拿着光绘工具进行动作预演，比如拍摄LOVE光绘之前，先在脑海中有一个明确的印象，然后根据要绘制的顺序多预演几遍，熟练以后再进行实际拍摄，这样也能大大提升拍摄效率和准确性。

08 问：为什么我的作品总让人感觉很枯燥？

经常有朋友问我，为什么他画出来的光绘作品看上去很枯燥，我觉得主要有三个方面的原因：

（1）你的主题是否有创意？好的作品都是有故事性的，无论你是用简单的手电筒，还是用比较复杂的光刀或光绘棒，或者是其他的光绘器材，你画出来的光绘图案与主体结合时，应该是有故事的。如果我们只是在一个纯黑的环境里面写几个数字，这样的作品看上去当然会比较枯燥，但如果是在一个圣诞老人的画面中，有一棵圣诞树，树边有很多礼物，这时再去画一个Merry Christmas，这样的光绘就有意义了。

（2）如果你想绘制一个有故事性的光绘图案，比如画一个小人，或者是一些动物，那对你绘画的技术要求相对就会高一点，如果你没有这方面的基础，画出来的只是一些简单的线条，哪怕环境或各方面的布置都已经到位，但是光绘效果还是会相对欠缺。所以，如果是这种主题，建议事先多进行一些模拟和练习，这样才能画出更加精美的光绘效果，整幅作品才会显得更有创意。

（3）与色彩有关。如果整幅作品的色彩包括环境的光或者光绘的光都比较单一，只有一种色彩，也会显得比较单调和枯燥，此时可以尝试引入一些比较鲜艳的色彩，如红色、绿色、蓝色等，多用一些互补色丰富整个画面的色彩和饱和度，这样整幅作品也会更加生动。

09 问：怎样选择光绘道具？

光绘道具的选择很有讲究，我们可以从主题和光的质感两个方面入手。

（1）主题

如果拍摄的是唯美人像光绘，可以使用光绘棒，因为这种题材需要人物和环境配合，属于环境人像的范畴，如果要兼顾环境的构图，人物占的比例相对会比较小，光绘的图形与背景配合则需要相对大一点，那么选择光绘棒，它的体积和尺寸相对比较合适。

如果拍的是特写类的人像或者产品光绘，画面视野范围不会很大，可能是一个人物的局部或者是产品的整体，这时用光绘棒就不太合适了，此时可以选择用光刷或者

光刀这样的工具进行光绘。

如果想纯粹用光进行绘画，比如画一些图案、形状或者数字，则可以选择手电筒或者光笔这种直径更小的光绘工具进行绘制。

（2）光的质感

根据你想追求的光的质感选择相应的光绘道具。这需要平时多使用、多尝试不同的材质光源来不断积累对光感的经验。

比如想实现火焰的效果，如果用光绘棒，它的质感会差一点，这时可以选用光刷或者手电筒配合光刀外面加红色的飘带或塑料袋进行柔化，就能画出类似火焰的效果。

如果想让光有3D的立体感，这时可能用光刀来展现更合适，因为光刀的材质是亚克力板，在挥动的时候能产生一些比较立体的光的质感。

在选择相应的光绘道具时，还要兼顾想表达的光感的颜色，比如想表达火焰，就需要使用黄色、橘黄色或者红色等暖色来表达；如果想表达类似激光或烟雾的效果，则需选择冷色或青色等色调来实现。可以用不同颜色的塑料袋套在光源上进行尝试，也可以在饮料瓶里面装一些水来进行尝试。

10 问：光绘一定要单次曝光出片吗？

很多朋友问过我这个问题，比如使用10秒的快门速度，在拍了几十次之后，还是没能拍出那种完美的效果，因为在拍摄的过程中你需要考虑非常多的因素，比如模特的姿势、闪光灯的位置、曝光量以及光绘工具甩动的轨迹等，如果在短短的这几秒甚至十几秒的时间里，使这些元素全部达到完美是非常难的。

我觉得光绘属于锦上添花，而不是一张照片的主题。我们利用的是光，通过它独特的质感和效果来提升整个作品的档次，所以无论什么元素最终都是为效果来服务的。基于这个出发点，其实很多非常好的作品，都不是一次曝光就完成的，需要非常多的后期处理，若是想把光绘应用到商业作品或者广告作品中，后期操作就更加重要了，它能够大大提升拍摄效率和最终的成片效果。

举一个简单的例子，比如汽车广告中的一些平面作品，基本都是在棚里或者室外拍摄的，每次补光的时候，可能只补了一个地方，然后后期进行多张合成，这样才能有一个非常完美的效果。那我们现在要做的就是把光绘结合到这个拍摄过程中，相当于在原来的基础上多增加了一个光绘的环节，再次提升了整个作品的质量。

有些朋友会说，我就是追求极致，一定要单次曝光完成，使整幅作品达到一个完美的效果。其实这样也没问题，是一种精益求精、追求极致的表现，但此时还是要从拍摄的目的和最终的成片效果出发，如果是商业拍摄，建议优先考虑拍摄效率和最终的成片效果。所以，大家在拍摄前首先要明确拍摄作品的定位和目标。

11 问：模特服装怎样选择？

模特的服装可以根据拍摄的主题来选择，如果拍摄的主题是唯美人像，我一般会选择比较简洁的服装，如白色的拖尾长裙、晚礼服等，最好能够凸显模特的身材曲线，避免太蓬松、夸张的造型。

如果拍摄的是商业人像，光绘仅仅是为了对整个作品进行点缀，提升作品整体的创新性，在服装选择方面只要兼顾一下服装的配色和光绘的颜色是否有冲突即可。

如果拍摄的是剪影类的光绘作品，建议选择贴身的能够展现模特身材曲线的服装，不要选择那些过于蓬松的服装，蓬松宽大的服装拍剪影会让人物看上去非常臃肿。

12 问：模特姿势总是摆得不好看怎么办？

当所有的准备工作都做好了，比如找到了一个非常优美的环境，到了一个合适的拍摄时间，模特也已经到位，服装各方面都已经准备好了，但是最后拍出来的成片总觉得不是特别完美，很多时候问题可能出在模特的摆姿上。

此时，我们可以回到前期的准备阶段，在找模特的时候，如果条件允许，最好寻找有舞蹈基础或者瑜伽基础的模特，因为一些优美的动作对模特肢体协调性的要求比较高。另外建议平时多欣赏一些优秀的作品，观察作品中模特的摆姿，在脑海中形成一个模特摆姿资料库，在真正拍摄的时候，可以调用这些资料，再结合当时的环境来指导模特，摆出令人满意的姿势。

13 问：为什么用手机拍光绘总感觉画质很差？

很多朋友跟我说手机拍出来的画面质感很粗糙，拍出来的照片完全用不了。其实这也能理解，手机相对于相机来说肯定存在一些短板和不足，手机上的CMOS肯定无法与相机媲美，而且手机采用的基本都是固定光圈，主打F/1.9或者F/2.0这种超大的光圈，这在一定程度上限制了光绘的拍摄，如果条件允许，建议大家准备一个手机用的ND减光滤镜，它能够适当减光，起到收缩光圈的作用。

用手机拍摄光绘还有一点要注意，就是手机的宽容度相对相机来说要小很多，我们要注重光比的控制，在寻找拍摄环境的时候尽量避开有强光源的地方。使用补光工具补光的同时也要注意一下补光的灯和光绘工具的亮度之间有没有很大的光比差别。所以，用手机拍摄光绘，前期是要做很多的准备工作的。

现在很多手机中已经提供了光绘拍摄功能，比如华为、小米手机中自带了光绘模式，这种功能实际上是用算法的方式来模拟长时间曝光的，只是让你能够实时地看到光绘的一个轨迹，所以这种光绘模式的宽容度就要比正常的拍照效果差一些，但用这种模式拍照的一点好处就是所见即所得。

如果你只是想简单地绘制一些光绘图形，那么用这种模式非常方便。但是，如果你要追求比较高质量的效果，建议还是不要用这种模式。现在很多安卓手机已经支持真正的长时间曝光，比如曝光时间能达到10秒、20秒、30秒，甚至能够用B门进行无限曝光。这种模式就是真正使用CMOS去实时记录所有的光照信息，拍出来的效果肯定比光绘模式算法算出来的要好很多，所以建议大家用真正长曝光的模式拍摄光绘作品。

随着科技的发展，手机也越来越高级，如果你的手机支持RAW文件拍摄，最好使用RAW格式拍摄光绘，它能用最大的宽容度保留相机记录的所有光照信息。虽然RAW模式的文件体积非常大，但是所有的光照信息包括色彩都会被记录，后期调整空间会很大，对于提升整个光绘作品的质量也非常有帮助。

[14] 问：为什么给模特补光以后拍出来感觉很平，质感不好？

光绘补光也有很多讲究，虽然看似是把人物补亮就可以了，但补光也是有一定技巧的，如果我们用相机自带的机顶闪光灯从正面进行闪光，则需要注意以下几个问题：

（1）机顶闪光灯的功率不是很大，对人物的补光很有可能会不足，尤其是模特站得稍远，如1.3米或1.5米以外时，可能人的脸部就会发黑。

（2）因为机顶闪光灯是固定在相机顶部的，不能调节补光的角度，只能从正面打光，打出来的光就会比较平，闪光灯把所有元素都照亮了，那么模特的脸部就会缺少光影感和立体感。

（3）机顶闪光灯的光是扩散的，它在照亮人的同时地面也会被照亮，包括边上的树、人、环境都会被照亮，导致整个作品看上去非常平。

所以，最好用离机闪光灯补光，如果条件允许，最好用两盏离机闪光灯甚至更多，这一点可以根据拍摄的主题和被摄物体的材质来决定。如果拍摄人物，建议用两盏离机闪光灯进行补光，可以从人的侧面45°进行补光，也可以从模特的斜上方45°进行补光，这样在照亮人物的同时能产生一定的阴影，从而展现层次分明的立体感。另外，还可以从人物侧后方45°补一个轮廓光，这样能将人从环境中适当剥离，给人更加立体的感觉。

如果想人物补光更加专业一点，还需要用到一些更加专业的附件，比如束光筒，它能把闪光灯的光控制在一定的范围内，假如只想将模特的脸部照亮，就需要装一个

束光筒，把光线控制在人物的面部，这样背景仍然能够保持原来的亮度，整个作品就会有比较强烈的影调层次感。

15 问：苹果手机和安卓手机哪个更适合拍光绘？

这也是很多朋友常问的一个问题。安卓手机近些年发展比较迅猛，相机的很多功能都被开发出来了，比如长时间曝光功能，用它来拍摄光绘，能够达到专业级单反的效果。

对于苹果手机，它的优点在丁色彩的还原比较准确，接近真实的感觉，但它目前还没有真正的长时间曝光功能，最多也就是在硬件上支持1秒钟的长时间曝光，有些模式中我们看到它可以支持3秒、5秒甚至10秒的曝光，这些其实也是基于1秒的曝光，是在内部利用图像的算法来处理图片的，所以算不上真正意义上的长时间曝光，因此必然会有一些画质的损失。

总的来说，安卓与苹果哪个拍光绘更好，对此没有非常准确的答案，应该说各有优劣，但从整体水平上来看，这两个系统的手机都比以前的智能手机提升很多，都可以用于光绘拍摄，想要提升作品的品质，还是要把精力集中在作品的创作和光绘的技巧上。

16 问：光绘还能玩出什么新奇的花样？

一个朋友问我，光绘还能玩出什么新奇的花样？他觉得画来画去好像就这些图形，感觉光绘基本上也就这样了。实际上，光绘有无限的可能，因为光绘也是用光的艺术，而光是千变万化的，不同的载体，它所呈现的质感和影调就完全不同，所以光绘也是有无限种变化的可能的。

下面我举几个比较简单的例子：

（1）如果我们把一个点状光源系在绳子的一头，然后将绳子的另一头拿在手中旋转起来，这样就能转出一个圆。如果我们围绕着自身让这个圆不断旋转，最后出现的就是一个立体的光球。这个光球的玩法在国外也风靡很多年了，它主要的特点就是把光绘从平面图形转向了立体图形。

（2）我们可以把各种光源绑在无人机上，然后操控无人机带着光源在天空中绘制图案，比如在建筑或者树上画圆圈。还可以通过航点规划功能，在天空中绘制出任何你想要的图案。这是一种比较高级的玩法——无人机光绘。

（3）光绘动画。平时光绘的最终成片是一张照片，比如我们画的是一个小熊的

形象，那最终效果就是这个小熊的光绘，如果我们在同样的位置再次画一个小熊的形象，但是与上一张有一点动作上的区别，并且按照这个思路连续绘制多张，最后将这些照片连在一起，形成的可能就是一个小熊在行走或者奔跑的一个光绘动画，这相当于把光绘从平面的作品转化成了视频作品。如果觉得一张一张画光绘图像太复杂，也可以利用光绘棒把一个动画变成很多帧的图像导入到光绘棒里面，然后一帧一帧地刷出来，这样拍摄出来的照片质感和细节就会更加完美，而且可以利用电动轨道来严格控制每一次行进的轨迹，最后出来的光绘作品会极具科技感。

（4）把光绘和光绘动画带入3D空间领域。如果我们用光绘棒绘制光绘，那么只是在一个平面上形成图像；如果让一块显示屏在另外一个轴向移动，那么得到的就是3D的光绘图片，如果我们把很多张这样的3D光绘图片用光绘动画的方式连在一起，那最后得到的就是一个3D的光绘动画。我曾经见过国外的一位技术大神使用一台3D打印机通过编程的方式在空气中打印了一个3D的人体头像，这个光是完全在三维空间中的，如果更换相机的观察位置，那么光绘展现的角度也会发生变化。

（5）将光绘和子弹时间结合，产生一个空间和时间的重组。子弹时间是一种非常神奇的装置，利用几十台相机同时拍摄，能够拍摄到被摄物体不同角度的状态，类似于《黑客帝国》里面那种旋转的拍摄效果。在子弹时间基础上，如果引入光绘，相当于最后拍摄出来的成片能够从不同的角度展现光线在这个空间中的变化。

以上光绘创意只是我所列举的一些简单实例，从简单到高级的玩法都有。当然，还有很多高级的玩法没有开发出来，需要我们展开想象并亲自动手去尝试，毕竟光只是一种媒介、一种载体，能用光实现怎样神奇的效果，最终还是取决于我们的思维有多开阔。

17 问：光绘在商业领域前景如何？

光绘在商业领域有非常广阔的前景，在引入了光绘元素以后，很多常规的拍摄主题都可以重新进行创作。

（1）婚纱摄影领域。现在婚纱摄影也进入了瓶颈期，很多拍照形式都是比较传统、比较固定的，如果引入光绘拍摄，能够带来一种全新的视觉体验。

（2）产品摄影领域。尤其是一些高科技产品，比如手机、汽车这类与信息科技相关的作品，都会带有一些高科技的元素，而光绘刚好能够展现这样一种炫酷高科技的感觉。所以，越来越多的车企都在宣传图中加入了光绘的元素。

（3）广告摄影领域。现在广告摄影也逐渐引入了一些光绘元素，可以利用机械臂或者轨道来绘制特定的光绘效果，产生与产品或者主题相匹配的炫酷感。

（4）展会现场摄影。现场的商业展示活动也特别适合光绘拍摄，比如在大型的

展会现场，如果能够布置一个光绘体验厅，观众进来以后能够亲自体验光绘的神奇效果，实时出片，会取得非常好的互动效果。

18 问：不同场景拍摄曝光时间是怎么确定的？

关于曝光时间的问题，有以下两个关键因素：

（1）曝光时间取决于要拍摄的主题内容。如果要画的是一幅比较复杂的光绘图案，曝光时间则要长一些，比如30秒甚至更长的时间，需要我们自己先设定一个大概的时间点，然后进行尝试，再在这个参数的基础上进行适当的调整。

（2）取决于拍摄环境的光照。如果在室外拍摄，选在太阳落山以后半小时，甚至一小时的时间内，这时天边还有点天光，此时拍摄不能进行长时间的曝光，否则画面会曝光过度。这个时候我一般会选择一个相对固定的参数值，比如光圈为F/8、ISO 为200、快门速度为8秒，使用这组曝光参数拍摄一张环境光，查看效果，然后再进行适当的调整，最后再在这组参数的基础上用光绘进行测试，看光绘的光照亮度是否过亮或者过暗。

19 问：为什么甩不圆？

很多人在拍摄唯美人像光绘，画那个经典的圆形图形时都会抱怨甩不圆，这是因为我们在日常生活中很少做这样的动作，手腕的灵活度不佳，所以才甩不圆。这里我提供以下几种解决方案：

（1）平时多练习这样的转圈动作，锻炼手腕的灵活度。

（2）甩不圆的一个原因是圆心没有固定，因为手腕在旋转的过程中发生了位移，也就是圆心发生了偏移，导致圆形画不圆。这里我总结了一个小的技巧，就是绘制时用左手的虎口架住你右手的手腕，左手的虎口起到支撑的作用，这样右手的手腕就可以在左手的虎口里面灵活转动，并且不会发生偏移了。

20 问：用光绘棒画地球、月球的时候，为什么总有一条亮线？

用光绘棒画地球、月球的过程中，有一个细节很容易被忽视，恰恰是这个细节会让圆形有瑕疵。很多朋友会在曝光开始后点亮光绘棒，然后开始旋转，旋转一圈以后停止，整个流程似乎没有问题。但是，光绘棒从不发光到发光是静止的，发光后再开

始旋转就会有一个启动加速再到匀速的过程，这样其实在准备转动的时候光绘棒已经发了一段时间的光，这些光已经被相机记录，所以最终成片就会有一道亮线。

正确的方法是先让光绘棒保持匀速转动，当光绘棒转到朝下或者朝上的时候再按下发光按键，同时光绘棒仍然保持匀速转动，这样整个发光过程就是匀速的，亮线问题就完美解决了。